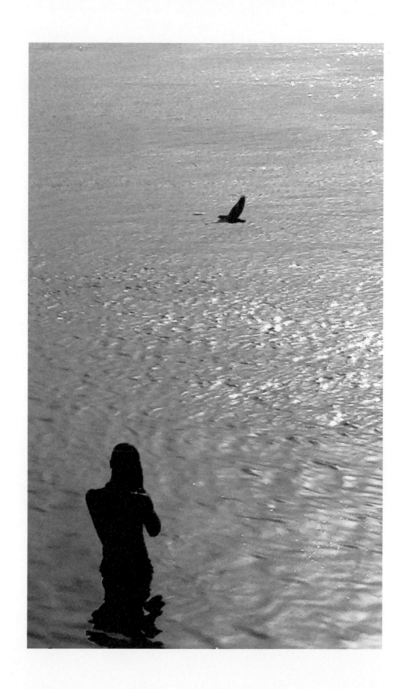

黃誌群二十年探尋之旅

在印度，聽見一片寂靜

黃誌群

文・攝影

目次

道藝交參——一個行者的直參自述

臺北書院山長　林谷芳

修行是「化抽象哲理為具體證悟之事」，這「化」，是「歷程」，它在諸法中原有其一定的次第或境界，但其中之轉折進出卻又因每個人的因緣情性而有不同。

正因修行是生命如實的境界翻轉，正因這修行進程上的同與不同，於是，行者的修證之路乃成為學人最好的參照。在此，於理、於事皆好借鑑勘驗，既能少為眼瞞，也裨益堅固道心。

然而，修證之路卻往往不好去寫，乃至不能寫。不能寫，是因內證經驗何只有許多地方難以文字描述，它甚且「言語道斷，心行處滅」。而不好去寫，則因行者若理未通達，執虛為實，以假為真，就乃誤盡蒼生，更何況，在此又多魔假為道，以遂其私欲者。

既有此長短之兩端，學人以之參照乃不可不慎。這慎，一在理上須具備通達，以理觀事，就不致為相所惑；一在事上須如實勘驗，這事，指寫者之生命映現，若不識其人，其說法就只能先為參考，畢竟真假難辨。也所以，祖師行儀乃成為學人最可靠之切入，因他們的如法成就已有定論，遠如六祖慧能、密勒日巴，中如憨山德清，近如虛雲和尚皆有較清晰之行儀傳世，有心者固可從此入，具隻眼者於修行關鍵處常也能由之多所獲益。

誌群此書，是少見的行者參證自述之書。作為行者，誌群並非已入宗匠之林，坦白說，將歷程直接公諸於世，確有其「劍刃上行，冰稜上走，稍一放浪，即喪身失命」的危險。但好在，內證的世界讀者固難直接勘驗，他卻是以「道藝鍛鍊」為落點的優劇場音樂總監，這總監且不只策畫，掌其大局，除寫曲，他更直接成為台上表演的靈魂，而這表演，卻又不是一般的表演，是需要有其定力，有其觀照，有其兩刃相交之試煉的。

正因這試煉，許多人對他有清晰之印象，也不免好奇他因何至此，而這書，正解答了這個問題，提供了勘驗之機，原來，核心在修行，這修行並不空洞、不虛幻，它歷歷如繪、履齒斑斑。

能歷歷如繪、履齒斑斑，來自行者的如實。而能如實，則須對死生困頓之解決有迫切感，方不致霧裡看花，隔靴搔癢，盡在虛幻中囈語，乃至為功名利養而誑言。

能歷歷如繪、履齒斑斑，也須有殊勝的因緣。這因緣，有時因事、有時因地、有時因人，正如此，行者才能走上真正的向道之路，真正的實參實修，乃至真正的境界翻轉。

這因緣，人人不同，在誌群，則是印度。

坦白說，印度何只是中國人難以理解的國度，它更是世情難以解析的地方，原因無它，正因超越，生命的超越是這文明始終如一的落點，這特質很特殊，也因此，對它，要就格格不入，要就身心翻轉。

這身心翻轉，有人一門直入，有人遍歷諸法，誌群從門外入門內，非一師帶領，固有從人

觸發者，更多的卻在自省自參，但無論是師是己，印度卻是他契入一大事因緣的關鍵，於是，他乃次次入印，將所參所印寫入此書。

這書——一個學人、一個行者的參證自述，裡邊有人、有事、有地、有入、有出、有迷惘、有翻轉，所歷清晰，恰可為學人觀，而誌群在此，除行者之直參可予一般只談理論者觸動外，他與多數學人較不一樣的修行公案——道藝一體，則更提供了雖富於生命情性，卻又常泥於此生命情性的藝術家一種修行的實踐參照。

嚴格說，由於行者直參的自述，也由於誌群本身的生命特質與獨特歷程，本書裡的著墨乃不顯其次第與全面，學人看此，亦不能執一為全，死於句下。而對誌群而言，在事之修煉外，相關理的通透及理事之無礙，也必然是往後在修行路中更須時時映照於心的。

8

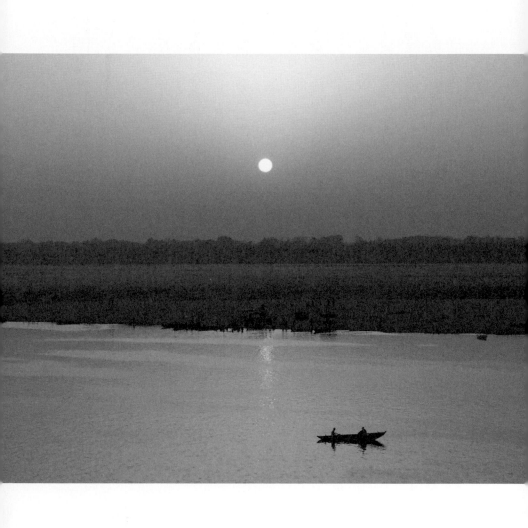

行門淵博，總不離就地品嘗

黃誌群

如果旅行是人一輩子的養分，那麼，印度行旅於我，就是生命的精神糧食了。

年輕時，不論工作、巡演，還是自助旅行，我去過很多地方。瓜地馬拉的提卡爾（Tikal）、布拉格、首都中的首都——巴黎、非洲馬拉威的蒼茫荒原、約旦的沙漠等等奇風異景之地。惟有印度，卻直指生命。

至今猶然不明，為什麼世界上有這麼一個地方，對於生命之超越仍然如此熱中？即使現代印度趕不上現在的潮流，她的精神卻是當代的前衛糧食，她似乎一直如此。從古，其思潮即流布中國、東南亞、歐洲，遠至印尼的婆羅浮屠、峇里島，近則影響美國的嬉皮、披頭四……。

印度總讓人對生命產生反思和衝擊，髒亂、失序、擾攘、貧窮，卻產生出精緻的藝術、高度的精神思維，強烈的反差，強烈的思索！也正因如此，佛陀才會在印度出世，泰戈爾才會寫出超越世情思維、充滿愛的篇章吧。也許，很多的不凡，是在矛盾、衝突交織中，才能烹煮出來。

泰戈爾的吉檀迦利有句詠唱，予人深思：「旅客要在每一個生人門口敲叩，才能敲到自己的家門；人要在外面到處漂流，最後才能走到最深的內殿。」

這句話如同二十年來進出印度的最好注釋，書寫整理這本書時的諸般感受和體會一一浮現眼前，並且，再活一次。

我本無寫書之意，因自認還在路上，更惶論立論立言之德，自量尚遠矣。二〇一二年再返印度，本想直奔菩提迦耶精進修法和憩養身心，然因車票的關係，卻回到久違的瓦拉納西，竟覺景色人物恍如昨日般熟悉。心中多所感觸，於是拿起手機，隨意記錄，隨意捕捉當時的神情風采。

印度精采，怎麼拍怎麼好看！

常在不經意間，或回頭眸時，發現那人那景怎的這般有興味！也突然發現，原來攝影者亦須活在當下，以契入當下此刻之所生發，猛然發現的瞬間按下快門，往往就是最好的。生命不也正是如此嗎？思慮絕處，往往就是最美的風光啊！

二〇一二年底，「表演36房」為多彩的印度舉辦了小小的攝影展，開幕講座時侃侃談說印度和昔日的一些經歷與故事。結束後，天下文化出版社的思芸口頭邀約，「出本書吧。」以為她隨口說說，我也隨口說好，沒想到，她是認真的！我只好以「分享」的心情，惶然地寫下二十年來之種種折轉。

修行之淵深廣博，不論禪之簡，密之繁，當下雖是我切入之要，但以求索而言，又怎可以當下而概括之？茶入於道，成茶道，入於花成花道，於劍而有劍道，道入於一切而無礙，始知每行每門皆有其道。藝術於我，就如化生命之體會於作品中。不求多，只求有一、兩個作品留於世，給後世之繼進者作借鏡，作翻越之用。

藝術的高度，來自生命的高度。藝術雖然必須在技術上琢磨鍛鍊，卻又須超然脫之，因此，行腳參訪、旅行，就成了閉門造車之外的必要。而印度，我每次去，如果時間夠長，心境上總有層層推進攀越的感覺。

印度，是人一生中值得去一次的地方。當你身處此土，她會一再又一再顯示給你看，生命何其矛盾、荒謬！我們可能會深深思索，生命，到底是怎麼一回事。也許，深思中，會有一番翻轉。

行門淵博，總不離就地品嚐。

這本書的付梓，感謝汝汶的整理；感謝林懷民老師在我第一次赴印度時，贊助旅費；感謝林谷芳老師道藝的拈提，那段跟他上課的日子，讓我識得門內風光；

感謝劉若瑀，我的妻子、修行伴侶，在生活上的照顧與包容、藝術上的多所激勵，以及一切的一切。

還有一個人要感謝！雖然我不知道他在哪裡？就是第一次去印度遇見的雲遊師父，我修行上的第一個指引者，謹以此書獻給他！

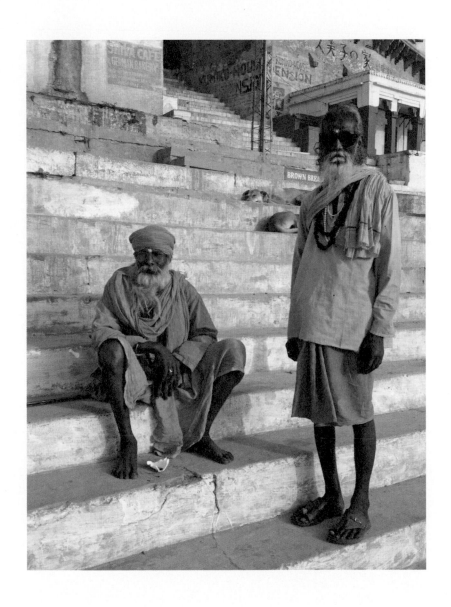

01

聽到印度

印度,是極端的!

有些人去了一次,就永遠不想再去。

有一種人,去了一次,就終其一生,一次又一次地常常回去。

印度,是一個讓人對世界、生命、生活反思的地方。

你難以常理和文明度量;不管喜歡與否,你改變不了她,但印度會改變你對世界、生命、生活的價值觀念和看法。你可能第一次想到,關於自己。

第一次聽到印度,是在新疆的喀什,在布滿葡萄藤的茶几旁,兩位衣衫襤褸、風塵僕僕、全身曬得黝黑的旅人,他們從印度旅行到伊朗、阿富汗、巴基斯坦,穿過中巴公路,經過慕士

塔格雪山和喀拉庫勒湖，來到古絲路的必經之地，帕米爾高原的明珠——喀什。

當我好奇詢問印度的種種時，他們兩眼閃爍著光芒。「印度……」，其中一位旅人喝了一口茶，點了一支菸，嘴角泛起淡淡卻蘊含無限滋味的笑意。

「印度是一個讓人猜不透的地方，以文明的眼光，難以揭開她神祕的面紗……」，另一位旅人插話，「而且……」，他欲語又止。沉默了一會，另一位旅人補了一句：「瞭解印度最好的方式，就是自己去親身經歷，除此之外，說什麼都多餘。」

我繼續追問如何去印度的一些資訊和注意的事情之後，心想，一個這麼令人難以預料的地方，真該親自去一趟。

那次的旅行，中國大陸剛開放探親不久，我本就嚮往邊疆大漠的風情，為了準備這次的旅行，讀了不少有關絲路的書，除了去新疆，也同時策劃了西藏的行程。無奈當時西藏剛結束一場抗爭事件，使得所有外籍旅客都不得攀入西藏。

本想西經青海而入藏，但因不得其門而入，在短暫一瞥千年古都西安之後，只好繼續絲路的旅行。在充滿伊斯蘭風情的邊陲之地——喀什，遇見了兩位壯遊南亞大陸的旅人，開啟了我對印度的嚮往。

腦海中頓時浮現許多關於印度的吉光片羽。

記憶所及，印象最深刻的，算是童年時光……

童年的吉光片羽

我出生馬來西亞怡保，家位於山腳下。那時，剛退休的外公，從五湖四海的生活回到寧靜的小鎮，整日賦閒。家對面是印度人的社區，可能是某種對印度人的偏見，例如貧窮，以及文化上的隔閡，通常甚少往來，只知道印度人喜歡養牛羊，每天早上總看到印度人放牛吃草去，日落前把成群的牛趕回家。

不知何時，外公閒得無聊，就到幾步之遙的印度社區，交了不少印度朋友，也常常喝得爛醉而歸，偶爾會罵人！有一天，他在幾分醉意之下，把我斥喝到院子，說：「來，我教你打拳！」隨即比劃了幾招，我就模仿他的動作，不敢不從。

「看清楚沒有？」

通常他比劃了兩、三回合，就回到客廳醉倒在地上了。

後來喜歡拳術，可能多少來自外公的影響。念國中時，便投入怡保中國精武體育會，正式拜師學武。

約莫過了一、兩年這樣的時光，有一天，一位印度人來家裡，我很驚訝外公竟然可以用一口流利的印度話跟對方交談！

後來搬了家，隔壁就是一戶印度家庭，印象中，那戶印度人家裡的大姊常常煎烤一種叫 Chapati 的餅。有一次，烤餅的香味讓我目不轉睛盯著還在滋滋作響的 Chapati，看我垂涎欲

16

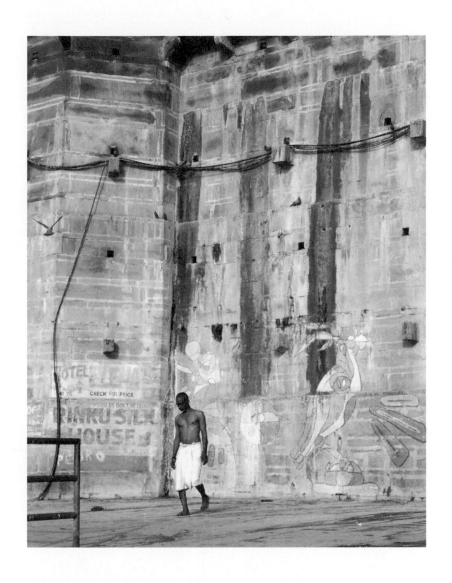

滴，那位印度姊姊就送了兩張餅給我，不多久，我們就成了很好的朋友。

一天晚上，她弟弟突發奇想，又哄又騙的把我帶到一座正在舉行印度儀式的廟宇。只記得，我們排在長長的信徒隊伍的最後，終於來到祭司面前，祭司唸了幾句咒語，示意我把舌頭伸出來，然後用一種三叉戟的法器，冷不防地戳刺而過，又迅速以一種香灰粉末塗抹在舌頭上。過程中沒有痛覺也沒有流血，我只是驚訝而不可置信的瞪大眼睛。

成長過程中還有一些對印度的記憶，諸如每逢大寶森節（Thaipusam），印度人整日遊行，在跳動的鼓樂伴奏下，赫然可見以很多鉤子穿刺過背部薄薄的皮膚，拉著一台神轎前進，或是臉頰、舌頭穿刺著長長的鐵器，以近似苦行的方式慶祝慶典，不知是贖罪？滌除煩惱？還是對未知力量的奉獻？

除了電視上載歌載舞的印度電影之外，童年時光目睹的印度印象，基本上是駭人的！同時，也難以理解。

一個猜不透的地方

「印度是一個讓人猜不透的地方，以文明的眼光，難以揭開她神祕的面紗……」這句話讓我興起欲一探印度的衝動。

絲路之後，隔年，在加德滿都詢問入藏的可能性。

「除非，你參加旅行團，一天一百五十美金。」

頓然讓我咋舌，對一個不甚富裕的年輕人而言，除了價格昂貴，我也不想被所謂的旅行團綁住行程，只是走馬看花的啜飲西藏風采。我想以自助旅行的方式，去經驗桎梏以外的自由，摸索神祕的更大可能性。

我沒有參加昂貴的旅行團，但卻有機會在杜爾巴廣場、四眼天神廟、帕坦和巴克塔布的寺廟，窺見印度的遺緒。

不知是否命運使然，某個晚上，在加德滿都的塔美爾（Thamel）區，我遇見昔日在喀什葡萄藤下的其中一位旅人，相逢方知有緣，這樣的巧遇比莫逆更相知相惜，沒有約定，卻在世界的某一角落不期而遇。心裡同時響起一句話：「你怎麼在這裡！」

「難忘印度，我又去了一次。」他說。

「有些人去了一次，就永遠不想再去。有一種人，去了一次，就終其一生，一次又一次地常常回去。印度，是極端的！」

他說「回去」這句話時，讓人覺得生命中似乎失去了什麼，或流落異鄉多年的遊子，回到故鄉的感覺，更好像有某種什麼特殊的意義似的。

「相較而言，加德滿都像天堂一般，如果你是從印度旅行到這裡的話。如果你不曾旅行過印度，你體會不到加德滿都如天堂般的感覺。但是……」他沉默了一會，以堅定的口吻說：

「加德滿都沒有印度精采！」

再一次，讓我覺得印度這個地方，怎會有如此極端的分野。相較於加德滿都，如果印度是地獄般的感受，為何又如此精采？如此矛盾？

這更加深了一探印度的驅使力。

西藏路難行

在雲門工作期間，趁著一季的巡迴演出後，加上翹了幾天的課，正好有三個星期非法加合法的假期。時值溽暑，下了決心，不論是否能夠順利入藏，去了再說。

從香港，馬不停蹄地，一路坐火車經廣州、鄭州、西安、蘭州至青海西寧。下了火車，本想在西寧稍事歇息，步出車站外廣場，突然看見：「西寧—格爾木—拉薩」的公車，正待發車中。當下打消暫棲西寧的念頭，跳上車。以為可以直奔拉薩，二十小時之後，車子停在格爾木，司機說，「不往前走了，到拉薩改日再發車，得另外再買票。」

我低下頭，心想找個招待所先住下來再說，卻發現背後跟了一個人，我回頭問他有什麼事嗎？他說：「我從川藏公路去拉薩的途中，路被雨水沖斷，很多人都回頭，從成都輾轉到格爾木，再去西藏。一路上我的盤纏已用完。我的哥哥在日喀則開餐廳，你可以借我一些錢嗎？到了日喀則我再還你。」

「你就跟著我住，跟著我吃吧。」我說。

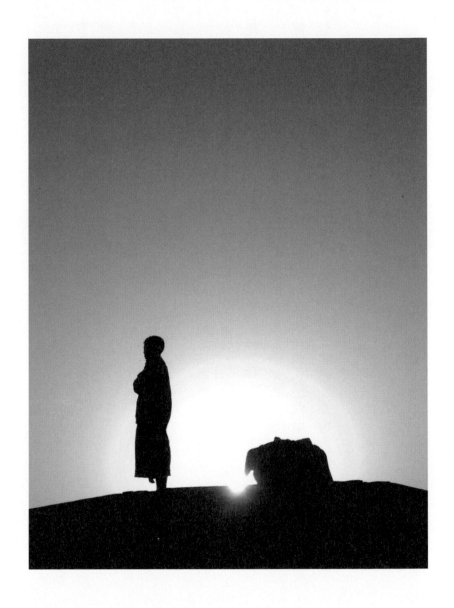

21　在印度，聽見一片寂靜

第二天去車站買票時，我請託他幫忙買兩張往拉薩的車票，畢竟他是內地人，也許……

「兩張票，要出示兩張身分證。」售票員理直氣壯地說。我說：「我忘記帶了，我弟弟有，」我指了指這位落難的「弟弟」，「他可以買兩張票嗎？」「不行，只能買一張！」「沒身分證，去公安局，換一張證明！票就賣給你！」

我跑了一趟公安局，無功而返，因為真的非常嚴格禁止外籍人士入藏。

「有一些記者，冒充散客入西藏……所以，我也沒有辦法幫你。上頭抓得嚴啊！萬一出了什麼差錯，我的工作不保啊！」公安如是說。

無奈地離開公安局，坐在烈日下的茶攤，心中盤算該怎麼辦時，遇見了三位從香港來的旅人。從裝束上就知非內地人，大家心中都明白，在格爾木的非內地人，目標一定是拉薩，因為格爾木是青海入西藏最近的一個城鎮，也是入藏的必經之地。

他們也買不到票，正愁悶著。同是他鄉落難人，聊聊就成了朋友。在商量對策時，得出一個結論：喬裝！而且四個外籍人士太過醒目。首先，我們各自去地攤買了當地的衣服，也約好拉薩見，能不能進入西藏，各憑本事了。如果沒遇見，也就明白怎麼一回事了……

喬裝入西藏

我在地攤買了一套衣服和薄夾克，還有一頂鴨舌帽。衣服太新，於是把衣服帽子往泥地一

22

抹，順便也抓了一把泥，往臉上擦。

照照鏡子，倒有幾分類似內地人。車站的售票員認得我，打聽後知道在某個賓館也可以買到票。我跟「弟弟」套好了招，擬了一個大概的劇本。

「身分證呢？」

「忘記帶了？」對那時慣穿牛仔褲旅行的我來說，我的裝束看起來一定很滑稽。

「沒有身分證不行！你從哪來的？」

「廣州。」我故意把腔調說成廣州式口音，「我匆匆出門，哥哥在拉薩開餐廳，忙到生病了，叫我趕快趕過去，出門的時候忘記帶了，就幫個忙吧，我哥在等啊！」

「你出門為什麼不帶身分證啊？你旁邊這個人是誰？身分證呢？」

「弟弟」就拿出身分證，我說：「我哥哥那邊餐廳很忙，需要人手，我把我朋友一起帶去。」

「是啊，我去拉薩幫忙啊。」指了指我，「要不是我們是非常好的朋友，我才不想去遙遠的拉薩咧，又沒有廣州好玩！」「弟弟」馬上進入狀況，自己還配合劇情演出。

「去公安局換一張證明吧。」賣票的服務員雖然堅持，但聽得出來語氣稍微舒緩，似乎已進入我們預設的劇本中。

「我去辦過啦，公安說需要三天時間，我哥生病了，哪等得了這麼久，你就好心幫個忙吧。」

「你真的從廣州來？」

「是啊，我就住在五羊公園旁邊的中山路啊。」我隨意編造了一個地址，反正她也不懂。

況且，我在廣州也待過一、兩天。廣州五羊公園是大家都知道的，在這麼遠的格爾木的售票服務員，哪知道啊！聽到五羊，廣州地名的來由，就被唬愣住了。

經過兩次入藏失敗的經驗，我不惜一切手段，就是非弄到入藏的車票不可！

「你就幫個忙吧，拉薩那邊急著幫忙啊！」「弟弟」語氣懇切的說。

售票員猶豫了一下，「這次給你方便，下次記得帶身分證啊！」

拿到入藏的車票，簡直喜出望外，雀躍不已，彷彿西藏已在眼前，伸手可及似的。但心裡知道，還須經過唐古拉山口的一個崗哨，那是最嚴格的檢查站，聽說偷渡入藏的外國人，辨識出來之後會被遣返青海！我想起了其中一位香港旅人的提醒。

高聳入雲的西藏，前方的旅程似乎還有一些不確定的因素。

七月飛雪

第二天啟程，原本烈陽炎炎的天氣，逐漸地陰暗，老舊公車吃力地往上爬。天空悶雷陣陣，不多久就下起雨來，溫暖的氣溫也迅速冷卻而稍有寒意。心裡還在擔心著，過青海西藏交界的唐古拉山口時，會不會被辨識出來？這次能否順利進入西藏呢？

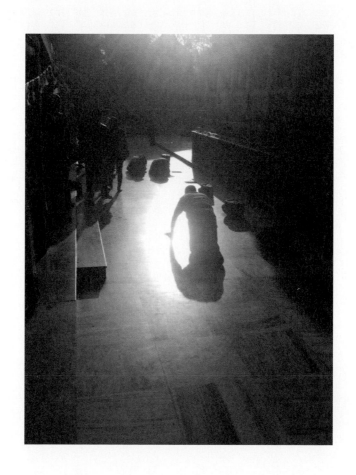

雨滴聲答答地打在車頂，車子緩慢地攀越，車窗兩旁盡是層層疊疊的山巒。入夜之後，寒意愈來愈重，不確定的因素還掛在心裡，隨著不時顛簸，不知不覺地沉沉睡去。

不舒服的睡姿，使得半夜裡睡睡醒醒的，惺忪的雙眼，只見大地一片漆黑，雨還在下著，車燈照亮的前方，長路綿延不見盡頭。

不知睡了多久，瑟縮著睜開雙眼，赫然驚見大地白茫茫一片，山頂山脊覆蓋了一層白雪，雪片還在不停地飄落！驚訝於七月竟然可以飛雪！

車子繼續往前攀爬，雪也愈下愈大，心裡預演著唐古拉山口崗哨站的檢查畫面，哨兵會逐一問話嗎？會問什麼問題？問到身分證，要如何回答？如果被遣返格爾木……，還在煩惱的時候，突然感覺一陣又一陣劇烈的頭痛！憑直覺，這就是高山症反應！

約莫過十分鐘，感覺車子往下坡行駛，車速也快了起來，劇烈的陣陣頭痛消失，雪花也愈來愈小，陽光從雲層露出刺目的光芒，窗外不時見到一畦畦、綠油油開了鮮黃色花朵的油菜花田，點綴在層層荒山之間，煞是好看。

唐古拉山口，是不是就在前方不遠處呢？心中的不安還沒消除。車子卻飛速的在蜿蜒群山間奔馳，似乎沒有停下來的跡象。中午時分，當車子停在小鎮上休息用膳，我看到入鎮時的一面牌子：「西藏自治區──當雄縣」！

我下了車問路上行人：「這裡離唐古拉山口還有多遠？」那人指了指來時路，不！應該說，往天上指了指，拉高嗓音，誇張地說：「在那兒！早就過了！」

26

早就過了！沒有崗哨？也沒有檢查？

愣了一下，隨即意會過來，原來，早上的大雪使得檢查哨的哨兵沒有執行檢查工作，那一陣陣劇烈的頭痛，應該就是經過五千多公尺的唐古拉山口時的高山反應。

心中突然放下一塊大石！欣喜之情就著溫暖的陽光，真是暢意無限！

終於到拉薩了！

車子繼續順勢而下疾行，沒有停下，直奔拉薩。天氣偶爾下雨，有時雷電就打在地上，離車子不到兩公尺，非常驚險！

半路上，上來了一位穿著厚重僧袍、身材高大魁梧、腰間配了藏刀、臉曬得黝黑發亮、雙眼炯然有神、氣勢懾人的喇嘛。他上了車，用電光般的眼神，一一掃射車上的每一個人，車內氣氛頓然凝結，令人有種不寒而慄的感覺。座位後面是幾位在北京念大學，暑假返鄉的藏族學生。他逕自往後座坐下，氣勢依然凜人，眼神似乎控制著車上所有人的舉動！

入拉薩之前，車子停在一個崗哨站前，一位公安上車，逐一掃視每一個旅客，我刻意將鴨舌帽壓低，並低著頭。公安問司機，「車上都是些什麼人？」

「一群學生，還有一些旅客。」

公安放行後，約莫行駛二十分鐘才到終點站，天色已暗，雨又開始下了。

我欣喜雀躍、暗自狂喜，似乎經歷了某種千辛萬苦一樣，終於，終於到拉薩了！我記得那天所有的載客交通工具，包括人力車，都找不到了，只好跟一位開拖曳機的大叔商量，迎著風雨，意氣風發順利到了拉薩大昭寺、八廓街旁的民宿。

第二天我送那位「弟弟」去車站，幫他買了去日喀則的票，給了他一百人民幣當盤纏，他眼角泛著淚說：「你到日喀則來，我把錢還你，我哥也會招待你的。」雖然一路上我們沒有太多交談，但送他離開時，似乎有些淡淡的傷感，畢竟，我們共同經歷過這趟頗為曲折的過程。

三位香港旅客交談中得知，他們計劃從香港旅行到西藏，經日喀則，到尼泊爾再入印度。其中一位曾去過印度，這次，他想以不同的旅行方式，帶兩位心懷壯遊夢想的同伴，穿越高山，陸行到印度去。

跟三位香港人也拜七月飛雪，成功偷渡入藏！民宿裡有兩位從四川來的大學畢業生，他們在川藏公路上沒有折返，攀過了斷路，走了不知多長的路，到了一個大鎮，再搭七天的車，旅行到拉薩。

「印度是個很奇怪的地方。」那位去過印度的香港人說：「有時，聽著印度音樂，就陶陶然地酥醉了。」

「西藏的天葬，是嚴禁一般人去看的。印度呢？剛好相反，開放參觀，他們把屍體裹一裏，生火燒了就扔到恆河，乾乾淨淨……牛在街道上走來走去，沒有人把牠們趕走。寺廟本來

是氣氛莊嚴的，但是，有一個地方，廟塔裡雕刻的都是性愛的各種雕塑！在印度所見所聞，很多的現象，都讓人矛盾難以解釋。」

「但是，印度……」他以印度人的搖頭方式，愣了一下，說：「值得再去一次！」

印度到底是怎樣的一個地方呢？我暗自忖度著，心裡更篤定想要一窺這個讓人難以理解的神祕面紗。

清晨的考山路

在拉薩的幾天，相對非常安全，沒有什麼刺激與衝擊，所有的張力都在偷渡的過程中達到最高點！

回到台灣，我規劃著去印度旅行，也蒐集、吞嚥了很多生澀難懂的資料。包括印度的神話、文化、哲學和宗教。

在雲門跳完了下一季的舞作和巡迴之後，臨行前，林懷民老師多給了我一萬元。

「夠不夠？」他問說。

「夠，夠！」我說，心中帶著莫大的感激。對於一個窮酸的年輕人來說，當時的一萬塊，已經可以支撐兩個月的生活費了。我也想起有一次，林老師旅行印度回來，我迫不及待地向他請教。長長的談話後，他說，「人的一生中，一定要去一趟印度！」他接著說，「你只能去，

30

才會知道。」

經多方打聽，去印度最省錢的旅行方式，就是取道曼谷，轉機到加爾各答。

我在曼谷的考山路（Khao San Rd.）住了幾天。那一帶是背包客雲集之地，便宜的食宿和機票都可以張羅，也是夜市般的購物天堂。中午之後，這裡熱鬧滾滾，酒吧的狂歡，和搖滾樂的重低音響徹通宵。破曉時分，倒是難得的清靜，托缽僧赤腳行走其間，挨家挨戶托缽化緣，

我驚訝於這樣天壤之別的落差和矛盾。

這條街不長，一端是單幫客、妓女、走私和販賣毒品的區域，另一端，則有一座寺廟。

等待去印度的前一天，我信步走到寺廟。內殿的牆壁四周，繪製了佛陀一生的壁畫。小時候，我看過敘述佛陀的電影和故事，也大致知道佛陀的一生，但總覺得佛陀的一生像古代的神話故事。

在寺廟的壁畫裡，我在其中一幅圖像前駐足良久。這幅壁畫描摹的是宮女、舞女和樂師倒在地上，衣衫不整，酒盤殘羹散落一地，正是笙歌熱舞、酒酣歡愉之後的景象，而畫中出離前的佛陀，目睹這樣的景觀，獨自皺著眉頭深思。畫的一角，是佛陀的妻子摩耶夫人和剛出生沒多久的羅睺羅，母子二人酣睡的模樣。

我大略知道故事往後的發展。但是，皺眉的佛陀此刻的心理狀態到底是怎樣的千絲萬縷呢？看過的所有佛像，都是莊嚴神聖無比，但皺著眉、悶悶不樂、苦苦思索的佛陀，倒是第一次看到。

我駐足良久，停在這幅畫前，陷入一種思索似的心情。

此刻的佛陀，到底是怎樣的一種心理狀態，使他後來決定棄王位，拋家出離。

那天晚上的笙歌酒酣之後，他，看見了什麼？

這幅壁畫，似乎悄悄的在心裡埋下啟示的種子。

清晨的考山路，寧靜而清閒，托缽僧行腳化緣，莊嚴而持；而中午之後，重低音的狂歌酣飲，通宵達旦。考山路，是否也正如當年佛陀皺眉時，輕輕一瞥的景象重演？

他，到底看見了什麼？

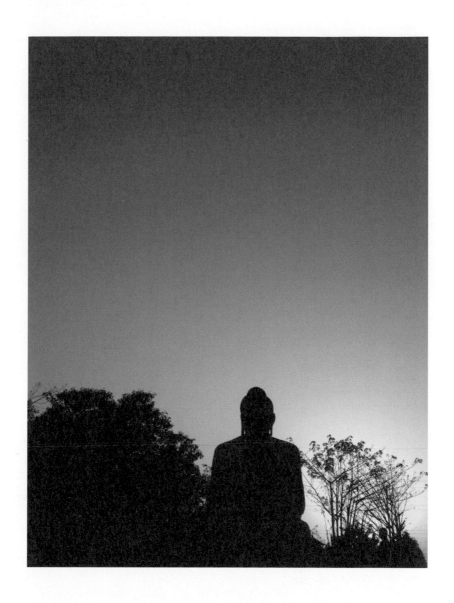

02

遇見雲遊師父

他指著桌上的糖罐說：「你說的靜坐，只在罐子外面打轉，」

接著抓起一把糖繼續說：「裡面的糖，你還沒嘗到！」

啟程去印度前，跟優劇場的劉若瑀談好，一、兩個月的旅程結束後，回到台灣，我們發展一齣有關擊鼓的作品。但在飛往加爾各答途中，心中卻隱約覺得，有些「什麼事」會在前方等著發生。

儘管準備的旅費不甚充裕，我開始覺得不確定歸期，也讓自己不要有確實的歸期。

加爾各答的 Sudder Street，是背包客聚散之地，殘破而垃圾滿地的街道，混雜著各種交通工具，人力車、腳踏車、英式的舊款汽車、電動三輪車等，擁擠的街道偶爾還有牛隻與人車爭

34

道。印度人喜歡鳴喇叭，刺耳和高分貝的聲音總是不絕於耳。如果沒有練就「聽而不聞」的功夫，我想，在印度是很難生活下來的。

通常，晚上九點以後，吵雜沸騰的聲音就會逐漸平息下來。

除了牛與人車交雜的情況之外，清晨時分，整個印度還沒動起來之前，偶然也會看見牧羊人趕著上百隻的羊群，穿梭街巷的奇景。

第一次到印度的旅人，一定不會錯過印度教的聖城，恆河流經的瓦拉納西（Varanasi）。我買了二等臥鋪的火車票。

火車站驚魂

離火車站約兩公里，蜂擁的人群步履匆匆，手上提拎著，頭上也頂了兩、三件，甚至四、五件的行李，往火車站的方向前行。成千上萬如蟻行的人群，揚起了一股巨大的塵沙，瀰漫數公里之遠。乍看之下，似乎是電影中常看到的災難片逃難時的壯觀場景，又像戰後的硝煙瀰漫。

偌大的車站大廳，地上、走道上淨是坐著、躺臥著的人，昏暗的光線下，更顯得駭人！我只記得問清楚等火車的月台後，穿梭過一群群躺臥的人，才走到候車的月台。而長長的月台，除了人之外，還有牛、猴子、老鼠，以及成群的鳥，吱喳地不停爭鳴。

當火車緩緩駛進月台時，全車站的人突然間從各個角落蜂擁而出，群擁而上，只見成群的人爭先恐後的擠進那道只容一人出入的窄門。約莫三、四十節車廂，我的車廂在哪裡？我要怎麼找到我的位子？惶恐中我急逮到一個人問，他指了指月台另一端，示意在那邊，我快步走過去後，更茫然了，這麼多車廂，看起來都一樣，到底是哪一個呢？正焦急、茫然無措之際，突然間，一個年輕人一把抓住我的手快速地穿過擁擠人群，把我帶到一節車廂前，手比了比，示意這就是我的車廂，然後頭也不回的消失在人群中。深怕火車馬上就要啟動，還來不及跟他說聲謝謝，就急匆匆地鑽進車廂裡了。

驚魂甫定坐下後，心中升起一股感謝又感動的情緒，像是溺水無助時被人猛然拉上岸的慶幸感。

車廂裡擠滿了人，空氣中彌漫著一股強烈刺鼻，屬於印度的味道，車窗被鐵條封住，乍看猶如囚禁人犯的牢籠。

火車開動後，車廂裡不時有人叫賣著熱茶、礦泉水和零食，甚至不時有人打掃車廂。賣茶人一手提著茶壺，另一手則是一落陶製茶杯，陶杯看起來有種原始不加修飾的粗獷美感。夜風愈來愈寒涼，又經歷了找尋位子的心理搏鬥，此刻正好喝杯茶，慰勞自己。陶土捏造的茶杯，好看又有拙意，賣茶人會不會收回去呢？正思索間，鄰座一位男子，把喝完的茶杯，隨手扔到窗外去了！陶杯碎裂的聲音猶如心也被打碎一樣，錯愕吃驚又叫人不忍。我往四周觀察，發現所有喝完茶的印度人，莫不把茶杯往外扔棄，毫不猶豫，毫不心軟！

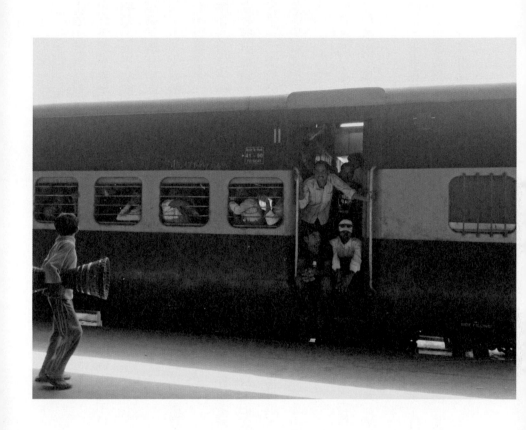

　在印度，聽見一片寂靜

「這是個不能以常理度量的地方！」

我們可以不經思索地把醜陋的事物隨手棄置於地，但對於美麗事物，是不是也可以隨時扔擲，毫不猶豫，毫不心軟？

我也試著把陶杯扔向車外，碎裂的清脆讓我再次心碎⋯⋯。

第二天中午，火車橫越一座大鐵橋，橋下是一條寬廣綿長的河，啊，這應該就是恆河！瓦拉納西應在不遠處了！

火車剛在月台停妥，只見成群人潮頃刻間蜂擁而上，你死我活地瘋狂搶著擠進窄門，下車的人群也急著擠出車廂，誰也不讓誰。頓然間，吆喝謾罵聲此起彼落，我生怕火車很快開走，下一站也許是一、兩百公里之外了，心急地也在上下車的人群中推擠，彷彿進入生死拚搏的械鬥場面！我發現有人把行李從車窗扔下車，上車的人也把行李扔上車，然後赤手空拳與人群展開肉搏戰！

我不知道搏鬥了多久，恐懼的心情使我奮力掰開和推開人群，紛亂中也被人潮撥開和推開。最後終於擠出了車廂，汗流浹背地呆站月台上，鬆了一口氣，「噢！瓦拉納西，我終於到了！」

諷刺的是，火車竟還停在月台上！該上車和下車的旅客都已上車和下車，打群架的場面已不復見，而火車卻約莫停駐了十五分鐘後才開走！心想，有這麼充裕的時間，其實不需要參加肉搏戰的，等到打群架的人各就其位，再慢慢下車不就可以了嗎？

啊，恆河！

印度人視水為神聖的元素之一。恆河自喜馬拉雅山發源，一路奔流到加爾各答而出海，凡是有水之地，就是印度人的精神場域。而瓦拉納西更是幾千年來，印度哲學、文化、神話和藝術的集大成所在。印度教徒在有生之年，都極渴望來此聖地朝聖、沐浴淨身、祈福和祈禱，甚至死後在恆河邊焚化，期望能超升到更好的另一個世界。

長長的恆河岸，有許多的 Ghat（往恆河邊的石階），隨處可見薩都（Sadhu，苦行者）坐在河邊，或冥想或以某種獨特的瑜伽姿勢修行。身上畫了印度教的符號，手執法器，或者全身塗白，長鬚蓄髮，終年以河為伴，誦讀吠陀、瑜伽經文和咒語。

恆河邊除了來自印度各地的朝聖者之外，也有走江湖的吹蛇人和販賣各式供品的攤販。當然，也有騙子和成群沒有階級的賤民乞丐。更不時有人輕聲向你販售一種令人迷幻的菸品。據說，這種特殊的「菸草」可以讓人經驗到類似「狂喜」的無我狀態。

每天清晨，天剛破曉，我就坐在賣茶人攤子的階梯上，喝一杯熱茶，抵禦冷冽的寒風，等待一丸紅日，從遠方樹叢穿過薄霧而出。賣茶人有個女兒，就叫「恆河」（Ganga），人人都喜歡她的伶俐。茶水燒完了，父親就會喚「恆河！」，活潑的「恆河」就快步走到恆河邊取一瓢水回來。

恆河的上游是日常的洗衣場，中游一大段是比較宗教的，沐浴淨身、祈禱和進行印度教祭

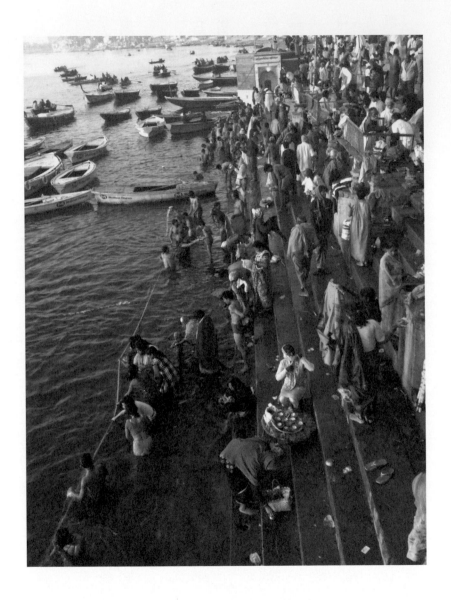

祀儀式和舉行婚禮祈福的地方。下游則是觸目驚心的焚屍場，一天二十四小時不停地焚燒。有些病重或垂死的老人，從印度各地千里迢迢來到這裡，等待生命的最終，嚥下最後一口氣後，便安然地在恆河焚化，了卻一生的最大心願。

焚屍場

與中游的場域相較，焚屍場蕭然靜穆。很多人圍觀著，一具具裹以鮮紅彩布的屍體，被抬到恆河邊浸潤，在祭司唸了經文和咒語後，就放在層層架好的木柴堆上，引火焚燒。空氣中竄流著肉體被燒炙的氣味，夾雜著香料。有時怵然可看到亡者的手、腳或內臟，裸露出來⋯⋯慢慢地，又被焚燒不見，讓人有種作嘔的生理反應。

大約兩個小時左右，一具完整的肉體，就在火光熊熊之下化於無形。剩餘的一些碎屑，牛或狗就走過去，吃掉了。

沒有人哭泣。只有蕭索的靜默。

也沒有悲愴的氣氛，只有怔然與默然蹲坐的親人，目送亡者最後一程。

生者漠然的神情，不知是哀傷、淒然，還是慶幸至親逝於恆河的至福？

圍觀眾人中的我，第一次目睹整個肉體的消逝，只能以驚恍形容，心理隨著一具具軀體將化為無形，慢慢發酵似的醞釀成一股難以名之的震撼與戰慄！一種深層的感觸在內心深處騷

動，說不出來是茫然還是無力感。

我想起佛陀傳記中，佛出四門，目睹了人的生命過程中，無可逃離的生老病死……。恆河，似乎把生老病死活脫脫地俱現於眼前啊！

腦海中突然回想起那幅壁畫，皺著眉頭的佛陀，他一天之內看到了生命的四個過程，而那天晚上酒酣歡愉之後，他，到底看見了什麼？深思著什麼？

雲遊師父

天色漸暗，穿過窄窄的小巷子回到民宿。樓下的餐廳早已聚集人潮。大家互相交流著，也分享著印度的所見所聞，對印度食衣住行的資訊交換和印度觀感的熱烈討論，甚至包括藝術的、宗教的、形而上的和哲學的。有時，從某人得知某個地方的特殊景觀，或你將要前往的目的地的旅行心得，比看旅遊指南還要真實和實用。幾近客滿的餐廳，我隨意找到一個空位，英語不甚流利的我，只能聆聽多於討論，從一些知道的單字中臆測旁人討論的印度經驗。

有人提到位於瓦拉納西附近的小城阿逾陀（Ayodhya），發生印度教徒和穆斯林衝突事件。而討論著宗教的本質時，其中一個人說到近代的開悟者克里希那穆提（Krishnamurti），我隨即插話說：「啊，我來印度前，讀過克氏的書，也看過奧修（Osho）談印度教的《奧義書》。」

42

這時，座中一位時而參與討論時而沉默聆聽的長者突然問我：「你有靜坐的經驗嗎？」

「有的。」我說：「在我青少年的時候，每天晚上練完拳回到家，我總會靜坐一會兒，再入睡。」

「你可以告訴我，你的靜坐見解嗎？」那個人說。

我沉默片刻，想了一下。這時，全部人似乎都擱下剛剛熱烈的交談，等著我的回答。我說：「嗯……每次靜坐完，身體暖暖的，很舒服……心裡比較安靜。看事物的方式也變得不同，周遭的世界看起來比較寧靜……」

他聽完我簡單的描述，沉默一會，然後拿起桌上的糖罐子，說：「你說的靜坐，」然後指了指糖罐子，「只在罐子外面打轉，」他隨即伸手抓起罐子裡的一把糖，繼續說道，「裡面的糖，你還沒嚐到！」

他放下糖罐子後，說：「你提到克里希那穆提、奧修，表示你對追求真理有些興趣。他們對真理都有革命性的見解。」

又是一陣沉默。

「過兩天，我要旅行到菩提迦耶。你來找我，我教你靜坐。」

他的話有種斬釘截鐵的堅定，一種強大的說服力和氣度！絲毫不予人接受或拒絕，是或否的考慮。於是，我點了點頭。

那天晚上，我無法入睡。

好似被一根棒子重重擊打的棒喝，心中有種不安交纏著。心裡想，所謂靜坐，靜坐著、不想事情，這麼簡單而已，背後似乎蘊藏著什麼大道理？輾轉難眠，我翻身起來試著靜坐，但心中千頭萬緒，無數的思緒念頭雜亂升起，絲毫不受控制。煩亂的念頭使我難以坐下去，睜開雙眼，心想，「這個我不知道的大道理，到底是什麼呢？」

菩提迦耶的召喚

雖然念頭此起彼落，心中卻是無比的確定，「我要去菩提迦耶，我很想知道！」

我本來事先規劃的旅程是往北旅行到阿格拉（Agra），看七大奇景的泰姬陵。但我很想知道背後的大道理，如果照著自己的行程走，也許，也許……就錯失了知道珍貴道理的時機了。

我可以反方向往南行，先去菩提迦耶。

往後的幾天，從旅人間的奔相走告得知，阿逾陀的印伊教派暴動，已經愈演愈烈。有些北上列車被激進分子放火焚燒，因此，很多旅行者都紛紛避免北上，以免遭池魚之殃。而瓦拉納西這個印度教的聖城，離阿逾陀只有十幾公里之遙，會不會也受到報復式的攻擊呢？沒有人知道。

往南行的列車是安全的，而我已買好去菩提迦耶的車票。

我對瓦拉納西的精采還有點留戀，那位雲遊師父比我早一天先行。

44

他問我，「你可以幫我提行李嗎？」我點點頭。

幫他提了兩箱用薄鐵打造的箱子，穿過彎彎曲曲的巷弄，走到河邊一處甚為寧靜的渡口，搭了小船，渡河到附近的喀希（Kashi）車站。

一路上，沉默非常。

河面寧靜而寬廣。

火車到站後，我幫他把行李抬上車，他說：「你到了菩提迦耶，在緬甸寺廟可以找到我。」

送雲遊師父上了火車後，我獨自一人搭了小船，沿原路回去。極目而看不見盡頭的恆河，真的寧靜而寬廣，河面上不時飄來一盞盞綴花的水燈，偶爾還有動物的屍體，以及烏鴉和禿鷹正啄食著一小塊焦黑的「東西」，似乎是焚化後剩下的肉塊。

夕陽餘暉把瓦拉納西沿岸的建築，綴映上橘色的斑斕，鳥兒漫天飛舞，不遠處，火光依然熊熊。我心中升起一股出奇的篤定。

「等我把留戀的精采再看過一遍，就來了。」心中默默對雲遊師父說。暮色漸沉，穿過小巷，回到民宿，樓下依舊人潮如織，此起彼落的熱烈交談充斥著整個餐廳。

至少，第二天天未亮前，我要再來到恆河邊，坐在賣茶人的小攤位，啜飲一杯熱茶，抵抗冷冽的風，耐心等待一丸紅日，從遠方薄霧的樹林緩緩升起，為大地染上希望的光彩。

03

活在當下

我不能教你如何聽，如何看，如何感受，

我只是告訴你，打開耳朵，打開眼睛，打開你的心，打開你自己。

放下過去、現在、未來，一個片刻接一個片刻地真實活在當下。

深夜時分，抵達迦耶（Gaya）。這裡離菩提迦耶還有十公里之遙，考慮晚上旅行的安全，在火車站附近的民宿住下來。

第二天早晨，本來熱絡的火車站，顯得異常冷清，電動三輪車和計程車幾乎銷聲匿跡，即使有也不願意去菩提迦耶。一問之下，才知道這次印伊教派衝突，印度政府已疏導民眾，盡量不要出門和做生意，以防止事件擴大。只有一位馬車夫，在我出了八十盧比的高價之後，願意去菩提迦耶。

馬車出了迦耶城，沿途是寧靜的小聚落，沿著乾涸潔白的尼連禪河，喀噠前行。約莫一小時，就看見聳立的摩訶菩提大塔（Mahabodhi Temple），而緬甸寺廟就在村落與菩提迦耶唯一一條泥濘路的交界處。

菩提迦耶似乎自立於印度世間的一個寧靜小鎮，外國旅客和朝聖者雖多，但不擁擠，亦不吵鬧。這裡是佛教徒聖地中的聖地，兩千五百年前，佛陀在此悟道成佛。印伊教派衝突的餘波，自然避開此處。

摩訶菩提大塔，又稱正覺大塔，塔的後方即是佛當年成道的金剛座。每天來自世界各地的佛教徒，不論出家或在家，有生之年，都希望來此繞塔禮敬、誦經、冥想、虔心供養。對佛教徒而言，佛成道的金剛座，是最靠近源頭，也最能與兩千五百年前的佛心靈相連的地方。

佛陀雖已圓寂兩千五百年，但餘韻猶在，絡繹的朝聖人潮與佛的相應連結，似乎貫穿了兩千五百年而猶未止，像是一縷縷無形的線索，牽繫著每一個信徒的心。

糖罐子的啟示

在緬甸寺廟安頓之後，很快地，我就找到了雲遊師父。他在當地召集了一些有興趣學習靜坐的人，約好在大塔外一個樹木茂盛的花園，在一棵大樹下約可容納三十人的空間，傳授一種叫「自我探尋」（self-enquiry）的靜坐法。

心中突然想起那天晚上，他拿起糖罐子對我的棒喝和啟示。

糖罐子裡面的糖，到底是什麼滋味呢？眾人就座，靜待著他揭開背後的大道理。

他優雅地坐下，盤了腿，開門見山說：

「靜坐，就是二十四小時，活在當下！」

「什麼是當下呢？沒有過去，沒有現在，也沒有未來，真實的片刻，僅在當下。活在當下，你就活在真實的片刻。一個片刻接著一個片刻，活在此時此刻，真實的存在。

「人的心裡被過去的、現在的、未來的心念所綑綁。過去的已經過去，它不復來臨；未來的還沒到來，而永遠在遠方，從來不會到來；而現在，一個片刻一個片刻的逝去，抓也抓不住，每個片刻都將成為過去。而過去的，從來不會再來。

「而我們認為的未來，只不過是過去的投射！

「你投射你的過去到你所謂的未來，不過就是希望過去的灰燼的重複。生命就這樣重複著過去的模式，投射到永不會到來的未來。你所謂的生命，就是這樣循環重複著，了無新意。

「人活在過去的時間、記憶和行為模式中，過去的是死的，虛幻的，人就這樣生活在過去的反應模式中，終其一生，活在一個死的、虛幻的自我世界。

「生命中唯一真實的片刻，僅在當下！」

這些話如一把劍，猛然刺進內在深處。雖然類似這樣的話，活在當下，在我來印度之前，也曾經看過聽過，也深深的認同。但也僅只是理論成分，好像不會碰到「你」似的屬於哲學性

48

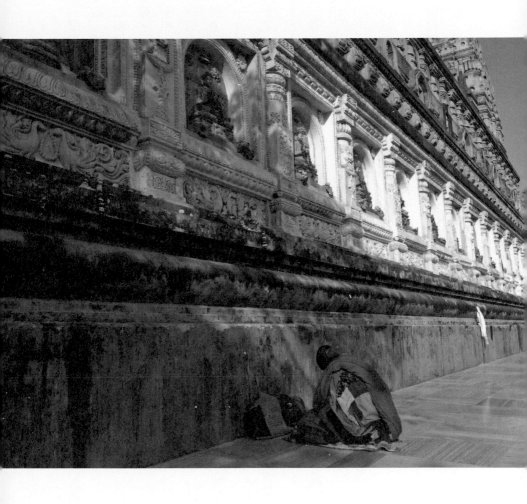

的探討。此刻，從他口裡說出「活在當下」這句話，卻有某種難以抗拒，深植於心的說服力。

心中又像一道長久禁錮的門，突然間被一把鑰匙打開了！

「這個世界是如此的真實，而你卻活在虛假的過去和未來。在真實與虛假之間，你創造了一個空隙，這個空隙產生了你所謂的痛苦、歡樂、欲望與觀念。然後，你就牢牢的抓住它，慢慢地，十年、二十年、三十年，就堅固成一個『我』的感覺。

「你想重複製造過去的歡樂，因此你把『想要』投射到明天，企望延續重現過去的歡樂。然而，過去的永遠不會再來，就算是今天的歡樂，也已不是過去的歡樂，它是當下此刻全然新的狀態。世界一直是新的，而你卻活在舊有的死亡裡。

「把過去的『我』放開、放下，讓它去吧。打開你的眼睛，打開你的耳朵，打開你的心，打開你自己，全然的處於當下，你會經驗到一個全新的你。」

他沉默一會之後，接著說：「現在是個美麗的早晨，陽光這麼明亮，風微微地吹拂，一切這麼美好⋯⋯你，有聽到鳥叫聲嗎？」

你可聽到鳥叫聲？

當他說完當下這個活生生的「例子」時，座上每個人都注意到此刻清脆的鳥鳴，但對我而言，卻是心頭一震，好像在什麼東西用力撞擊下，把心裡的一道門撞開似的！我好像有很久很

久的時間，不曾如此清楚地聽聞鳥叫聲了！而此刻，不時的吱喳聲竟如此美好而真實！

讓我驚奇的是，原來活在當下這麼簡單，隨時隨地，只要把心注意當下此刻正在發生的事物，每個人都可以經驗得到！

「鳥叫聲一直都在。生活裡，當下發生了很多事，你總是聽而不聞，視而不見，因為你的心太忙碌，一直被過去、未來的念頭纏縛，以致於看不見也聽不到正在你周圍發生的事！」

他說完之後，隨即教我們靜坐的方法，盤好腿，身體微微傾斜十五度，眼睛打開，沒有焦點的看著身前約三十公分到一公尺的地上，安靜地坐著。

靜坐的時間頗長，而每隔一小段時間，他大致如此的反覆好幾次。

三至五分鐘，正好是一個人腦海中思緒此起彼落最混亂，或甚至將要陷入昏沉的臨界點。

當他說出「活在當下」，就像棒喝一般，紛亂的思緒猛然間就杳無蹤跡，會體驗到一種短暫的清明和醒過來的感覺。

每當我深陷思緒如潮，被過去、未來的念頭帶到不知身心在哪裡的狀態時，他的「提醒」，讓我迅速回到當下的此時此刻，像一把利刃，斬斷纏縛的葛藤，回到當下的真實，緊鎖的身心也突然放鬆，像呼吸到一種「新鮮」的空氣一般。

往後幾天，除了在漫長的靜坐中不時「提醒」回到當下之外，他慢慢加入一些闡述和類似口訣的字句：「警覺、覺知、有意識地。」

有一次當中有人問他，「你說的真實和虛假所產生的空隙，這個『空隙』是什麼？」

「時間。」他說。

他有時會提到當代印度的聖哲，克里希那穆提和奧修，也提到佛陀，更提到「佛性」、「本性」（Buddha Nature）。他不主張方法，而強調「自我探尋」的重要性。「任何的方法，像糖果、玩具一般，久而久之，反而成為依賴和束縛！」

有一次，因為對「持咒」的討論，當中有一個人跟他起了嚴重衝突，那人認為持咒可以讓一個不安的心寧靜，而對道產生信心等等說法。而他說：「持咒就像一個小孩子哭鬧不止，你給他糖果和玩具，小孩就不哭鬧，而下一次哭鬧時，你又得給他新的糖果和玩具。如此下來，沒有止境，這不是治本之道。」

「難道暫時給小孩糖果、玩具，等他長大後，告訴他真相，他不能瞭解嗎？如果沒有糖果、玩具，以及一種方法，人就不能走上追求道的道路了嗎？」

「小孩長大了，他的糖果和玩具，就是房子、汽車、財富和欲望……，他會無止境的欲求新的糖果和玩具，欲求更多更好的方法。沒有方法，人就不能走上追求道的道路，這問題很吊詭……」，他頓了一下，然後說，「道，沒有方法可循。」

「佛陀、克里希那穆提、奧修，他們沒有依循方法，因此他們開悟了。活在當下也沒有方法可循，我不能教你如何聽，如何看，如何感受，我只是告訴你，打開耳朵，打開眼睛，打開你的心，打開你自己。放下過去、現在、未來，你就一個片刻接著一個片刻地真實活在當下。」

而真實的此刻，整個宇宙最真實的片刻，即是開悟。

「難道持咒就不能開悟嗎？」那人說。

他不匆不忙語氣平緩地說：「可以，也不可以！」

「除非，你有意識的！」

「當你有意識的，你就不需要咒語、糖果、玩具和方法，你就是一個真實而全然的人。」他特別強調「有意識的」這幾個字。

經過那次的激烈辯論，很多跟他學法的人陸續離去，最後只剩六個人。他所說的法，簡單，但也難以吞嚥。要做到，更是談何容易！

往後幾天，他教僅剩下的六個人，怎樣有意識地在日常的走路、說話、聽、看、坐和吃飯，以及如何看著念頭的生滅，如何看見自己。

「當你走路時，意識你的每一步；

當你說話時，意識你的每一句話；

當你聽，當你看，有意識地聽和看；

當你吃飯，把意識放在舌頭，品嚐食物的味道；

當你念頭不止，只是看著念頭的升起和滅去；

二十四小時，無時無刻，就這樣看著你自己。」

每次漫長的提醒靜坐之後，他就帶著六個人警覺地走路。有一次警覺的走路當中，他雙手環抱一棵樹，說：「感受這棵樹，他跟你一樣生活在這世界。我們這幾天在他的庇蔭之下靜坐

學法，他是我們的朋友。」

另一次，在靜坐中，他走到每個人面前，以手指橫放在正靜坐中的人的鼻端，似乎在探測每個人的氣息。「從呼吸中，我們可以知道一個人的心念。如果你觀察自己的呼吸，也會知道自己的心理狀態。」

而有一次，他把我們帶到緬甸寺廟對面的尼連禪河，在潔白的河床上，教我們一種延展性類似瑜伽的動作。

心，開了一道門

隨著一天一天的學法，心思和觀察愈來愈敏銳。心開了一道門似的，好像第一次「看到」這個世界！我也比較能注意到身邊的事物，天空這麼藍，真美真好！葉子的形狀、紋路和翠綠，啊，真美真好！我像小孩子般雀躍。早晨，走上陽台，發現沿著牆邊爬行的小螞蟻，如此活潑朝氣，牠們雖小，卻跟我們一樣，是一個個活生生的生命！

原來這個世界，我們所居住的地球，不只是人類，到處都是跟你我一樣的生命體，螞蟻、蝴蝶、蜜蜂、狗、牛、羊、豬、一棵樹、一朵花……這些很容易被忽略，就在身邊的生命體，其實是跟我們共同居住在這個世界，這個星球上啊！

我有點明白為什麼，大部分印度人都是素食主義者啊。撇開宗教戒律不談，從最根柢的出發

點來看，更可能是愛惜一切生命，視一切生命為共同朋友吧。

我甚至看到花開的原動力，背後是性能量！

一棵樹成長開花！是性的能量！事物的生成，包括人的成長，隱藏在背後的動力是性的能量。我像一個小孩子般瞪大眼睛，初次「看見」，探索著這個世界。也像是跟周遭環境，重新建立一種親切的連結！

每天總有「發現的驚喜」！發現身邊的小花小草，一樹一木，乃至天地的寬廣，都似乎跟自己有關連，感覺他們好像在跟你說話。最讓我驚訝的是，當仔細專心，警覺地觀看一個事物時，不但看到事物本身，也同時看見自己！以及，另有一隻「眼睛」，同時看見兩者！

我感覺到，我存在，就在這裡！真實的存在！立於天地之間而存在！不獨立於萬物之外，而與萬物一起，清楚分明的共同存在感。這真是難以用文字語言形容的奇妙感覺。

印伊教派衝突事件隨著時間的過去，已逐漸平息。雖然知道了糖的滋味，但心裡明白，過去和未來的諸種念頭仍紛紛然，像一股強大的慣性和巨流，擺脫不掉，常常無知無覺地被占據而干擾當下的真實。但手上握著「活在當下」這把鑰匙，心中是踏實的，好似黑夜中有了明燈的指引。

我辭別雲遊師父，準備踏上北印度的旅程，帶著一種既沛然又淡淡的喜悅，以及滿懷感激的心情，探索世人眼中難以理解的印度。

56

04

你從哪裡來？

世間有許多不平等，有人叱吒一世，有人賤微一生，只有死亡，對每個人都平等。

但，生命從哪裡來？又到哪裡去呢？

印度是個讓人經歷到矛盾、衝突、干擾、沉思，卻又處處令人驚豔的地方。人們對信仰的堅信不移，使得印度專門出產聖人，而普遍的貧窮，又予人何處不乞丐的觀感。有時候心生憐憫，不忍見他們哀求的眼神，給了一塊盧比。隨即不知從哪裡冒出一大群乞丐，老弱婦孺皆有，團團包圍著你，讓人驚慌失措，極欲從千軍萬馬中突圍而出的浴血奮戰，直到你真的、真的、真的非常生氣，甚至怒吼，他們才悻悻然離去。而總會有一位最小的不死心，回過頭以哀憐的眼神向你伸手時，心中想給又卻步了；一給，可能再掀起一場浴血突圍。筋疲力竭之餘，

58

回想那哀求和需要幫助的眼神，心中又是一陣不忍，陷入到底給還是不給、慈悲或拒絕的天人交戰。

很難想像，以白色大理石建造的泰姬瑪哈的宏偉和完美的結構比例，散發令人安靜沉澱的氛圍，而外面的市容卻處處殘破、紊亂吵雜，無序的交通狀態產生強烈矛盾的不諧調對比。街上除了汽車、電動三輪車、人力車之外，也隨處看到猴子、驢車、駱駝，甚至騎著馬的年輕人，令人不禁聯想到流著古代戰士血液的後裔，以及曾經強盛的帝國。

而位在沙漠的拉賈斯坦邦（Rajasthan），更是一個大膽玩弄色彩的地方。除了日常穿著的色彩斑斕之外，在普希卡（Pushkar），環繞著湖水的所有房屋，只漆上一種顏色，白色。月圓或夕陽下，燦爛的天光投映在水色和潔白的房子，天上地下同時令人炫目驚嘆。

再如齋浦爾（Jaipur）古城區的所有店鋪房子，漆繪成一片粉紅，因此又有「粉紅城」之稱。久德浦爾（Jodhpur）城堡往下看，一大片的住宅，只有藍和白兩種顏色相間，令人有如置身夢幻中。鄰近巴基斯坦的邊境小城齋沙美爾（Jaisalmer），整個城鎮像是從沙漠中升起來似的，只有一種顏色：黃色。與極目而不能及的整片沙漠，似乎連成一氣，自然交融在一起。朝陽和夕陽下，只見無盡的金黃色，無限延伸到沒有盡頭的沙漠；而入夜前的天空卻露出異常透亮的寶藍，令人驚異。無垠的寶藍色和無盡的金黃色交映於天地間，堪稱夢幻中的夢幻！

而卡修拉荷（Khajuraho）更是讓人難以理解，宏偉的寺廟塔群卻雕刻著無數辛辣而大膽的男女歡愛的塑像，顛覆了世俗對神聖莊嚴寺廟的印象！

除了駭人心腑的性廟，在這平凡無奇的小鎮，幾棵不甚起眼的樹木間，竟意外看到令人陶醉的日落景象。我心中不解，不如拉賈斯坦的炫奇色彩，開闊浩瀚的沙漠風情，這裡的落日平凡無奇，但怎會有如此的魔力，令人心為之懾、神為之醉？

心醉神馳的西塔琴

更叫人心懾神醉的，要數印度音樂了。有一次在一棵大樹下聽西塔琴的演奏，我只記得，當西塔琴悠悠的泛音和一音多轉的琴聲，緩緩地像催人入眠的母親床邊故事般，輕緩而撫人心弦的彈唱時，所有人瞬間在音符的流淌間，被勾攝入魂，猶如躺仰在搖籃裡那樣擺盪，進入一種似睡非睡的虛靈之境。

再英勇的戰士，似乎也無力抵抗，也無須抵抗，琴聲不經意地以輕舟之姿，迴旋融入你的心海，任其恣意地引領。而塔布拉鼓（Tabla）的加入，一步步把緊張和心防的冑甲慢慢拆卸，然後以一種跳動的節奏，一遍又一遍把人引領到肉體與靈性交界的歡愉高潮。琴聲和鼓聲的逐漸加速，令人如痴如醉，進入一種虛靈寬闊的境界，像安然躺臥在一片廣闊無垠的大海——琴鼓互相交織，層層堆疊又堆疊，愈來愈激昂，最後達到沒有亢奮也不激情，卻安靜喜悅而充沛的聲音性高潮！

讀不出絲毫欲念的卡修拉荷性廟的交媾歡愛雕刻，那一尊尊既淡然卻喜悅無限的塑像，正

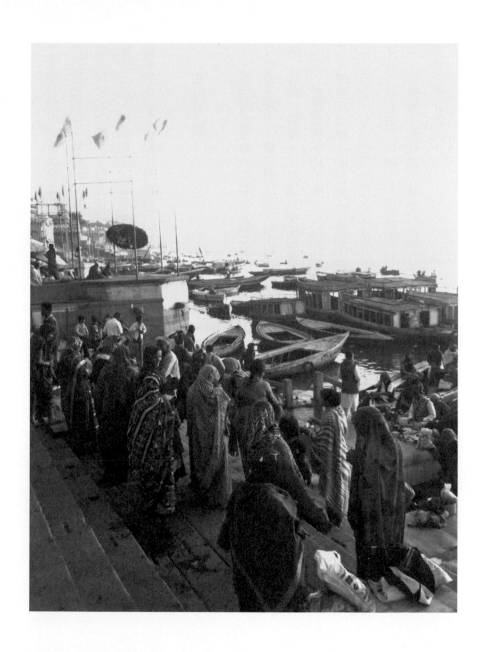

是印度音樂所要傳達意象的雕塑化！音樂如此，雕塑如此，而印度最為人崇敬的濕婆神，在印度大小寺廟常見的lingam，也正是一種性的象徵。性能量被印度人視為一種生長、創造的力量，其寓意一定不止於此，這股能量除了是人類萬物繁衍的本能力量之外，其實也是一個人精神上和內在成長所需的能量之一。這個體會要到後來才稍稍有所瞭解。

浪漫月圓

最令我沉吟的，莫過於菩提迦耶的月圓。印度不穩定的電壓，使得一天常常停電好幾次。

月圓前後幾天，當月掛中天，整個小鎮一斷電，一片皎潔如霜的月色遍灑整個小鎮，屋瓦、牆壁、馬路、樹葉，直至遠方都覆蓋著一層泛著光亮的銀藍，通亮無比。尤其是尼連禪河潔白的河床，更是透潔明亮彷彿一匹巨大的絲綢，從遠方綿延而來。每當月圓，我就把窗戶打開，讓月光灑進房間裡，或者爬到樓頂，俯視整個夢幻小鎮，以及品嘗著花朵、樹木和一片片的葉子，披上一層銀藍色的光，泛浮著淡淡的粉，細細觀之，銀光似乎就要從葉尖流瀉而下的如夢之夜。我可以整個晚上沉浸沐浴在月光下，直到睡意漸濃，才就著窗外灑進來的光輝睡去。

菩提迦耶的月圓，是在印度旅行中，最最令我深刻難忘的景色。這樣的美，如幻又如實，彷彿不應在人間！

印度，有時還真浪漫啊！

我終於有些明白，為什麼在新疆、尼泊爾、西藏遇到曾踏足印度的人，對印度總是一言難盡，總說，「人的一生，值得去一次印度。」

在旅行途中，最難忘的另一件事就是，每天幾乎有將近二、三十個人問我相同的問題：「你從哪裡來？」（Where do you come from?）令人煩不勝煩。基本答案當然就是，我來自台灣。

有一次，這個問題讓我思索，世界上有許多的國家，你屬於某個國家，活在一個不同的文化世界裡。但是，回到最基本的人的本身，我們只是這個世界上稱為人類的其中一種生命體而已，在周遭，我們其實與其他的生命體共同居住在這個世界。我們雖然膚色不同，語言不同，文化不同，思想觀念不同，而拋開這些不同，回歸到「人」而言之，我們只不過是分居在世界不同的角落。因此，我只是「住」在台灣，而問我話的你，「住」在印度。

我稍稍更改了答案，「我『住』在台灣。」

慢慢地，我覺得是「我們」共同居住在這個世界，這個地球。我又稍稍改了答案：「我們都住在地球，這點我瞭解，但是，你來自哪個國家？日本？香港？」通常會得到這樣的反問。

『住』在地球上。」這時，有的人就以不解的眼神看著我，以為我在開玩笑，「我們都住在地球，這點我瞭解，但是，你來自哪個國家？日本？香港？」通常會得到這樣的反問。

只有一次，一位賣雜貨的老先生，若有所解的沉默了一會兒，然後點了點頭。

「一朵花就是一朵花，當你把花命名為玫瑰花，而把玫瑰花視為愛的象徵，你就已經扭曲

了一朵花存在的真實。你就看不到這朵花的真相。

「一朵花，今天清晨開得很燦爛，本身就很美，這樣就夠了。如果你只是靜靜地看著他，不帶著任何的名字與賦予的意義，頭腦也沒有生起一個念頭，只是當下真實的看，像小孩子無染的心一樣，你就看到真相了。」

「小孩子沒有觀念、思想，當他看一朵花，他帶著全新的眼睛，只是看，他非常的快樂，因為沒有一個念頭干擾他。他全心全意、全神貫注的，只是看。」有一次雲遊師父這麼說。

我是誰？誰是我？

旅途中，常常回想起他所說的話，並且緊緊地握住這把「活在當下」的鑰匙，不斷提醒自己：「活在當下！」「活在當下！」，常常，思緒不知不覺地就占領了自己，整個頭腦諸念紛呈，此起彼落，當發現自己身陷在念頭不止的葛藤時，只能提醒自己「活在當下」！試圖把自己抓回到當下此刻。

「日常生活中，我們的頭腦就是這樣充斥著各式各樣的念頭，而你不自知，也不覺得有什麼異樣。

「所有的念頭，都是過去的回憶、記憶……從來不會是新的。」

而路上常常問我「你從哪裡來？」的路人，有時也會把不知飄盪到何時何地的思緒，拉回

64

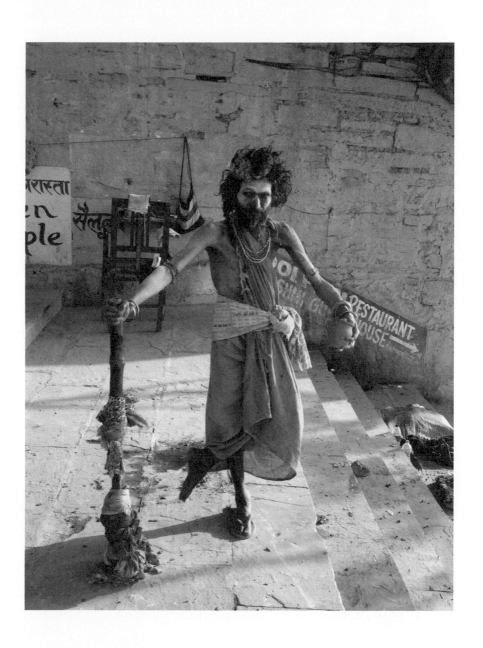

到此時此刻。有一次，一個人問雲遊師父，「如果一個人沒有思想、觀念和記憶，那他如何存活在這個世界？假如我今天搭車去辦公室，見一位朋友，如果沒有記憶，我要如何坐上車子，如何認出我的朋友？」

「生活中，你的確必須『運用』你的記憶，」他特別強調「運用」，「否則你不會搭車，也記不起朋友，也會引起不必要的麻煩，甚至遇到危險。你運用你的所知所學，而並非被所知所學占據。

「但是，當你搭車的時候，你是否可以活在當下地見面、說話……？而且當你如此做的時候，你有一種全然參與其中，而同時跟你過去的記憶分開的感覺。」

「你『運用』你曾經經驗的記憶和知道的知識，而同時可以不認同。」

「我們都陷入認同的狀態，一個念頭升起，一個情緒升起，我們就會毫不自覺地去『認同』。」他強調「認同」這個字，「然後你就成為『認同』某件事物，這是『我的』，因此，我的記憶、我的車子、我的房子……然後你就愈抓愈緊，最後牢牢不放，堅固而執著……你曾經想過嗎？你的名字不是你，你把『名字』認同為就是你自己！你如果觀察一個剛認識自己名字的小孩，他會說：『詹姆斯想吃飯』『詹姆斯想抱抱』，而他不會說『我』，他還沒『認同』大人給他的名字。

「當然，在現實生活中，『我』僅是一個非常有用的代名詞，名字是跟著你生活的一個有

用的代號而已，但，名字不是你。事實上，你是無名的。那就是為何每個開悟者都說，『無我』。

「把你從已知的認同事物中分開，然後你就會愈來愈清楚，愈來愈清醒，你就會知道『你是誰』。」

他頓了一下，說，「你曾經升起這樣的疑問嗎？『我是誰』，『誰是我』？」

說真的，我們認同的習性是如此強大，強大到不知不覺就陷入「認同」的狀態而不自知，當意識到自己已經被帶走，而喚醒自己時，也只不過待在片刻的清明之中。幾秒鐘後，又旋即被一股巨流捲走……

一個人在強大的習性當中，很容易就「妥協」的，然而，「整個宇宙的真實片刻，僅在當下，你為何要活在過去的灰燼，未來永不會到來的虛幻中呢？而整個存在，從來不會設想未來。」

「你從哪裡來？」這句好奇的問話，旅行中沒有一天停止過。一天當中，一遍又一遍地被問到無數次，漸漸地這句問話竟內化成類似「公案」的提問。直到有一天，當一個小孩以好奇的語氣問我相同的話，「你從哪裡來？」突然間，我愣住了！每個字清晰清楚，像是什麼東西碰到你。

「你從哪裡來？」

「你從哪裡來？」剎那間成為一句強而有力的質問！

「你從哪裡來？你真的從哪裡來？生命……從哪裡來？」我反問自己。

「我不知道。」我跟那位好奇的小孩回答說。

「你不知道？」他笑了起來，「你不知道你從哪裡來？你瘋了，還是神經病？哈哈哈……」

「我真的不知道。」我說。心中有一個聲音不斷在問，「你從哪裡來？」「你從哪裡來？」「生命從哪裡來？到哪裡去？」

我從來不曾這樣質問過自己，也從來不曾懷疑過自己。「你，真的從哪裡來？」看著自己，這個問題愈來愈深化。

問題像火一樣燃燒，不停地增溫又增溫。有人問我同樣的問題，我一概都說「我不知道」。通常不是投來不解的眼光，就是一陣訕笑。而有一次，一位印度年輕人卻非常憤怒，「我只是要知道你從哪裡來，從日本來，從韓國來，還是從香港來，這麼簡單的答案而已！每一個人都有屬於他自己的國家，你難道沒有嗎？你是不是看不起我？現在，告訴我，要不然我就要揍你一頓！」

「我真的不知道。」

看著他眼中爆烈的怒火，我心中卻毫無恐懼，緩緩跟他說，「我真的不知道。」他氣急敗壞地大吼，「你真的不想告訴我！你給我滾開，下次讓我再看到你在這裡，我就要揍你一頓！」我坐著不動，聽著他把憤怒都發洩到我身上，然後氣沖沖地走了。

我在心中默默地說，「朋友，我可以告訴你，我來自哪個國家，但又有什麼用呢？那只是滿足你的好奇心而已，我來自哪裡，對你一點都不重要。我沒有騙你或戲耍你，我真的不知

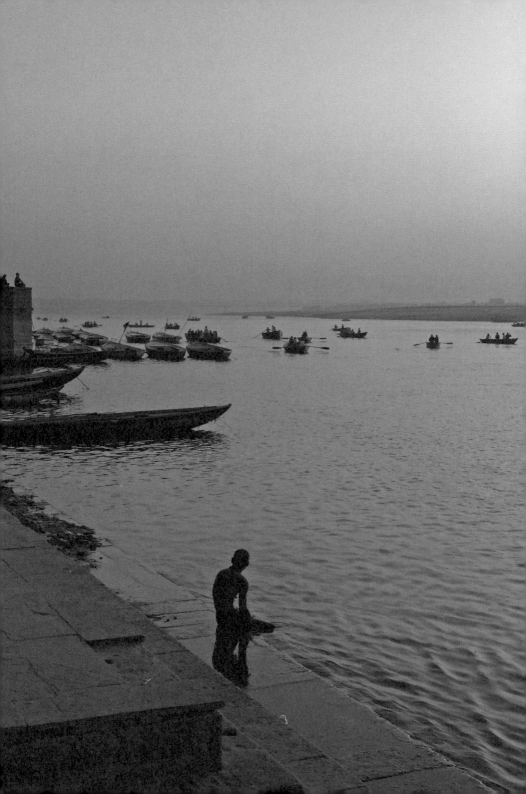

道，我從哪裡來？」

我好像陷入某種心理狀態中而不能自拔，自己從來不曾陷入對自身生命的疑惑和質疑，而這團疑情之火，愈燒愈旺，又像滾雪球似的，愈滾愈大，而致心不能安的地步！

河畔思索

我決定暫時不回台灣，能待在印度多久就多久，儘管身上的旅費已漸拮据。而我知道，我必須回到菩提迦耶，找雲遊師父。

我也迫切地需要一段長時間專心地練習「活在當下」，如果此刻結束印度的旅行，回到台灣，開始工作，這團疑情之火也許就此熄滅了。而此刻，我想要瞭解自己，瞭解生命是怎麼回事，我的心不安，很想瞭解我從哪裡來的生命課題。

回菩提迦耶之前，順著路程在瓦拉納西待了幾天。並寫了一封信給優劇場的劉若瑀，告訴她我決定留在印度一段時間，劇團正準備去國外演出的行程，不能參加了，如果優人們有意願，我寫下了地址，可以來緬甸寺廟找我。

瓦拉納西猶然精采。清晨，總趕在日出前，在賣茶人的攤位坐下，小 Ganga 都還沒起床呢，我就坐在階梯上等待著日出。

太陽升起之後，河邊就熱絡起來。成群的印度教徒不畏攝氏十度的寒冷，紛紛跳入冷冽的

河水，親自領略心目中神聖的恆河水。

吹蛇人有時會來到河邊廣場。苦行僧四處遊走，有時他們逮住你，跟你說一段印度哲理，「宇宙是濕婆神創造的，也從祂手中毀滅，然後再創造……宇宙正在不斷的毀滅和創造……」

然後，跟你討一些盧比。

我心中在思索，「印度人是不是從神話中投射，而創造出對恆河的想像，使得恆河被賦予了『神聖』的意義？

「如果只是簡單地觀察一朵花，一棵樹，就夠了，他們自身的存在就已經很完美。如果有什麼神聖的話，存在就是神聖的。如果一朵小花平凡無奇，那麼所有一切，也平凡無奇。」

恆河，如果把它還原成只是一條河，它的確是一條很美的河，它的存在，自身即是完美的，是不是人們賦予或強加太多的意義、想像在它身上呢？

陽光從橘紅而逐漸發亮，河面上跳動著銀色的光輝，猶如朝陽與河水跳著一支雙人舞。我信步走到焚屍場，熊熊的火光依然不曾間斷。一具具包裹著七彩燦爛布條的屍體，以竹架擔著，在恆河浸潤一會，祭司唸了咒語之後，就送到安置的柴薪上。灑了香粉，點燃了火，不多久，一具俱形的軀體就化為烏有，在眼前消失，無蹤無影。

「生命，到哪裡去了？」

不知道，真的不知道，生命從哪裡來？又到哪裡去？

熊熊的焚屍之火熾烈地燃燒著，而我心中的疑情之火也正猛烈地焚燒，似乎通身都被燃燒

著。我就這樣看了三天。坐著不動，看著自己，也默默地看著焚屍的過程，真實、血淋淋而殘酷，死亡的無情就在眼前俱現，讓人無可逃避……

生命的幻覺

突然間，我瞭解到：「儘管世間有許多的不平等，有人富，有人貧，有人順，有人逆；有貴有賤，有成有敗，有悲有喜，有苦也有樂；有人叱吒一世，有人賤微一生……但只有一件事，對每個人都平等，就是死亡！

「總有一天，我就是這具正在焚燒的屍體！而我總以為生命在八、九十歲時才會結束，這是一種『幻覺』！」

誰能保證一個人能活到八、九十歲呢？沒有人能保證，就連全能的上帝也不能！

誰能保證此刻我出門去，下一刻不會遭逢意外？我體認到，認為一個人能終老，壽終正寢，就是一個極深的「幻覺」！生命是脆弱的，誰都不能保證你的下一刻；生命極有可能在剎那之間就灰飛湮滅！如同此刻歷歷在目的焚屍，什麼東西都帶不走。

「生命……從哪裡來？又到哪裡去了呢？」

「當你從認同事物的狀態中分離出來，你就會看見你和事物的真相。當你從認同過去、現在、未來的心念中，分離出來，你就從已知的、舊有的死亡狀態中，解脫出來。

「讓你自己從過去中解脫出來，全然地活在當下，需要無比的勇氣。」

「佛陀是個勇士。」他曾經這麼說過。

向晚的風有些涼意，看著河上划渡的船隻，想起那天提拎著行李，與他渡河到車站的情景。此時，夕陽將暮，世間最斑斕的色彩，潑灑著繽紛絢麗，渲染投映在寬廣的河面和建築上，剎那剎那的瞬息變幻，天地間正瀰漫著一股寧靜感。

看著這生動燦爛的光輝與不斷蔓延的寧靜感，共生共存，慢慢地融為一體。心中竟然迴響著這句大問號：「生命的終極意義到底是什麼？」

心中有莫大的疑惑，也有莫大的堅定。

明天，即將起程，回到菩提迦耶去。

05

菩提迦耶

有時看似良善的行動背後，
動機卻可能出自脆弱、虛榮、恐懼、殘暴、占有，和欲望……
猶如化了裝、戴了面具的魔鬼。

沿著熟悉的路，回到寧靜的菩提迦耶，有一種「我又回來了」的喜悅和自在，並且帶著一種熱切。

我來到雲遊師父面前，另外還有三位門生。我迫不及待地告訴他旅途中升起的疑惑，他聽後，淡然一笑說：「很好、很好，當你知道自己其實『不知道』，你就有了一些瞭解了。」

「我現在不教了，你們是我最後的學生。」隨即指了指我，「你自己去用功吧，你已經在路上了。」

74

從頭頂掉下一塊石頭

我在摩訶菩提大塔側後方，一處頗為寧靜的水池花園，找了一棵樹，作為用功之處，而那團疑情之火依然熾烈地通身燃燒。

甫一坐定，心中頓然出現了一個題目：「能量！」「什麼是能量？能量是什麼？……」然後像是幾個人圍坐起來一起進行著一場辯論似的，提問、反問、質疑、辯解……從不同的角度和方向進行交叉的討論。每當討論到似乎有了一個答案，心中另一個聲音又提出疑問和可能性，又繼續辯論下去，如此這樣的不斷循環著提問、反問、質疑、辯解……的過程。像是進行一種參問和談論，更像是剖洋蔥般，把問題一層一層地剖開。每經過一輪的提問、反問、再質疑，就像剖開一層洋蔥似的，在答案尚未水落石出之前，就打破沙鍋問到底，一直「參問」下去……

我只記得這個題目：「能量」，大概是「個人的能量來自於一個看不見的大能量，當一個人死亡之後，肉身的能量消亡，但其自身的本質能量不會消失。而可能以另一種不同的樣貌和形式繼續存在。直到有一天契入這個無形無相的大能量，與之成為一體……」等等的結論。

當參問到某一個點，洋蔥愈剖愈小時，問題也愈來愈小，整個人裡裡外外充滿了非常大的張力！

當答案就在剖完最後一片洋蔥，猛然蹦跳出來，明明朗朗的現於目前時，突然間，猶如一

塊大石，從頭頂直沉到腳底，像是什麼東西脫落一般，全身鬆沉，寂靜再現，心中出現「小悟一次」的聲音。

清晨，起床之後，我就穿過薄霧，走到樹下。一坐定，心中就出現一個新的題目，然後依之前的參問方式，一遍又一遍的質問、反問、提問、辯解、再質疑……直到最後的答案終於出現，又是一塊石頭從頭頂掉落，鬆沉寂靜再現，「小悟一次」的聲音又響起。

然後，我會起身走到街上喝杯茶，接著再次回到樹下，繼續用功。有時一天當中，只有一個題目出現，有時出現兩、三道題目。心中並沒有特定和預設的題目要參，坐定之時，有則參，無則用功。這感覺猶如有人在虛空中向我出題一樣，每道題目就如論述題一樣的巨大。而每一次參破之後，就會經驗到「從頂頂掉落一塊石頭」，迅捷直沉腳底，鬆沉寂靜，「小悟一次」的聲音就會出現。這也成了衡量是不是洋蔥已經剖完，最後的答案是否是最終的「依據」和「證明」的量尺。

而有一次，我本來以為答案已經參出來了……等待一會之後，再詰問下去，才發現還沒參完，還有不清楚的地方，直到「最後的答案」終於出現。

更有一次，明明已經參破，洋蔥已經再也剖不下去了……。等待一會，再詰問，再檢查，發現「最後的答案」已在目前，清楚而明朗。但是身體內外像一個吹滿了氣體的氣球般飽滿而充滿張力，隨時就要爆裂開來，可就是起不了座，身體猶如被什麼東西釘住，動彈不得……。

忽然間，看到一隻蒼蠅在面前飛來飛去，我注意著牠。不一會，牠猛然往我鼻孔一鑽，全

76

身猶如觸電般的震動，一塊石頭終於從頭頂沉落，鬆沉寂靜猛然出現，「小悟一次」的聲音才出現！

與上述情況一模一樣的，還有一次，而這次沒有蒼蠅幫忙了。我待著，不知怎麼辦，體內張力像將裂未裂的氣球，無比的緊繃……。沒辦法了，只好跟自己說，放下座吧。這麼告訴自己之後，就準備起身喝茶去。才一移腿，猛然間，那塊石頭如迅雷般從頭頂掉落下來！

念頭紛飛

每小悟一次，就覺得心開闊一些，也比較瞭解自己一點點。參問的題目，大到如形而上的抽象問題，例如：「到底有沒有神？」「到底有沒有地獄、天堂，還是人類自己創造、想像出來的恐懼和獎罰？」「信仰和相信的差別是什麼？」「人是不是需要『依賴』？」生活中的確需要仰賴食物、金錢、房子、朋友……等等的，但是我們「心理上」是不是可以「不依賴一個人」、「不依賴信念」、「不依賴政府」、「不依賴宗教的所謂相信」，而使得一個人的內在是「自由」的這樣的論戰……。

小到跟自身生活相關的課題「想要和需要」的釐清，我們「想要」的東西很多很大，大到「想要權力」、「想要成道」、「想要全世界」、「想要一個心愛的女人或男人」、「想要功成名就」、「想要……」，而背後也許是占有、欲望、恐懼、虛榮、懦弱……

每一個題目看起來似乎彼此沒有關聯，但在深處，卻是相關相連的一環扣一環，當瞭解了一個，就會瞭解另一個……。愈瞭解自己，也愈瞭解別人。一個多月的這樣參問之後，才發現原來有一個概略的全貌出現，而每一道題目都是這個輪廓的一部分，彼此相關相連，互有關係。

經過這樣辯論式的參問，也才發現以前的自己從來都不會思考，甚至連屬於自己的一個思想都沒有！我總以為自己很有想法、看法和主見，但事實上，不過是借來的觀念和想法，自己根本沒有真知灼見。我們甚至弄不清楚，資訊和知識的差別、知道和瞭解的不同，我們甚至以為知識就是資訊的蒐集，知道就是瞭解，我們認為人有思考能力，是不是也是一種「錯覺」和「幻覺」？

在還沒有參問這些題目之前，我看到自己以想像的方式在過生活。而在成長的過程中，許多灌輸給人的觀念、想法，迫使人不得不相信而「相信」，使人漸漸失去質疑、反思和思考的能力，久而久之，人就被整個生活的環境「催眠」了！

說實在，雖然在這樣不斷的參問中，似乎釐清、瞭解了一些事，但是，心裡很清楚，「知道」是一回事，「做到」又是另一回事。最清楚顯然的，就是念頭還是如絮紛飛，如瀑之不斷，止也止不住，常常得從陷入諸念紛紜的漩渦中，把自己硬生生自過去和未來的境況中抽拋出來，拉回到當下。

我警覺地走路，把心放在足下，一步一步慢慢地走。沒多久，思緒就把我帶離當下的走

路……然後又得把自己拉回來！

「第一步，你會看到關於自己的真相，你可能會很驚訝，你發現你目前的真相，竟然是痛苦、殘缺和活在幻覺、幻相中，而事實就是如此。」

醒著做夢

我試圖每天每時每刻，警覺於當下，看著自己。走路的時候，警覺地走每一步；吃飯的時候，心放在舌頭品嚐；站著時，意識到自己，專心地聽周遭的聲音，或者專心地看周遭所發生的，甚至睡覺的時候，也看著自己入睡。好幾個夜晚，我從恐懼死亡來臨中驚醒，心中吶喊，

「我不要不知道『我是誰』之前就死去！」

每當陷入念頭中，就把自己抓回來；夜裡做夢，就從夢中把自己喚醒，試圖不讓波動的心念和念頭所催眠。這樣時時看著自己，動作自然地緩慢下來，像觀照一個陌生人的一舉一動，重新認識一個跟自己生活了許多年的人一樣。

在這樣的觀照中，發現自己原來不會走路、不會吃飯，不會看也不會聽。看到自己從來不在真實的當下生活著，而是被許多心念纏縛住，以致於看不見也聽不見，只是模模糊糊地看見、聽見、行動，像是醒著做夢一般。

觀察自己的所思所想中，也發現內心其實充斥著許許多多的矛盾，有善念、有惡念，有

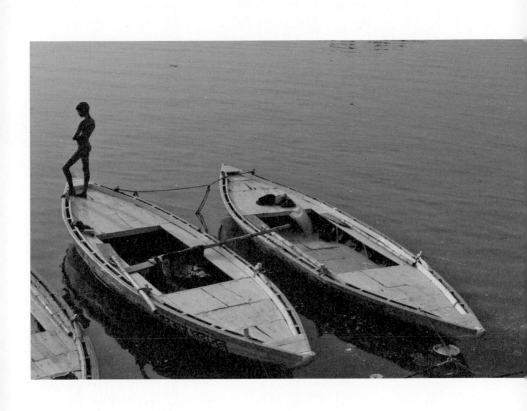

怨有恨、有慈有愛、有狂野憤怒、有殘酷、有悲憫、有恐懼、有妒忌、有脆弱、虛偽、欲望……好似一個大園地裡，放任牛羊豬狗、豺狼虎豹、飛禽走獸生活在一起，而沒有人看管似的。

原來心中藏著天使與魔鬼，馴良的羊與殘酷的獸性！更吊詭的，有時看似良善的行動背後，其源頭的動機卻可能出自脆弱、虛榮、恐懼或殘暴、占有和欲望……猶如化了裝、戴了面具的魔鬼。

天使與魔鬼

「當你看見了自己的真相，人會逃避、抗拒和抵抗。但是，當你勇敢如實面對自己的真相，不逃避也不抗拒，你反而不會害怕、恐懼和怯懦。你不需要改變它，如果你企圖改變它，它會以戴了面具、化了裝的天使，繼續矇騙你。世人比較害怕魔鬼，而偽裝後的天使，一個人是難以辨認的。你只需瞭解，本質上，天使與魔鬼都是虛假的。

接受你所看見的真相，需要勇氣。

不管是好的壞的、善的惡的……不需認同它們，也不需抗拒；如果你認同，你只是繼續餵養它，給它食物；如果你抗拒，就愈增強它們的力量。你只是看著它。它會消失，然後再來……消失，再來……如此這般的循環反覆，直到有一天，它們完全消失！

而它們會消失，因為虛假終會消失。

真實的，從來就不曾消失過！

你只須從認同的狀態中，從已知的慣性中解脫出來，回到此時此刻的真實。這個時時警醒、覺知、有意識的過程，就是你自己與自己的奮鬥，而不是跟念頭、天使和魔鬼……事實上，它們是有用的，它們讓你瞭解自身的真相。你從諸多的想法中，瞭解你自己。持續的警覺、警醒、覺知和有意識……持續的下工夫。你只需耐心、毅力！」雲遊師父說。

看著自己，一刻都不讓自己鬆懈，不跟慣性妥協，像自己拿著一根鞭子，鞭策自己……在真實與虛假的奮戰過程中，有時，真的很累，很想稍息下來……。但是，心中隨即響起「我不要活在虛假中」的提醒，又繼續鞭策自己步步當下，不可絲毫放鬆放縱自己。

在時時觀照自己的過程中，除了同時看見自己與外在的事物，也同時發現能量往身體內回來，原本單向的能量，不往外奔馳消散而往內返回，在身體內形成某種「衝擊」感，卻也覺得似乎在「連結」什麼的感覺。

生活裡，就只能「做一件事」，做完一件事再做另一件事的清楚分明和了然。這件事也許是個連續事件，如走路去吃飯；走路的時候，好好走路，到了餐廳，好好坐下，好好品嚐食物的滋味，吃完飯，好好的站起身，好好的走回去……好好的開門、好好的關門、再看著自己躺著，看著自己入睡……。

為了省錢，吃印度最平民的食物 Thali，雖然粗淡簡單，細細品嚐時，最平常的米飯，卻

有很多的味道；一杯清水也有不同的滋味在其中……

天氣漸熱，雲遊師父要離開菩提迦耶，弟子們供養了師父一些錢，我

就跟師父說：「我就以下工夫供養你吧。」雲遊師父點點頭，說：「勝過千萬倍的金錢，這是

世間最好的供養了！」

我們相約在初夏的達蘭薩拉（Dharamshala）見。

如夢的生活、似幻的世間

參問題目的方式大約在一個多月後就停止出題，那一團疑情之火也已從熾熱化成了理智的

瞭解。而我也離開水池花園的樹下，幾乎整日在緬甸寺廟的房間裡靜靜用功。

每每在下座後，步行到對面的尼連禪河，遙望著苦修林，想起曼谷考山路寺廟的那幅皺眉

的佛陀壁畫，心裡想像著佛陀當時的情景：那天晚上，佛到底看見了什麼？他是否看到了如夢

的生活、如幻的世間，使得他棄家出離，過著如乞丐般的化緣生活，到處尋仙問道，試圖找到

生命的安頓。

最後，他來到苦修林修持絕食，日食一米，飢瘦如柴……。有一天，他聽到路過的樂師唱

道：「琴弦太緊或太鬆，都不能彈出美麗的音符，只有調到不鬆不緊，才能奏出美妙的旋律

啊。」

　在印度，聽見一片寂靜

他若有所悟，心想，「我現在修苦行不是太緊了嗎？如此修下去，尚未成道就已死去！」

於是放棄苦行，接受了牧羊女 Sujata 的供養。有了些許力氣，委靡的精神也振作起來，他渡過尼連禪河，來到現在摩訶菩提大塔的菩提樹下，下大決心，「不成佛，誓不起座！」

七天之後，夜睹明星而終於悟道成佛。

遙望著苦修林，也遙想著當年佛陀渡河的情景……心中油然而生崇敬之情。他勇士般的毅力和精神，以及追求真理的熱切，為所有人找到了生命的依歸和安頓。

成道後的佛，宣說，「原來眾生皆有如來佛性，眾生皆可成佛。」這句話，激勵了許多人，也激勵了我，使得開悟成佛是生命中可能的事。佛陀是菩提樹下的見證者，見證了生命的確可以在二元對立、五濁的世間，如蓮花之出淤泥，圓滿無礙。

此刻站在尼連禪河遠眺，而晚上的時候，坐在佛悟道的菩提樹下金剛座旁，佛陀的精神就像穿越了兩千五百多年的時空，像一條無形的線索，仍然與每一位求道者相連繫，沒有間斷。

世界各地的僧團、學佛者，無不希望在有生之年，來到佛成道的金剛座，繞塔誦經，供花禮敬，契入佛的精神。想到佛的故事，除了感念、感懷和感動之外，心中頓然升起了信念的力量。他不是一個遠古的神話，而是真真實實的故事。

86

中國和尚

一個早上，在大塔附近，無意間看到一位以中文唸經的和尚，他特別引起我的注意，因為當時從台灣來此的朝聖團很少，即使有，通常匆匆兩三天就離開了，而這位和尚卻不像從台灣來的出家師父。一問之下，才知道他從中國大陸來，而且就住在緬甸寺廟！

有一天，他邀請我去他的房間，煮了豐盛的晚餐。飯後，我們閒聊著，從交談和語氣中，我大概知道，飯後必須有所供養。然而，盤纏拮据，為了能夠長時間留在印度，我盡量省吃儉用，每天的食宿費不超過二十盧比。我於是跟這位中國和尚說：「師父，這樣吧，飯不能白吃，我就以自己所瞭解的供養你吧。」

於是，我把所知道的「活在當下」的見解跟他分享，只見他從不屑一顧、不解、有些疑惑，到愈聽愈入神，最後瞪著一雙眼睛！

之後幾乎每個晚上，從菩提樹回來之後，我就去找這位中國和尚，跟他分享我曾經參問過的題目。有時他會提出疑問，或以佛經的某句話反駁或提出疑惑，我們就像辯論似的一來一往的討論著。而到最後，他總是瞪著眼睛，若有所感的不發一語。

「你說的見解，有點像禪宗，我這裡有本禪宗的書，」他遞了一本書給我，「你看過後，幫我說說看。」

我逐字逐字的看，讓我驚訝的是，因為「活在當下」的體會，竟讀懂了禪宗裡許多的公案

和故事。一晚，我就以公案中，某學僧問：「如何是道？」師答：「睏時睏，喫飯時喫飯。」

學僧：「我們不都是如此嗎？」師答：「他吃飯時不好好吃飯，百般思索；睡時不睡，千般思

慮。」這個公案，分享「我從來不會走路，從來不會吃飯」的體悟。

每天晚上的討論和相處，漸漸地，我們遂成了論法上的朋友和莫逆之交，彼此有種相知相

惜之感。一天，遇上月圓的晚上，「今晚月色很美，師父，我們賞月去。」他晚上從不外出，

我把他拉到寺院外，兩個人就在尼連禪河潔白的河床和河岸上散步，品嘗菩提迦耶讓人心醉神

馳的明亮月夜。

那一天之後，他敞懷地跟我說了他的身世。

「我出生在青海。為了討生活而到廣州。我把所有的積蓄，買了一批盜版的ＣＤ和

ＶＣＤ，以隨處擺地攤的方式到處售賣……常常會遇到公安，就趕緊把布攤一束，收起來趕快

逃。有一次，不幸被公安逮個正著，把我全部的貨物都沒收了。我四處申訴無門，想到全部積

蓄血汗無歸，一氣之下，回到青海老家。聽說有些西藏人翻過崇山峻嶺，越過邊界，逃到尼泊

爾和印度去。我於是計劃著準備逃離。

我準備了一些醃肉，趁著冬天，騎了馬到了西藏，走到中國尼泊爾的邊界，趁著一晚下著

大雪，越過邊境到了尼泊爾，再輾轉來到印度。

舉目無親之下，原想投靠西藏的寺院，但藏人知道我是漢人，都不收容我。有的寺院，讓

我住了三、五天之後就把我趕走。無可奈何之下，我只好在菩提迦耶剃髮出家，哀求緬甸寺廟

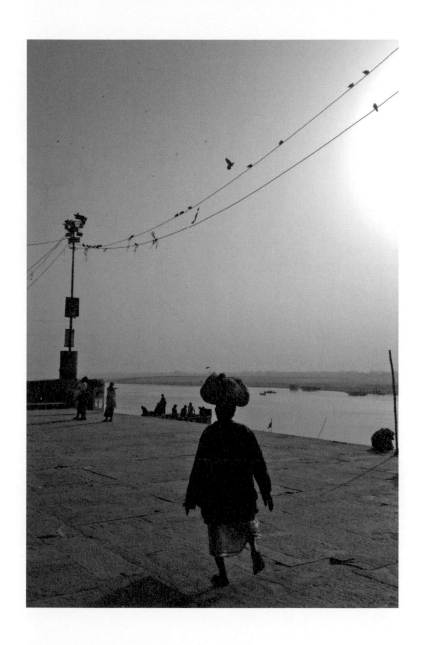

的住持讓我有個容身之處。

我很感激寺裡的住持和尚，他給了我一間房間，不收我半毛錢，讓我安頓下來。有一次，遇到台灣來的朝聖團，我請求他們送我一些經書。他們不但送經書給我，知道我的遭遇，還給了我一筆錢。每天早上，我就出門到大塔去，誦經禮佛，傍晚時候回來，煮了飯，吃過了，就打坐……

旅遊旺季的時候，很多朝聖的人供養我一些錢，尤其是從台灣、香港、新加坡、馬來西亞來的朝聖者，他們看到我是中國人，都會主動的供養，生活倒是無虞。來到印度，至今已經快十年了。」

聽了他的遭遇，心中真是萬分感動，對他的勇氣和一個人孤伶伶的在印度，語言不通，生活習慣與文化都迥異的環境下，生存下來，升起了欽佩之情。如果沒有過人的決心和毅力，恐怕是抑鬱一生的。

「師父啊，就憑你這份決心和毅力，一定會有所成就的。」我說。

「我在這裡沒有朋友，也沒有皈依的師父，你是我來到印度之後，唯一最談得來的朋友，每天跟你討論切磋佛法，倒是解開了心中一些迷惑。」

「那你有打算要回去嗎？」

「逃出來就回不去了，況且我已年過六十，就好好待在聖地，與佛親近，直到此生終了。平常生病感冒的，我也從不吃藥。哪一天可能是上輩子的因緣吧，讓我來到這裡，度此餘生。

90

要走，就隨緣的去了。」

他對生死的豁達，讓我更由衷感佩，自嘆弗如。

自此之後，除了討論佛法，我們無所不談。

告別異地同鄉

不知不覺三個月過去了。天氣逐漸燠熱，朝聖的人潮已稀，喧鬧絡繹的氣氛漸遠，菩提迦耶似乎回到他的本然，一如自外於世的偏遠小鄉村，更覺寧靜純樸。

雖然雜亂的念頭還是此起彼落的不斷，但已自覺能夠不受其擾，只是看著諸念的生滅起落，像一個陌生人走進喧騰吵雜的菜市場，看著聽著周遭的吆喝與爭吵，與已無關似的分離出來。也漸漸地感到自己植根於大地，立於天地之間的存在和自在，心中有一種透澈而擴大的清明和單獨感。

我準備動身北上，去喜馬拉雅山的達蘭薩拉赴約。四月初，白天的酷熱約有攝氏四十度，但我還是耐著炎熱，品嘗了月圓的魔幻之後才離開。

月圓那晚，我又邀了中國和尚在尼連禪河信步而行。最後我們爬上寺院寬敞的樓頂，看著停電後，銀藍色的月光，籠罩著整個菩提迦耶的如夢似幻，讚嘆著此景怎在人間有。

離開菩提迦耶的那天早上，他特別煮了稀飯，為我餞行。他知道我的旅費有限，要給我一

些錢放在身上，我滿心感激，執意不收。

「師父，你要在這裡待一輩子，又無親無故的，錢對你很重要，我省吃儉用，旅費應該是夠的，而我回到台灣後，就沒問題了。」

我想起有一次，他邀請台灣的朝聖團午齋，也邀了我同桌。託他的福，當中一位團員給了我一百美金。這筆錢，在當時已足夠在印度生活兩個月了。

早飯後，他依然去大塔例行每日的誦經。中午的時候，他特地提早回來，送我上了往迦耶火車站的公車。

我看見他落寞而失落的眼神，似乎跟至親的人揮別，心裡大概想，下次見面不知是何年何月何矣，也許，此生再也見不到面的惆悵感。我心中也有種不捨。不捨這位在異鄉遇見的「同鄉」，更不捨這裡的一切。這三個多月裡，似乎經歷了很多的歷程，讓我深深覺得，佛悟道的菩提迦耶已是心靈深處的故鄉。

公車駛離，揚起了一陣沙塵，遠遠的，我看見中國和尚，低著頭，若有所思的，默默然走進緬甸寺廟⋯⋯

　　在印度，聽見一片寂靜

06

帶優人去印度

回到熟悉的生活，卻覺得自己像個陌生人。

我告訴團員印度的經歷，

大家似乎覺得過於離世、偏離社會及生活常軌⋯⋯

印度是個次大陸，幅員遼闊，火車網絡卻普及全國，因此，搭火車旅行印度，是最為便利的。

搭乘火車的經驗，也是旅行中的奇趣之一。

除了始發站的火車之外，永遠不會準點，遲到一、兩個小時是正常的。從一些道聽塗說中，甚至有遲到十二個小時甚至一天的！也別以為確認了列車停靠的月台，就可以耐心等候，甚至原諒火車遲到的不確定性。不！有時候，你從來都聽不太清楚的印度式英語廣播之後，突然間成群成群的人像洶湧的波濤移動跨過月台天橋，或顧盼左右沒有火車經過，就乾脆直接橫

越鐵軌翻到另一個月台。一問之下，很可能就是你要乘坐的列車，臨時更改停靠的月台！又重演一次上車與下車的浴血奮戰！我已近身格鬥過一次，也知道其實火車不會馬上開走，找到車廂之後，在旁邊等待戰火止息，上車與下車的旅客都已各遂目的後，再從容地上車。

在車上過一到兩夜的列車，大家都知道，行李除了上鎖之外，更要把整個行李以鐵鍊跟座椅鎖在一起。不如此，睡夢中，行李也許就神不知鬼不覺地被摸走了。而一路上並沒有到站的廣播通知，旅客必須非常清楚抵達目的地的時間，隨時準備下車。

初夏的達蘭薩拉

火車從東部比哈省一路北上到北方的旁遮普省，第三天的清晨在帕坦科特（Pathankor）站下車，這裡離喜馬偕爾邦（Himachal Pradesh）的達蘭薩拉還有一段距離，再搭三、四小時的公車，翻山越嶺才抵達達蘭薩拉的麥羅甘吉（McLeod Ganj）。

上山的景色，讓初次來印度旅行的人不可置信，尤其是經過北印度的吵鬧和干擾不斷的洗禮後，這裡的寧靜和清閒，山色的壯闊與奇峻，使人彷彿置身在西方國家某個風景優美的山林裡，絕對聯想不到此刻仍身在印度的土地，尤其，當一座雪山映入眼簾時！

達蘭薩拉是西藏流亡政府所在地，達賴喇嘛駐錫於此，又有小拉薩之稱。街上隨處可見藏

人與喇嘛穿梭行走。四月暮春，氣候宜人，外國遊客如織，我也認出了好幾位曾經在菩提迦耶學法的西方人。

松林杉樹林立，抬頭就可以看見雪山的凜然，這裡沒有人會問「你從哪裡來」，也少了喧嚷，倒是一派清閒。老鷹在天上悠然飛舞，空氣是如此的清新澄澈。來到這裡，心中有一種難得的輕鬆。站在高處，遠眺開闊廣袤的山谷，彷彿山谷與胸臆同出，相連相繫；在林間閒坐，逐漸地，覺知像蔓延的空氣般延伸延展，猶如親手撫觸著周圍的樹木。

達蘭薩拉雖也不大，但村落散居，範圍很廣，不知雲遊師父在何處？也不知約好的兩位共同學法的門生，到底來了沒有？在通訊不發達的當時，尋人最有效的方法，就是在公共場域的布告欄裡貼一紙尋人啟事。

果不其然，一位門生循著地址找到了我。他是義大利人，叫羅拔多，另外一位德國籍的門生，改變主意沒來。而羅離開菩提迦耶後，去德里找了雲遊師父，他說，「師父不來了，留在新德里，他知道你身上旅費不足，所以託我帶了一千盧比給你。」

我當下既驚喜又感動，不知如何言說，只能深銘於心。心想，應該是弟子供養師父的，怎麼可以讓師父資助弟子呢？羅接著說，「師父說你像個勇敢的戰士，正努力穿透自己的黑暗，瞭解自己。錢財上的幫助不算什麼。一個走在道途上的行者，總會有許多有形無形的幫助。」

羅於是邀我一起住在林木蓊鬱的一間靜修所（ashram），他知道我正在下功夫，甚少打擾和主動跟我聊天，他唯一的請求，就是希望能教他簡單的動作，調理身體。於是每天早上，我

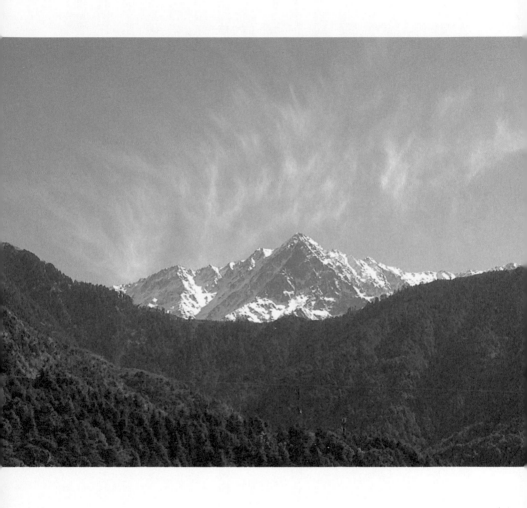

就教他一些基礎的拳法。

我們住的靜修所，遠離市囂，也遠離光害，等到月圓之後，我才準備動身離開。月亮的光輝照亮了山林，月色下，蜿蜒的山路是如此明亮清楚。漫步其間，猶如白晝，不需要手電筒亦可行走無礙，覆蓋著暟暟白雪的雪山，尤其亮潔動人。

我們在帕坦科特的市街上揮別，他要去德里，而我則往加爾各答。

「跟你在一起是如此美妙的經驗，雖然我們不常說話，卻感覺好像交談了許多。有時，看你站在樹林裡，坐著，或者慢慢的走路，也正好提醒自己要下功夫，活在當下。我會再回來印度的，這個國家太令人難忘！希望下次可以與你再相見。」他說完後，下了人力車，隱入向晚的人群，到另一個車站去了。心中突然有種難以言說的悵然……

火車在白天四十多度的高溫下行駛，風吹過來都像焚風般，第三天下午抵達加爾各答，腦海中不禁回想起初次踏足印度的種種心情……。

取道曼谷，回到了初夏的台北。一九九三年五月底。

無人理解的經歷

回到熟悉的生活，卻覺得自己像一個陌生人，進入曾經熟悉的生活環境裡。生活秩序井然，沒有人突然警醒地問你來自何處。解嚴後的台灣，街頭運動和股市的大起又忽落，也已逐

98

漸穩息，人們似乎正慢慢從抗爭的情緒、亢奮狀態和鬆開的言論自由，步入理性的冷靜常軌。一如此時的天氣。

我告訴優劇場團員印度的經歷，大家都投以一種奇怪的眼光，似乎覺得過於離世，偏離社會及生活常軌，只有劉若瑀聽懂。她憶起在加州的訓練中，果托夫斯基（Jerzy Grotowski）常常提到的「有意識」、「警覺」……等等字詞，她好奇地問我，「你在印度做了些什麼？」練習『活在當下』。」

「只是時時刻刻看著自己，警覺，有意識的走路、吃飯、穿衣、睡覺和打坐。」

我說，「我們先不打鼓，先打坐。」

「我們不是要在半年之後，推出一齣有關打鼓的作品嗎？為什麼不馬上開始訓練和排練，而只是靜靜地坐著，什麼都不做？」其中有一位團員問。

「如果我們能夠瞭解自己，一個人『知道』他做什麼，他就會知道他要學什麼。我們還是先打坐，然後再學打鼓吧。」我說。

「好。」劉若瑀打斷了那位團員的話，有所瞭解的說。

清晨七點，到了山上的大帳篷，捲起了簾子，掃了地，靜坐下來。

團員到了之後，我就講述所知道的，然後就跟雲遊師父教的一樣，在靜坐時，不時提醒「活在當下」。也提醒自己。

「我們為什麼要活在當下？」有一個團員提出疑問。我答以「當下是唯一真實的片刻，過

去、現在、未來，實際『好像』存在，而本質上是『非實存』的……」之類的說法。

「依你所說，沒有過去現在未來，人不就沒有希望？沒有目標了嗎？」

「希望總是在未來，而未來，總是不會來。當下，就是我們現在要學習的目標，也是目的。」

「我們計劃了一件事，在未來的幾個月裡，依著計畫逐步逐步走，而有一天，這個預先設定的目標就被完成了。如果我們沒有未來，沒有目標、希望，我們就不可能完成計畫和理想，不是嗎？」

「我們在完成一件計畫或事情時，有沒有可能有意識地，活在當下，一步一步的去完成呢？使得每個過程都很清楚、明白，知道自己做什麼。也許我們從最簡單的事情開始，走路、吃飯、掃地、聆聽、觀察……等等日常的事情先開始入手。」

「可是，我還是不知道『活在當下』要幹嘛，山下還有許多事情要處理，坐在這裡似乎對工作沒有什麼幫助。」最後這位團員說。

「活在當下」要幹嘛？

我啞口無言。當時對「活在當下」僅只是粗淺的見解，不能舌粲蓮花、融通的解說。而我也憶起了雲遊師父似乎說過這樣的話：「世人會質疑，認為你在做夢，說著一些讓人不能理

解、不切實際、奇怪又沒用的話，認為你不符合社會的經濟和效益。在這個凡事講求快速及效率的時代，誰能容許一個行為緩慢的人呢？一個有意識的人，世人總是不理解他。而你知道，你清醒著，沒有做夢！一個努力『活在當下』的行者，他正努力設法從夢中醒過來！堅持你自己，不必抗拒世人或社會，你只需瞭解，活在清明真實的當下，就已經足夠了。

是的，人需要夢想與未來，世間這麼多的苦悶、災難與無聊，沒有夢想，怎麼生活下去呢？而世界上只有人會感到無聊，需要過去的緬懷，未來的慰藉；而整個存在都在歡慶、享受著當下！」

要到很多年之後，我也才稍稍瞭解，人其實沒有必要有意識地活在當下的，因為在大自然的機制下，活在當下，或所謂的解脫生死，是違反大自然創造人類的原則的……。除非人意識到生命的局限，天塹，和如牢籠般的生活狀態，以及就人的目前狀態而言，他意識到人並非一個統一體……之外，人才會努力地掙脫現狀，否則大自然，甚至整個宇宙都會反對。

人確實沒有必要掙脫宇宙的「法則」的。

人類的存在，符合某種宇宙法則，整個大自然都不希望你逃離，脫開既定的律則，以符合存在整體的利益。就目前的生活而言，對人類和大自然是適切的，生活裡有喜有悲，有衝突、和諧，甚至……有戰爭，確實沒有必要去打擾。

後來也對禪宗的「和光同塵」若有所解。而之後亦稍稍明瞭，當下和過去現在未來，其實是不相違背的。

聽自己的鼓聲

那段時間，到了山上，大家就靜靜的坐著。

三、五天後，就有一個人，不來了。再過幾天，又有一、兩人不見。最後只剩下劉若瑀、阿勇、小六……

劇團在誠品敦南店舉辦了五週年一系列的活動之後，招募了新血，阿暉（羅桑席讓）就是那時候進劇團的。沒多久，博仁也加入。劇團也開始固定支領微薄的薪資。

兩個月後，從整日的靜坐，改為上午打禪，下午則拿起鼓棒，眼觀鼓心，制心一處，慢慢地，加入了「獅鼓」的基本節奏和八分音符、十六分音符的練習，以及由腕而肘，而肩而腰而腿的身體動作與擊鼓的連結。一邊教也一邊在摸索……

從最基本的「鬆與提」，到「點」與「抽」的手法，而腕，而肘，而肩，而腰而腿的身體加入。有兩個月的時間，都只是重複基本而簡單的練習。每次站著不動打擊一個小時，全身汗如雨下，地板也浸漬一灘灘的汗水。稍事休息後，再來……

「聽」，一棒一棒的擊打，體會每一下的落棒。當聽自己打出來的鼓聲，也同時聽到其他人的鼓聲時，就自然和諧共鳴，合拍合節的打在一起。

每次結束工作，下到土地公廟，我們就坐在圍堤上，觀看夏日特別輝煌的夕陽，直至西下。將暮時，在山下一起吃個晚餐，就各自回去。

有一天夜裡，我們在山上談到印度，於是我就起意，帶優人去印度自助旅行三個月。我們一點一滴地準備一齣作品——「優人神鼓」，同時也準備印度的旅行。

半年後，「優人神鼓」就在一月份細雨寒風的老泉山首演。此後，我們就以這齣「優人神鼓」的作品名稱作為劇團的對外稱呼。過年時接了一個商演，頗為豐厚的演出費，把劇團積欠的幾十萬負債還清了。

我們擬好計畫，相約曼谷見，再分道揚鑣，各自旅行，各自去體驗印度的衝擊。兩個月後約定在菩提迦耶會合，再北上達蘭薩拉。

07

頭腦停止了

頭腦中央出現一個明亮的小點，像「一隻眼睛」……

頭腦停止了，身體內外安然鬆軟，

享受自己，也享受當下……

念頭不見了，頭腦停止了，身體內外安然鬆軟，

劉若瑀帶著團員，先飛到曼谷。在等待期間，我建議團員去大城（Ayurthaya）看佛國古蹟。我則從馬來西亞的怡保，與家人團聚後，搭火車從山城怡保經北海（Butterworth）而曼谷。

我仍然沒有放鬆自己，一直看著自己以及紛亂雜沓、不可控制的思緒。

第二天上午，我在曼谷火車站，搭了公車，去說好的民宿與剛從大城旅行回來的團員會合。

當第一眼看到被烈陽曬得鍍了一層黝黑的團員，臉上有種既放鬆又安靜的神情時，奇怪的事情

106

發生了。原本止也止不住，如瀑一般的紛亂念頭，頓然間消失得無蹤無影！頭腦就像萬里無雲的晴空，明亮開闊，整個世界似乎都安靜下來。此刻紛雜囂嚷的曼谷街頭，也似乎安靜寧謐，不吵不鬧。

過了一段很長的時間，頭腦升起像清煙似的一念，還未形成有形有相的念頭之前，就消散在萬里晴空中。長時間謹守住，一刻不放鬆的看著自己的緊張和張力狀態，頃刻間崩解似的鬆開來，以一種輕鬆而不費力的覺照，看著周遭正發生的一切。如此的真實啊，當下所見所聞朗然就呈現在眼前，沒有想像，也沒有批判評斷。

似乎變成了「一個人」，一個突然把身體內外一塊一塊各自「分開」的部分「連結」在一起的完整的人似的，在覺照中行動著。念頭不見了，頭腦停止了，只覺身心內外安然地鬆軟，收攝而內視，享受著自己，也享受著當下……。頭腦的正中央出現一個明亮的小點，像「一隻眼睛」……

念頭消失無蹤

我們在曼谷買了便宜的機票，除了阿暉飛到孟買，去普那（Pune）奧修社區之外，所有人都先停留尼泊爾幾天，再展開各自的自助旅行。劉若瑪從加德滿都也到了奧修社區，阿勇則坐公車到德里，在邊境入印度時，沒注意到海關而忘了蓋入境章；另一位團員則在尼印的夜車

上，相機被摸走了。我也是坐了公車，深夜在山路上盤桓而到了印度。在瓦拉納西短短度過兩天，已無心於恆河的精采，直奔佛陀悟道之地。清晨，坐上馬車抵達菩提迦耶，似乎回到久違的故鄉般歡喜。

我迫不及待去找昔日的老朋友，中國和尚。我雀躍地跟他說：「頭腦停止了！停止了！念頭無影無蹤的突然消失！……原來，頭腦可以不需要起念的！」

「念頭怎麼停止的？」他好奇地問。

「這一年來，我無時無刻不斷嘗試看著自己，試著二十四小時警覺，活在當下，但是思緒還是一樣狂亂無序地升起滅去，升起又滅去……直到來印度前，我看到團員旅行回來，臉上安靜放鬆的神情時，頓然間所有念頭似乎一哄而散的不見蹤影了。」

「此時心境如何？」他問道。

「萬里無雲，如日當空。身心無比的放鬆、喜悅，安然地待著，不擔心過去，不設想未來，也不覺負擔，像佇立原地不動一般。」

他聽了我的敘述之後，若有所思，久久沒發一語。

清脆悅耳的鳥叫聲像透明一樣，每一個聲音都穿透到身體裡。溫暖的風吹過來，鑽進身體又鑽出去，穿越紗窗似的進進出出，無所阻隔……很享受日常的瑣事，掃地、洗衣服、散散步、喝杯印度奶茶……心頭沒有事掛著，就自然享受當下手邊的小事。

108

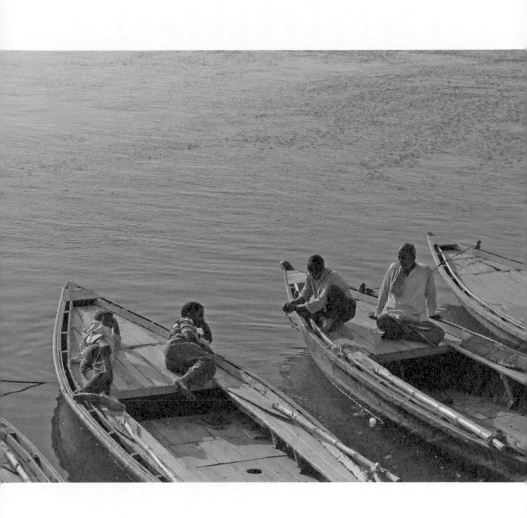

　在印度，聽見一片寂靜

頭頂開滿了蓮花

沒事情可做，就坐著；很自然很全然的放鬆坐著時，發現呼吸真甜美啊。慢慢地，兩眼自然地闔上，享受著呼吸⋯⋯頭腦裡出現兩股能量，結合、分開，結合、分開、再結合、分開⋯⋯每結合一次，身體就更為放鬆，直至全身酥軟如綿。

接著，這兩股能量移至胸部的位置，結合、分開，分開又再結合的方式循環往復進行，而這回的每一次結合，像一種交融連結，如男性和女性的能量相交，也像陽性和陰性的交合。每一次的交合感覺就像一種性的高潮⋯⋯其中沒有亢奮、興奮與欲念，反倒是清明寧靜和渾然的鬆軟如綿。心中沒有預期，只是順著體內的現象，讓它自行發生。

交合的過程在頗長的一段時間之後，漸漸平復。而身體的正中央，現出了像透明、中空的管道，如一根空心的竹子⋯⋯突然間，海底輪一陣輕微的震動，一股巨大而勇猛的能量，無預警地往上直竄，沿著中空透明似竹子的管道，直上，如不可抵擋的潮水⋯⋯

瞬間到了心輪的位置，短暫的停留，似乎衝不過去，也有微微衝撞的不舒服感。沒多久，這股能量突圍之後，在喉嚨的位置也短暫停留和衝撞⋯⋯。再次「突圍」之後，在眉心部位駐留時間稍短，然後猛然衝上了頭頂！

身體感覺非常熱、非常熱，斗大的汗珠如雨一直冒個不停⋯⋯。頭頂像荒地遇到春天，這股能量則像種子發芽似的，在頂上破土而出，冒出一株如小草似的⋯⋯

110

而能量一波波源源不絕地往上竄上來，經過了第一次在心輪、喉輪和眉心輪的短暫停留現象後，接下來的能量就以直達的方式和迅捷的速度，一波接著一波直上頂輪。而每股能量湧上了頭頂，就如破土般冒出一株一株的小草，愈來愈多，愈來愈多……終至整個頭頂像長滿了茂密的草叢……。

接著每一株小草開始慢慢地「成長」，如含苞的花正張開一般……開花！一株株如花蕾張開般在開花……開花……不斷地開花，猶如百花正在盛開！

沒多久，整個頭頂像開滿了蓮花，千瓣蓮花！

這時，身體的熱很快地降下來，只覺清涼，無比的清涼啊！如春風吹拂的涼快，又似夏夜在院外乘涼般的舒爽！

「那隻眼睛」整夜看著

晚上睡覺時，意識回歸、「收進去」頭腦中央那個明亮的「點」，整個身體完全放鬆的沉睡著。而那個「點」像眼睛一樣的清醒，沒有睡著，一整夜看著整個身體深沉入睡，而「我」卻清醒著，真不可思議啊。

大約凌晨四點鐘時，松果體升起一抹淡淡似念的東西，還沒形成念頭或夢境之前，「那隻眼睛」一看，就如一把銳利的劍，那似念非念的東西就如一縷輕煙消散無蹤。「那隻眼睛」一

直清醒著，直至早上……而整個晚上，竟沒有一個夢。

因為沒有念，所以就沒有夢。沒有過去與未來，夢，也就不需要了。醒來時，只覺從「那

隻眼睛」放出去般的開始甦醒，直至整個身體完全清醒。每當盤腿而坐，能量就開始從海底輪

直升到頭頂，直至花開遍滿，清涼現前。每個晚上，依然是身體熟睡，那個如眼的「我」卻醒

著、看著，一個夢也沒有的安然入眠。

我記得奧修講述印度的瑜伽經時，有一句經文提過，「一個瑜伽行者從來都不睡覺，即使

夜裡，也仍然清醒著」這樣的話，正與此刻經驗的現象頗為相似。中國和尚聽了我描述的奇異

現象，似乎受到了激勵，他把床搬到院子，拉起了蚊帳，整夜打坐，逕自用功。

能量往上提升的現象，在三個星期後就停止了，代之以一束光，在頭頂的上方，往下照

著，如金鐘罩籠罩住整個人，身體內透出明亮的紅光……

天氣漸熱，轉眼間，與團員的約定已屆，大家陸陸續續從各地趕回來。劉若瑪和阿勇最先

抵達菩提迦耶，深夜來到緬甸寺廟。

劉若瑪在奧修社區發現「葛吉夫神聖舞蹈」，而上了一系列的課程，同時遇到了騷擾，為

了安全，她在旅行中跟著西方的旅人，以避免不必要的干擾。印度男性確實對女性不友善，尤

其會特別欺負體型嬌小的東方女性。

阿勇從加德滿都到了德里車站之後，不知所措，四顧茫然，而被「旅行社」拐帶到北方的

喀什米爾。旅途迢遙，第三天到了斯里那加（Srinagar），天寒地凍，偶爾還會下雪，住在被

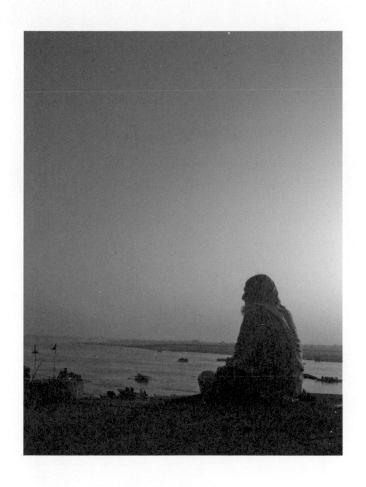

安排的船屋裡。三天之後，被索費五百美金！他帶著沮喪倒楣的心情，輾轉到了瓦拉納西，心中有股無奈不甘，以及說不出來的鬱悶。

有一天，他坐在恆河邊，從早上坐到傍晚，不動。當他看到傍晚光燦溫潤的暮色時，連日來在心中的鬱悶沮喪、不甘和無奈的糾葛，突然間隨著日落西沉，心中一塊石頭也隨之落下。頃刻間心頭的一片烏雲消散，頓覺輕鬆自在，暢然無事！

阿勇在恆河邊遇到劉若瑀，像他鄉遇故知，兩人就結伴而行。

「啊，恭喜你！」我說，「有些人即使花了五百萬美金，也買不到這樣深刻的了悟和放下啊！」

菩提迦耶寧謐的小鎮氛圍，使得剛從印度各地體驗回來的團員，歡喜和放鬆的心情，溢於臉龐。生活上，也已練就如何跟印度人相往來了。

離開前，中國和尚特別煮了家鄉菜為大家餞行，「師父，這次可以以財供養你了。」

一段無憂無慮的生活

一行六人，由於人多氣壯，旅行起來格外輕鬆，火車上的互相照應，也讓彼此有了某種心靈默契。到了達蘭薩拉之後，我們過了一段無憂無慮的生活；住在一片放眼皆梯田的民家，過著簡樸自然的時光。我找了不遠處一塊收割完的田地，在樹下靜坐，猶如進入一片渾沌中，時

114

間不存在似的……。有時聽到司廚的阿暉敲響飯鈴，才知道已經坐了兩、三個小時，卻感覺如一刻鐘般短暫。

偶然看到田邊一朵不知名小花，怔怔地「入神」，頓時整個世界似乎消失般，獨與花相知。而入神，即出神，出神即入神，二者如一。

在達蘭薩拉期間，我們認識了兩位年輕的藏族朋友，一如中國和尚的經歷，聽他們令人動容而揪心的冒險經歷，和攀越雪山的故事。他們為了追隨達賴喇嘛，不惜甘冒生命的風險，在冬天潛行到邊界蟄伏，等待時機，一俟月黑風高，下著大雪的夜晚，駐防人員鬆懈之時，拚了命地用雙手攀爬，翻越崇嶺峻峰，輾轉而到達蘭薩拉。

那期間，恰又遇上印藏衝突，一位藏人與印度人因為口角而引發的肢體衝突，失手殺了印度人，使得麥羅甘吉的西藏商店和餐廳，被憤怒的印度群眾洩憤式地砸毀，整個城鎮頓然因此歇業而蕭條。後來達賴喇嘛從外地趕回來，才終於平息了紛爭。除此之外，我們的生活倒是無慮愜意。心中想想，生活不就應如此無憂恬然嗎？

五月底，經焚燒似的德里，到加爾各答回台灣。

在機場，因阿勇忘了蓋入境章，海關人員欲以「偷渡」罪名留置阿勇，整個飛機正等待我們這批最後的旅客。無奈之下，塞了一百美金請海關人員「喝茶」，最後才終於放行。

08

千里之遙，始於當下一步，

正如雲腳的過程，目標雖然在遠方，但終究會到達。

木柵　老泉山

從喜馬拉雅山，回到老泉山，似乎有種從世外回來不與人爭的生活步調。有頗長一段時間，團員都以一種悠緩的印度式腳步在工作，直到紐約台北文化中心的演出迫在眉睫，排練才愈來愈密集、緊張的生活步調也逐漸加快，腦中的念頭慢慢地又叢生……

紐約演出回來後，秀妹（林秀金）加入了劇團。有一段時間，除了大大小小的演出、擊鼓訓練和太極導引之外，劉若瑀亦加入了果托夫斯基訓練法。

果氏訓練法非常嚴格，非常耗費體力，一套訓練下來，往往有三個小時在山林間不停地奔

116

馳。著重點除了「警覺」、「有意識」的「活在當下」之外，也訓練演員的「有機性」，像是一頭動物一樣，直覺觀察當時的狀況，產生有機的對應，而非制式的反應模式。在快速的奔跑中，頭腦的思索被拋離而無法介入身體的行動，身體就只能赤裸裸地反應而不被頭腦的制式化所制約。每一次的果氏訓練之後，總是大汗淋漓，似乎經歷了某種「艱困」後的暢快感。

而下一次訓練來臨之前，總有心理上的掙扎和必須突破的制約，卻總在「該來的總會來，別逃避了，來吧」的赴戰心理對話後，又再一次「逼迫」自己的極限和潛能被激發出來……

兩、三個小時之後，又是一身淋漓的汗水和「勝利」的暢然。

訓練結束後，沒有人說話或主動與別人交談，每個人總會找到自己的角落，安靜地擦汗，喝水，孤獨地跟自己在一起……。然後，等待接下來的訓練。

有時，時值傍晚，煮了大鍋麵果腹之後，每個人會找到一塊石頭、草地或階梯，聆聽周遭狂響不已的蟲鳴，一邊驅趕擾人的蚊子，一邊欣賞輝煌的落日，直至西沉。蟲嘶漸清寂，便起身點燃蠟燭，火光把排練場照得通明，繼續下一個果氏訓練法……。記憶中最深刻的一次訓練，是住在山上的三天密集訓練。

林中三天三夜

時值深冬，集訓開始的時間，是凌晨十二點。那天晚上，正巧碰上大寒流來襲，山下大約

118

攝氏十度，而山上，我想，五到八度吧，非常的寒冷，天空還下著綿綿細雨。

我們在山上的大草坪上，生了一堆柴火，然後開始以火堆為中心，聆聽觀察，身體以低姿勢緩緩地移動，慢慢地，腳步愈來愈快，接下來就是不斷往各個方向「占領空間」的奔跑；人與人的肢體互動；瞬間「停止」……。最後是繞著火堆，不停地奔跑，奔跑，頭腦裡早已忘了什麼時候可以停下來的念頭……。

我只覺得過了運動學上所謂的「死點」後，呼吸已經不急促，而以腹部起伏呼吸著，似乎有股用不完的力量和無窮的體力，在帶領著奔跑，愈跑愈熱，就把身上一件一件的衣服脫掉。最後赤著胳膊，身上的汗仍然不停地冒，寒流細雨的冬夜，亦不覺寒冷……。我記得那天至少不間斷地跑了三個小時。

因為長時間的奔跑，最後一天，膝蓋外側已隱隱作痛，忍著痛，在山裡上坡下坡地跑完了三個小時的訓練。大家都知道，那三天中，每個人身上總有一些痠痛，但沒有人喊痛或抱怨，所有的不舒服只能在心中默默承受和感受。

有一次，我記得阿勇是 leader（帶領者），那時，也剛好是秋冬之交，芒花盛開，而前夜下了雨，木造舞台的地板上漬了一灘淺水。男生赤膊奔跑之際，只見阿勇一頭滾進芒草堆裡，所有人不假思索也滾捲進去，只覺如刀割的芒草把全身刮得滋滋生痛，有種突然間全身上下被猛然搖醒過來的感覺。而第二次阿勇再滾進芒草堆裡時，頭腦雖然拒絕，不想再經歷割膚之痛，但身體卻毫不思索猶豫，已第一時間跟著 leader 的腳步，再次經歷切割的痛和警醒！

像勇士一般的阿勇，沒多久，只見他一頭栽進昨夜的漬水中，大家也毫不猶豫地搶進。冰冷的水，加上剛被芒草割成一道道的傷痕，碰到水的剎那，冰冷蝕骨加上刺痛，更加讓人猛然又甦醒過來……再次滾進水裡時，我記得有一、兩位團員突然閃躲，劉若瑀看見了大喊：

「別逃避，跟著 leader ！」

那天與芒草共舞和戲水的訓練真是說不出來的「痛快」啊！果氏訓練法之嚴酷，總讓人無可閃躲，你只能堅定前行，義無反顧！除此之外，別無他法。一旦你決定直接面對，和坦然接受的「來吧」，你會有種戰勝自己的勝利感。

在第一次不知情之下經歷「痛苦」，那不算什麼，反正過去了；當第二次「知道」而再來時，頭腦總是想逃避或拒絕即將迎面而至的「痛苦」。但當你無法選擇逃避或拒絕時，心裡頓時就會產生一股無懼的力量。

編織流水

有一天，看到林谷芳老師的一篇文章，而去找老師為我們概說道與藝術在東方的藝術觀。當第一次聽到「道藝一體」這句話的拈提時，心中有種恍然。他說，「中國藝術，自古以來都是道藝一體，藝則如花之無根，無有實然。」讓我印象深刻。至此，我才有

「道和藝術原來是可以相扣相合」的豁然感與目標感。

120

當我告訴他在印度學「活在當下」法門時，他說，「當下，是禪的特質之一。」心中頓覺有種篤然和確定感，隱然覺得林老師的背後有種既廣又深密的通達了知。

我和劉若瑀結縭之後，在她待產的時間裡，帶著一種即將為父，又等待孩子來臨的未知感。那時期，走在上山的路上，心裡有種沒有前也沒有後的心情，一如此刻的初夏將臨。到了山上之後，帶著團員盤著腿，練習小鼓的基本打法。每次練完，心中總會出現一小段旋律。就這樣，沒有什麼預想，每天就把心中浮現的節奏和鼓點一點一滴的累積，編創出來。有時一天當中，也不過只有七、八個小節，心裡出現的節奏到哪裡，當天就編到那裡，不勉強，也不費心費力。慢慢地，一個月之後，孩子出生，這首曲子──「流水」，也編作完了。

阿勇和阿暉各自也創作了「悔者遲」和「塵虛而入」；產後的劉若瑀，則以新生命來臨的體悟，創作「出生落葉」。作品以旅程為軸，引領著觀眾穿梭山林間四個不同的場域，述說生命從「出生」到葉落的生命之旅。

演出後沒多久，「亞維儂藝術節」（Festival d'Avignon）的藝術總監費弗達謝（Bernard Faivre d'Arcier）透過巴黎台北文化中心的居中牽線，來台灣參訪各個表演藝術團體。費弗達謝在山上看了優的演出之後，獨鍾「流水」。但他一句話都沒說，也沒有任何評論，更沒有明確的口頭邀約，只說：「我會再來台灣。」

把心放在腳下

早些年，劇團曾有跟隨白沙屯媽祖徒步進香的經驗，劉若瑀於是策劃「雲腳台灣」，走一天路打一場鼓的訓練和演出方式，從墾丁走回台北。雲腳之前，為仁、昭宜加入劇團。

雲腳前，劇團短暫去了一次印度，在奧修社區義演後，團員也各自在印度各地自助旅行了兩個星期。從印度回台之前，路過香港，阿海（張藝生）好奇及想瞭解靜心，而加入了劇團。小琳（黃智琳）則自願參與整個雲腳過程，憑其毅力，之後正式入團。

出發去墾丁之前，每個人心中都有種忐忑的心情，四百多公里的路程，能不能真的走完？路程中頻繁的演出，撐得住嗎？

雲腳前一晚，我以在菩提迦耶練習當下走路的方法與團員共勉。「把心放在腳下，一步一步的走，目標雖在遠方，但只要一步接著一步，目的地縱使很遠，總會有到達的一天。千里之行，始於當下一步，就只有『一步』。」

就這樣，二十七天，一步緊接著一步，步步如實的走。雖然前幾天的不舒服，腳底起了水泡，發炎、發燒，腳痠腳痛，以及硬挺住疲累的身體演出……。七、八天之後，腳步如輪順暢，不論風大雨大，漸入行雲之境，沒有人放棄，也沒有人坐上車，步步實履，安步當車地走回了台北。

在大安森林公園最後一場演出，經歷了身心的艱困與步步如實，只覺得鼓聲像狂風暴雨襲

捲而來，而每個表演者卻安靜地若處於颱風之眼般靜定。

雲腳之後，回到老泉山，費弗達謝再度到山上參訪，確定邀請優人去「亞維儂藝術節」演出，但他提醒說，「目前你們演出的曲目時間太短，要把演出內容加長。」「明年我會再回來，看你們完整的作品。」

費弗達謝的口頭邀請給了優一劑強心針，劇團也有了一個明確的目標。但演出的名稱是什麼，以及要如何發展其他的曲目作品，心中還是沒有什麼頭緒，只知道當時有「奔騰」和「流水」兩首曲子。雲腳之後，阿努拉（黃焜明）、忠良加入了劇團。

聽海之心

有一天，不知從哪裡聽到這麼一句偈語：「梵音海潮音，勝彼世間音」，心中有所觸，就以大神鼓、大銅鑼和大抄鑼創作了「海潮音」。大神鼓像一波波浪潮，生生不息的滾動，大抄鑼則如海濤的衝擊狂嘯，大銅鑼以低沉的聲波，如大海的深沉深邃。

三件體積龐大的樂器，音色各有迥異，演奏出壯闊的「海潮音」，而這個作品最後加入獨唱，如站立山頂上呼喚大自然，增添遼闊蒼茫之感。曲末，小鈸的清脆，似有若無，把壯闊的天地大化，攝入點點清明中。

而「聽海之心」的曲子，前身是「聽浪」。劇團有一次去韓國釜山的通度寺參觀，清晨四

點，寺裡的和尚輪番接手，擊起大鼓，密不通風的鼓聲喚醒山林及寺內行者。擊鼓之後，其中一位和尚，就以粗長的木槌，撞擊大鐘。鐘聲在身旁環繞迴旋，似觸未觸，卻餘韻深長延遠，似盡未盡，頃刻間將人心引入內在的空蕩，沉浸在虛曠寬坦的境界。

我想到雲腳的時候，在各地廟會的陣頭儀式中的大鑼聲音，於是以大鑼、排鑼和鼓，結合某次在墾丁海邊靜坐，夜聽浪潮的意象，編作「聽浪」。

曲子並沒有想像中的好。直到劇團應巴黎台北文化中心的演出，其中有一曲「獨酌」，以大鑼的獨奏，傳達孤寂的況味。排練時，在空蕩的排練場，面對銅鑼而坐，正在發愁不知如何下手編作時，突然間看到年僅八歲的女兒，拿著掃把闖進排練場玩耍。剎那間靈機一動，心想，「如果把鑼槌加長，會是如何呢？」

而當我看見加長的鑼槌出現時，猛然間回憶起寺院和尚用粗長木槌撞鐘的畫面、動作，以及迴盪空山的意象。於是就以弓箭步為基本步伐，敲擊銅鑼如撞鐘，慢慢地發展出以武術動作為用的移步跳躍。

「獨酌」之後，我把長鑼槌擊鑼的動作，改編成以五面銅鑼為主的「聽海之心」。在重新編作之初，到了最後一大段，以翻滾跳躍的蹦子為主的組合動作中，卻因為團員練拳術，身體沒有數拍子的舞蹈經驗，著實花費了一番功夫和時間，練習如何把「拍子」和「動作」連結起來。

曲末，環繞迴盪的鐘聲意象，與蘇菲旋轉的不斷迴旋做了連結，將「聲音」視覺化。演員

126.

不間斷的旋轉，延綿悠遠，最後慢慢地消融入無的意象，似盡未盡⋯⋯。這首曲子，可以說是優人把「聲音」和「身體」結合起來的第一個最具體的作品，也是在國際巡演中，最受觀眾喜愛的一首曲子。

隔年，費弗達謝再次來到山上，看完了以「崩」（奔騰）、「流水」、「聽海之心」、「沖岩」和「海潮音」五個段落串聯起來的「聽海之心」之後，甚是滿意，敲定了來年的「亞維儂藝術節」，在石礦區（Carrière de Boulbon）演出六場。

雖然優在香港、新加坡、韓國、倫敦等地已有國際演出經驗。香港演完「出生落葉」，甚至有超過三十篇的評論，而在倫敦的 The Place 劇院，「流水」一曲結束，觀眾擊掌踩腳，聲聲不絕，甚為讚賞。但是進入世界三大藝術節之一的亞維儂，對優而言，是大事中之大事。

拉黑子的漂流木

亞維儂演出日期敲定之後，劇團再次展開雲腳，從日月潭起腳，南下經南迴，走東部，拜訪原住民部落。在花蓮豐濱大港口，拜訪雕刻家拉黑子，相談甚歡。我印象最深刻的，就是他喜歡颱風天，大家都待在家裡躲避風雨，唯獨他溯溪入山，感受與風雨相融的天人體驗。他對部落的信誠熱情也一一融入到他的作品中。於是，劉若瑀力邀拉黑子，為「聽海之心」創作鑼架、鼓架。

拉黑子以颱風過後、斷折飄落海上的漂流木，創作出了氣勢雄偉、渾然天成的鑼鼓架，一如他的傲然不羈。然而，他在交出作品之前，特別邀請部落的大長老舉行儀式，他說：「沒有部落的精神山，就沒有這些作品的誕生。」絲毫不居功的謙卑，令人起敬。

而葉錦添為「聽海之心」設計的服裝，也是在拉黑子的家裡「激」出來的。那天晚上，喝著悶酒的拉黑子，述說他創作的鑼架鼓架與自然、部落相應的心理歷程。整晚，葉錦添一句話沒說，只是聆聽，一整晚的聆聽……。

回到台北後，葉錦添把之前繁複華麗的設計風格，改成簡約素樸到不像葉錦添風格的服裝，「我明白了。」他說，「我只需為一群在山上工作的優人找到貼近自然的服裝就好，並不需要華麗。」

林克華的舞台設計，則大方簡潔。他從老泉山用枕木搭建的舞台為構想，用木頭搭設了幾個高台，配以小橋流水，和一片廣闊的舞台，恰與石礦區的粗獷大氣相融相合，渾然一體。

「燈光以一天的時辰變化為架構，從黎明、正午、黃昏到夜晚的光的變化為設計，這是大自然中最自然的光影，而與優人在大自然工作相呼應。」林克華說。

「聽海之心」一步步地，集眾人之廣思而成就。

優人自東部雲腳回來後，感染了原住民的好客和達觀天性，編作了「鼓舞」，以說唱，原住民的歌曲，創作出少見的歡欣愉悅的鼓曲。而我自己覺得，我並非有創作概念和方向的所謂創作者，生活中，當下的時刻，碰到了有所感的事物，只是把這些點滴消化反芻出來而已。心

128

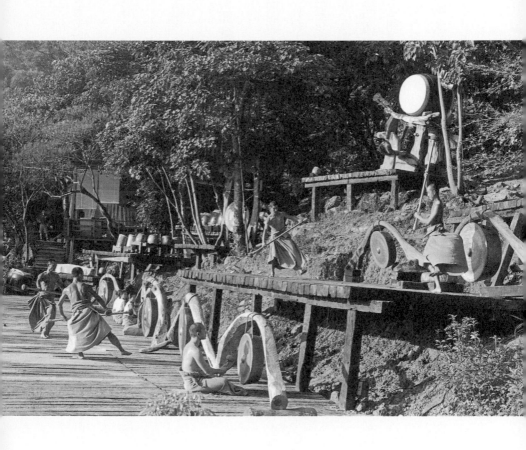

裡也沒有未來的創作藍圖，如實的踩穩眼前的一步，第二步自然會來臨，然後再踏實的走好眼前這一步，下一步也會自然來臨，不須想下一步以外的事情。

「聽海之心」亦如是，一步一步的摸索，一點一滴的累積，正如雲腳的過程，千里之遙，始於當下一步，就只需照顧好腳下的「一步」，目標雖然在看不見的遠方，但終究會到達。

四年之後，「聽海之心」完成了。

一切即劍

而這期間，最關鍵的是林谷芳老師「道藝一體」的拈提。有很長一段時間，每個星期一次在木柵的社會大學諦聽林老師「禪與藝術」的講課。每次上完課，心若有所開，意若有所解，心中有種似有所感的充實飽滿。印象中，有幾個故事讓人特別深刻難忘。

宮本武藏與佐佐木小次郎在嚴流島一役，「是『一切即劍』擊敗了『劍即一切』！」

「決鬥前一天武藏登島觀察地形，細察日出的光射，而第二天又刻意遲到，使小次郎心躁。光影是劍！時辰是劍！使對方心躁不安亦是劍！而視『劍即一切』，與自身生命等觀的小次郎，終究不敵，為『一切即劍』的武藏所伏！

「而戰敗的小次郎，含笑而逝。因為，他見證了天下第一劍，並非劍術。而往後的天下第一劍之盛名，武藏卻要扛在肩上一輩子，畢生非得持守和追求天下第一劍的高度。

「而事後的武藏，晚年時棄劍而達致神武不殺之境。」

從林老師口中說出來的故事，竟然如此輕易地，把人的心量拓寬到如此深廣的神往境界，絲毫不費吹灰之力。

還有諸如「兩頭俱截斷，一劍倚天寒」、「說似一物即不中」的不落兩邊的禪宗精神。以及「如人飲水，冷暖自知」的親證拈提之外，他也會提到淨土世界的「觀念即實在」，以及禪窮密富。禪以減法而簡，而密以儀軌、手印、咒語等次第建構的層層堆疊，最後卻是「一身裸露」和「瘋癲行」的禪密殊途同歸。

禪與藝術

他談到藝術的部分，除了提到藝術「以偏概圓」之外，他說，「藝術家自由想像，試圖打破格局藩籬，在看似天馬行空的『自由』創作中，卻不免落入窠臼，而宗教行者在看似嚴格綿密而不得自由的戒律之下，卻能開展出生命的無限自由與開闊。」

他舉弘一大師為例，弘一放棄了才子般的藝術才華，而遁入以戒為依歸的律宗，以書法傳世，卻以禪宗的無礙，書「天心月圓」而圓寂於世。實令人難以揣測，藝術家性格的弘一，生命的依歸處竟是戒律森嚴的律宗。他講到天童宏智「秋水連天」的辭世語時，竟隱然浮出一種與天地同化的消融無隔之美。

「這就是所謂的浪漫，也只有行者體得生命之浪漫，而非午後啜飲一杯咖啡之悠閒所能比擬。」

最讓我印象深刻的，是林老師講述日本茶人與浪人武士對決的故事。此修養已如茶聖千利休之茶人隨主公入京，因只有武士能隨行，茶師乃喬裝成武士，佩劍入京。一日在城中，與一個浪人武士擦肩，引起衝突，浪人見茶人佩劍，遂約其午後於郊外決鬥。茶人應允赴約，心想：「自己雖未學過武，但如何在決鬥中從容赴死，而不失武士之威儀呢？」正躊躇間，抬頭見一劍道館，於是入館請教。他向劍館教頭說明原委後，教頭說：「那你先沏壺茶，我想想如何教你從容赴死。」於是，茶人就沏茶如入三昧之境，教頭驚訝於茶人沏茶手法之俐落純熟，不論舉壺落壺，動靜一如，氣勢懾人，入於定境而不滯於靜。教頭喝茶後，說：「有了，你決鬥時，只須舉劍如舉壺，然後就可不失威儀而能從容赴死矣。」茶人問：「就這麼簡單？」

「是的，就這麼簡單。」教頭說。於是茶人與浪人武士決鬥時，拔劍如舉壺，入於三昧，準備從容赴死，其不動之姿，卻有令人難入之氣勢，雖處處空門，卻處處無門可入。浪人武士欲攻難攻，欲入而不能入，終至懾於茶人之氣度，落荒而逃。

「藝術最動人的地方就在此，」他說，「不容質疑的是茶人基本功深厚，在契入三昧境之前，其必日日舉壺落壺，不下千次之鍛鍊與綿密功夫。一日，功行一如，『啪』地就契於如如境也。有一段時間，我非常的迷戲，台上的演員演出貴妃醉酒，竟彷彿也隨貴妃酒醉般，入於醉境。我們都曉得，台上的一舉一動都非真實，但何以致人以迷醉，而終至相信呢？

132

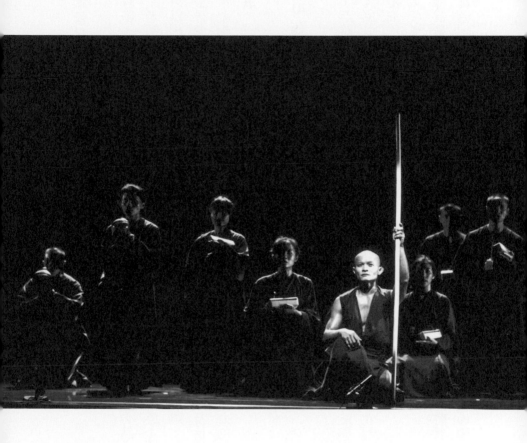

「一個演員在台上演出，讓台下的觀眾信以為真的關鍵，其奧密所在，就是『三密合一』。」

「當身密、語密、意密，三密合一，一個人就『變身』了！」當時聽到這句話，心中真是非常震撼，老師竟能以修持的境界切入表演的有形而偏頗的世界！也終於在理路上明白，原本道與藝是可以相通相契的，兩者雖然在本質上相矛盾，但道卻可入於一切而無隔。

那段跟林老師上課的日子，在在令我思索表演的可能性和企及的高度，以及他把藝術融歸到與自身生命相契的觀念，深深有所觸動。「藝術的境界，來自於藝術家對生命的超越，而非技術的琢磨。」

優劇場在亞維儂

然而，亞維儂的演出，讓人絲毫不敢大意，團員都知道此役非同小可，只能如履薄冰，謹慎以對！大家以備戰的心情，兢兢面對。我們在山上劇場搭建了相似的舞台，在烈日下，揮汗如雨的模擬演出實境。

一九九八年八月，我們來到亞維儂。

只記得首演那天晚上，我們在烈日下一直排練到晚上九點半，眼看觀眾即將要入場了，才匆匆下了舞台，剩下半小時時間，換裝，準備上場。首演場，就在匆匆而不及備戰的心情下，

134

在寧靜開闊，星空如洗的石礦區搭建的舞台中演出。

六場演出結束，評論陸陸續續出現。

訓練宛若軍隊般嚴整，同時又展現純熟技術的奇觀——法國《費加洛報》

亞維儂近來流傳著一個說法，那就是「今年亞維儂藝術節的最佳表演」，是來自台灣的優

表演藝術劇團所演出的「聽海之心」——法國《世界報》

這些音樂家閉目向觀眾謝幕，彷彿希望神話裡面奧林匹亞山上的眾神一般地不想太快回到

人間——法國《世界報》

確實，名不見經傳的劇團，在首演之後，靠著觀眾的風評，在亞維儂城口耳相傳開來。不錯的評論也為劇團帶來了日後邀約不斷的國際巡演。尤其是二〇〇〇千禧年，優人在國內外不停地奔波巡演「聽海之心」，就前後待了將近四個月的時間。

雖然「聽海之心」的作品結構頗為完整，但在亞維儂演完之後，總覺得少了什麼。每次重演，總會細修。第二年，「聽海之心」應台北國際藝術節在大安森林公園再次演出，突然憶起了擊鼓撞鐘之後，誦唸經文的梵唱聲，於是，在擊鑼中加入了梵唱聲和木魚的音色，以及秀妹的歌聲和雲鑼的輕吟，這首曲子至此才算完整。

亞維儂之後，阿勇因為胃出血退出劇團，令人扼腕。

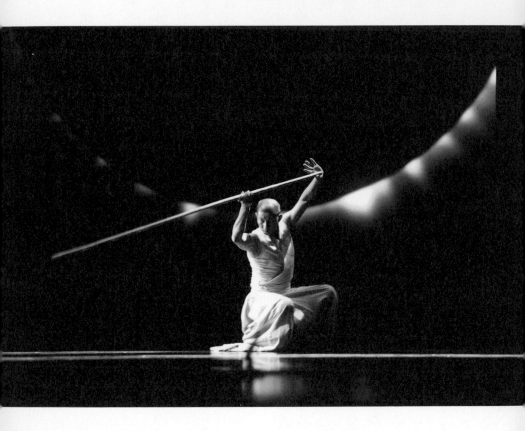

目擊「行動」

二〇〇〇年秋季的歐洲巡演，兩個月的旅行將結束之際，劉若瑀聯絡了果氏在義大利龐地德羅（Pontedera）的工作坊（Workcenter of Jerzy Grotowski and Thomas Richards）。

我們一行十八人，被分成三個梯次，六人一組，分別在三個晚上「目擊」（witness）由 Thomas Richards 帶領的「行動」（Action）。

歌聲和身體的「行動」讓人震撼、感動。七個行動者彷彿沒有「自我」，然而個人的特質卻又如此鮮明。而在背後，藉著某種嚴謹又紀律嚴明的訓練之下，人的「個性」卻又似乎消融在迴盪的歌聲裡。

尤其是「目擊」行動的那天晚上，接我們到 Workcenter 的一位表演者，把我們六人帶到穀倉改建的工作坊時，他一聲不響地，安安靜靜，以緩慢而不匆促的腳步引領我們上去二樓。二樓是一扇緊閉的木造門，他沒有立即推門而入，卻輕輕地舉手叩門，然後靜靜等待，彷彿處在一種不知道裡面是否有人的未知感，當然，門內一定是有人的。沒多久，門輕輕打開，Mario Biagini（工作坊另一個中心人物）一一跟大家握手，介紹自己，也探問，「你是誰？」

Mario 把我們帶到廚房，喝杯茶。不多久，Thomas 進來，簡單扼要地說明了接下來的「行動」。簡短簡約，不多話，然後請我們稍待，他們去換上「行動」的服裝。

在靜默的等待中，只見穀倉的門一打開，迅雷不及掩耳的七個行動者，就以歌聲和行動之

姿，瞬間改變了整個空間的氛圍，飽滿的能量流動，充滿了整個排練場⋯⋯

想起印度

目擊「行動」之後，回到飯店，我腦海中還縈迴著那位引領我們上二樓，緩慢的步履，優雅的叩門，未知的等待的一舉一動，他如此的清楚和覺知⋯⋯。

啊，我想起印度。

我想起那段清楚、精進、覺知，在菩提迦耶習法的日子。當晚，跟劉若瑀深談，她也覺得劇團不應過於繁忙，而亂了腳步，最後我們商量出劇團暫停三個月的計畫，讓一切先沉澱下來，再走下一步。

回頭看看，幾年下來，團員來來去去的，劇團中幾位堅持下來的，阿暉、秀妹、小琳、阿努拉、阿海、博仁、劉若瑀和我，在奔波的巡演中也累了，劇團也該暫歇腳步，蓄積能量，再往前走。

繁忙的巡演後回到台灣，跟團員商量之後，三個月的暫停期間裡，秀妹回到部落；小琳在外面找到別的工作，經驗山下紅塵般的工作方式；阿海則遊走港台；阿努拉留在山上，練拳練鼓，偶爾割草⋯⋯。劉若瑀留在台北，卻無意間展開了一段學習藏密佛法的因緣，這也是後來衍生出「金剛心」的緣起之因了。

138

而我，決定回到魂牽夢縈的印度菩提迦耶。本來，劉若瑀認為我對藝術的敏感度，和表達藝術的情感能力不足，建議我去義大利跟 Thomas 工作一段時間。但我不想，因為印度對我的吸引力太強大了，我想望清楚、警覺、覺知的習法日子。在林谷芳老師一席話的勸說和分析後，劉若瑀終於應允讓我隻身去印度。

而直覺告訴我，有些什麼事情會在旅程中發生似的。

臨行前，我交代兩個孩子要乖，要聽媽媽的話，爸爸去印度旅行，三個月之後就回來了。

隨手抓了三本書，《六祖壇經》、《楞嚴經》，以及葛吉夫的第四道《探索奇蹟》，時年二○○一年，二月中旬就出發了。

09

重回印度

我體悟到，
「沒有技術就沒有藝術」，
而只有「技術」，也不會有「藝術」！

我如往常待在曼谷幾天，住在一端是清靜寺廟，另一端是走私跑單幫的龍蛇混居、從中午開始即喧騰到夜半的考山路。

不知是否久隱於山林，只覺心地開明、心情躍然，坐在街邊的咖啡廳，卻著實的「瞧見」了考山路的熙來攘往，好像有另一雙眼睛在看著正發生的事，行走其中的人群，以及人心中欲望、渴望、空虛、虛幻不定、放縱、歡悅、失落……都被一一地看見了，洞見了。我特別喜歡看蜷縮在角落兀自熟睡的老狗，在擾攘中似乎自離於塵世，獨享閒情。原本在胸臆間有一道橫

140

互著的「東西」，不知是戒律和道德或多年自守的矜持，竟發現逐漸地凋落，好像一束綑縛了

許多年的繩索正在融解，有種慢慢開展的豁然……

回望木柵老泉山那幾年的生活，一點一滴地尋找，摸索著擊鼓的形式與內涵，訓練團員，同時也被訓練，如何把所知道的當下、靜心和藝術結合，也想著如何把武術的身體語言轉化，進而與音樂相合的探尋中，而把印度擱於身外。

偶爾，在深夜的夢裡，不時夢見恆河、石刻的佛像、雪山和搭火車的景象，醒來已來不及低迴，就上山工作去了。

別人看我喜怒不形於色，不羈凡情的冷酷和無趣，但生活裡，孩子們的病與痛，人與人之間的情緒牽動，在所難免。但總先把嗔喜怨怒置於胸懷，不形於外，細細咀嚼消化之，試圖不與之認同和被牽連。

幾年下來，優人也從台北的郊外山林，走到歐美的各大藝術節。而此刻暫時跳開老泉山，獨自一人，才比較客觀地省視那幾年的所有訓練、排練，和下功夫的工作，不知不覺間卻也奠定了深厚的基礎。

以「人」為基點

直達印度的班機已經客滿，只好轉搭孟加拉航空，經達卡轉加爾各答。在等待的幾天中，

我常常坐在街上的咖啡廳，翻閱隨身帶來的一本書——《探索奇蹟》。

劉若瑀在奧修社區跟 Jivan 老師學的「神聖舞蹈」，又名「葛吉夫動作」，這本書就是葛氏的大弟子——鄔斯賓斯基記錄第四道大師葛吉夫當時的教學語錄。看著看著，不禁入神，而且常有種「被衝擊」和「明白」的感覺。第四道上至天文宇宙，下至化學、音樂、藝術以及個人的修持，都含攝其中，而且相扣相應。廣如宇宙瀚海，小至個人修行，竟是如此緊密不分，一個人的內在與浩瀚不可知的宇宙是相關相切的。

葛氏的話，像是揭開生命的另一種可能性，以及他強而有力一針見血的見解，把人的局限和「幻覺」提點出來一刺穿。他把人「自以為是」、「自以為擁有」的錯誤幻覺，和人可以達成最大的可能性，做了一個概述，而這樣的概述卻讓人想撥雲見日，一窺堂奧。

不管何以浩瀚，葛氏都回歸到以「人」為基點來談論，「認識自己」、「記得自己」，「有意識地」，是人「成長」的唯一條件。這個基點跟雲遊師父所強調的一樣，有意識地活在當下，看見自己，「記得」自己的一舉一動，警覺心念的升起滅去，有共通相謀之處。我細細推敲著葛氏深具啟思的話：

人，不認識自己。當人開始認識自己一點，他會看出自身可怕的一面，而決心要丟棄，要停止，要終結它。

或者當他開始認識自己，他會發現自己一無所有，所有他自以為屬於自己的觀念、思想、

信念、品味、習慣，甚至缺點和惡習，全都不屬於他，而是由模仿或抄襲現成事物而得。

為了能一直看見一件事情，人首先必須看見它，即使只有一秒鐘也好。所有新的力量及領悟能力都來自這個方法。這方法也適用於清醒。

能體會這一點，人就會覺得自己一文不值；覺得自己一文不值，才能看清自己的真面目。

但有上千件事情阻止人清醒，令他繼續受睡夢控制，為了要有意識執行想要清醒的意圖，我們必須知道使人滯留在昏睡中的那些力量的性質。首先我們必須明白人類的處境並不是一般睡眠，而是催眠。

清醒意味著「解除催眠」。

理論上人可以清醒，但實際上幾乎不可能，因為當人一睜開雙眼醒來時，所有使他「睡著」的力量，又會以十倍的力量使他立刻「睡著」。

當「催眠」這個字映入眼簾，我想起雲遊師父也曾大聲而疾言地說過，「醒過來！」「覺察，覺醒！」這樣的提醒。

而當我們曾經觀察心念的活動，一定也會知道，我們總被不知從何處升起的心念牽著走，而陷入無數個昨日的回憶、想像或未來的事件中，而終至「失去」了自己。

我們被難以控制的此起彼落的念頭，催眠似的生活著。

「有意識地，就是『我知道我在做什麼』。」雲遊師父曾經這麼說過。而禪宗的「知，乃

144

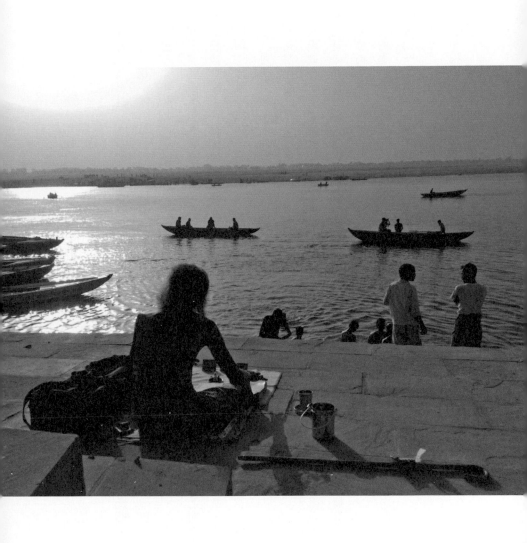

眾妙之門」的「知」，似乎跟「有意識」有相通之處。

人所犯的其中一個嚴重錯誤，就是他對關於「我」的幻想。葛氏繼續說下去，他的「我」如同他的想法、感覺以及心情一樣快速改變，而他認為自己一直是一個，並且是同一個人；事實上，他一直是不同的人，此刻的他與前一刻的他並不是同一個人。人並沒有永久與不變的我。人並沒有單一的我，而是有幾百幾千各自分開的小我。他們彼此之間經常完全互不相識，從未互相接觸，或剛好相反，彼此互相敵對，互相排斥與勢不兩立。每一分鐘，每一時刻，人說著或想著「我」，每一次他的「我」都不一樣，此刻它是個想法，下一刻它是個欲望，再下一刻它是個感覺，然後又是另一個想法……等等，無止無休。

人是個複數。人沒有單一性，沒有單一的大我，人被分裂成一大群的小我。

人類的進化是有意識奮鬥的結果，大自然並不需要這進化，也努力反抗它。進化只能對個人自己是必要的。進化能讓人瞭解他的處境，並明白改變這處境的可能性，以及它擁有未善用的力量與尚未看到的財富。

人的進化是他意識的進化，而「意識」不能無意識的進化。人的進化是他的意志的進化，而「意志」不能非自願的進化。

啊，我想起當時在菩提迦耶習法時，雲遊師父如何教我們把「意識」用在日常生活中，走

路時把意識放在腳下，一步一步的走，吃飯時把意識放在味覺上品嚐，聽時、看時，清楚分明地，有意識地聽和看。

那真是一段非常艱苦的奮鬥和對抗的過程，不時與自己紛至沓來的強大習性和心念拉扯，極力活在當下的努力。如果沒有認知到「當下是唯一真實的片刻」，誰又會去練習和掙扎地在日常生活中「有意識地」下功夫呢？

思想停頓了！

這本書的現場記錄者，鄔斯賓斯基在書中某個章節，做了對「記得自己」的經驗描述，幾乎就是在菩提迦耶修習「活在當下」、「看著自己」，嘗試分分秒秒警覺地生活的描述！鄔氏說：

我試著在觀察自己時「記得我自己」。第一次的嘗試就把我難倒了。嘗試記得自己毫無所得，除了顯示了我們根本從不記得自己。

你們還奢望什麼？葛吉夫說道，這個覺察非常重要，知道這件事的人就已經知道很多了，問題是沒有人知道。如果你問一個人他是否記得自己，他一定回答可以。如果你告訴他，他不能記得自己，他一定會生氣，要不就認為你是個大傻瓜。這所有的生活，人類存在的一切，及

所有的盲目，都是根源於此。如果一個人真的知道他不能記得自己，他就快要瞭解他的素質了。

當我嘗試去記得自己或意識自己，告訴自己「我」正在走路，「我」正在做，在我持續覺察這個我時，思想就停頓了！

當我在感覺「我」時，我不能思考也不能講話，甚至感覺也變得遲鈍，而且用這種方法也只能記得自己片刻而已。當我觀察某件事物時，我的注意力朝向被觀察的對象，是一條單向射線：

線：我 ——→ 被觀察的對象

在這同時，我試著記得自己，我的注意力既朝向被觀察的物體，也朝向我自己，成為雙向狀態，卻有著異常熟悉的況味。

射線：我 ←——→ 被觀察的對象

由這方法而得的記得自己，不同於「感覺自己」或「自我分析」；它是一個全新又有趣的狀態。

是的，「它是一個全新又有趣的狀態！」當一個人全然處於當下時，即使最平常平凡的事物，所經驗的意象都分外的鮮明活潑，心中會升起，「為什麼在身邊的事物，我以前從來沒有發現過！」這最平常、平凡的事物，此刻卻以一種清新而親切的感覺與你在一起，而「有著異常熟悉的況味」。

正如上述的描述，你會同時「看見」自己和「被觀察的對象」，也會感到有一個力量，同

148

時往外同時往內，朝向物與我的「雙向射線」。而此同時，還有如「一隻眼睛」般的，正在看著物我兩者。而這「一隻眼睛」是鄔氏並未覺察到的。

這樣的「雙向射線」使得自己跟外在世界建構了一座連結的橋樑，不再是單向的觀察、朝向，攀附執迷於所觀之物，或反之沉浸於自身世界的耽溺。

你會感知到自己清楚分明的存在著。

鄔氏繼續描述：「例如旅遊時處在陌生人當中，突然審視四周說：『好奇怪！我竟然在這裡！』；或來自非常情緒化的時候，或在危險的當刻，當一個人聽到自己的聲音，並且從外面反觀自己。現在，工作自己不再是個空洞的詞句，而成為充滿意義的事實。因為這點，心理學變成一門精確又實際的學科。歐洲及西方心理學一般都忽略了一個極為重要的事實，就是『我們不記得自己』；我們在熟睡中生活、行動、思考，這並不是比喻，而是千真萬確的事實。」

白日夢活動

也不知沉浸在書中多久時間了，不知不覺地，考山路已華燈初上，喧騰聲和不停穿梭的人潮，在午後的炎熱消退後，傍晚微涼的風裡，使得這裡更加熱鬧滾滾了。我捨不得闔上書本，書裡似有珍貴的「知識」正等待挖掘。

「人這部機器的所有活動都可以歸為四個特定的組群，各有它自己特別的心靈或『中心』

150

控制。人在觀察自己時，必須要區分他這部機器的四個基本機能：理智、情感、運動及本能機能，在自己身上觀察到的每一個現象都與這四個機能有關。每個中心都有自己的記憶，聯想與思考。

「想像是諸中心工作不當的主要原因之一，每個中心都有自己的想像和白日夢。觀察想像和白日夢的活動是研究自己的重頭戲之一。」

而當我看到葛氏接下來的這句話：「下一個觀察目標該是一般的習慣。」心中突然升起某種恍然，某種廣闊開展的感覺。心想，我茹素了八年，身體和心理一定存有某種習性和排斥，當打破這個慣性時，身心內外會有怎樣的反應呢？

於是，我嘗試吃肉。

當我接受吃肉這大膽的自我建議時，吃下去時胃並沒有什麼特別反應，倒是胸口有股強烈的感覺和心跳加速。

接下來幾次，我試著吃一塊一塊的肉，我小心地吃，警醒地吃，肉的彈性和韌性以及濃烈的氣味，使我覺得味覺、嗅覺有種強力被喚醒過來的感覺，胸臆間產生一股抗能，像強而有力的銳器，衝擊內在已經形成固體的障礙，努力打破某種框架和禁忌。心中突然有種奇特的直覺，這三個月的旅程，似乎會經歷一些事，心中突然升起一股強烈的興味盎然和動力，等待著前方的未知。

也因為驟然離開了老泉山，那幾年像悶葫蘆閉門造車的訓練和排練工作，此刻跳出來看出

了脈絡相連，也突然看到自己的身心已具備了扎實的基礎，正等著再往前一步。也許，有一段時間，不要過靜修的生活，而是去旅行，走入市場人群，走入自己預設不想或拒絕去的地方，去經驗種種有趣。

知行合一，理事雙融

往孟加拉達卡的旅途上，我仍然手不釋卷，繼續看著葛吉夫先生的「說話」，他似乎在跟「你」面對面的談話，不是官僚似的說教，而是像攤開一張有關身心的地圖，指出人的狀況和可能性。有一段，他以「馬車」做比喻：

在某些東方教學用語中，第一個稱為「車身」（肉體），第二個稱為「馬」（感覺、欲望），第三個稱為「駕駛」（理智），第四個稱為「主人」（我、意識、意志）。

就「人」這字的完整意義來說，一個達成完全發展可能性的人，實際上包含了四個身體。這四個身體是由愈來愈精細的物質所組成。

人是一個複雜的組織，在這複雜的四個部分間，有三個連結處。車和馬，由車轅連結起來；馬和駕駛，由韁繩連結起來；御者和主人，由主人的聲音連結起來。任何一個連結處缺了某種東西，這個組織便不能夠整體一致地工作，因此，這些連結處的重要性並不比「身體」本

152

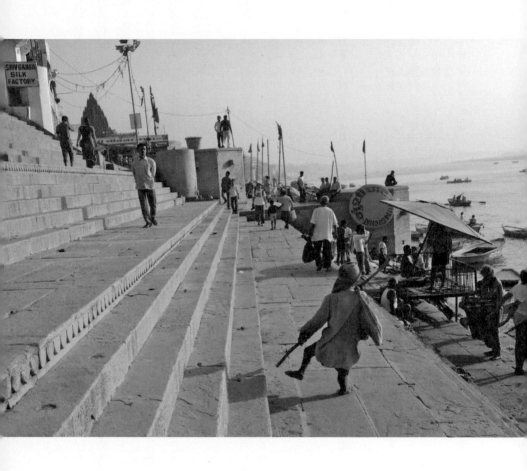

身的重要性少。

人對自己下工夫，便是同時對「身體」和「連結處」下工夫。對自己下工夫的工作必須由駕駛開始。駕駛就是理智。為了能夠聽見主人的聲音，這駕駛首先必須「不睡著」，也就是他必須醒來。於此同時，他必須學會駕馭這馬，將牠縛向馬車，餵牠，梳理牠，並且將車子保持在良好狀況中。馬，就是我們的情感；車，就是我們的肉身。理智必須學會控制情感。情感總是把肉身拉著走，這是我們對自己下工夫時必須遵循的程序。

這段話，讓我關連到佛法中所說的「身語意」，以及林老師說的「三密合一」，身密、語密、意密，三密合一和葛氏說的「連結」，看起來似乎相關。

葛氏也提到知識和素質的關係。

知識是一回事，瞭解則是另一回事。人們常常混淆這兩個觀念，無法清楚掌握它們之間的差異。

知識本身並不會產生瞭解，瞭解也不因知識的增加而增加，它是依知識與素質的關連而定，也就是兩者的結合。改變只有在素質與知識同時成長時才有可能。換句話說，瞭解，只因素質有所成長才成長。

一般人並不會分辨瞭解和知識的不同。他們總認為更多的瞭解是由更多的知識而定，所以

他們拚命累積知識，或他們所謂的知識，但卻不知道如何累積瞭解。

一個人如果習於自我觀察，就能確知在他生命中的不同時期，對於同一觀念或同一想法，有著全然不同的瞭解。他常會很訝異以前怎麼可能如此誤解，如今才算「大徹大悟」。在這同時，他也明白自己對於同一主題的知識並沒有增加，那到底是什麼改變了呢？

是他的素質。一旦素質改變，瞭解也就跟著改變了。

啊！常聽說一句話，你能學習到多少，吸收到多少老師所教的，取決於自己的「態度」。

「當我們瞭解知識只是一個中心的運作，而瞭解卻是三個中心同時運作，就能明白知識與瞭解的差別。理智中心可能『知道』某事物，但只有當一個人『感受』並『察覺』與這事物相關的一切，瞭解才會出現。」

「三個中心同時運作」這句話，又讓我關連到「三密合一」。而這僅止於觀念上的「知道」，並非從實踐當中的「瞭解」。而「瞭解」，是不是就如禪宗所謂的「悟」呢？

「如果一個人只是頭腦知道而已，他並不瞭解。他必須用整個人的素質去感受它，才能真正瞭解。只有在實際行動中，人們才能明白知識與瞭解的差別，明白『知道』和『知道如何做』是兩回事，後者不是只靠知識就可以達成。」

素質，是不是跟「有意識地」、「警覺」、「覺知」相關呢？我心中思考著。

在達卡過境一夜，第二天早上，我寫了一封長長的信給團員。大意是：我們有能力去「做」

（行），但卻缺乏「知」。知行不一，知識與素質不平衡發展，如單腳行走，終究走不遠的。

「如果知識的發展勝過素質，一個人能知卻沒有能力做，這是無用的知識。反過來說，如果素質勝過知識，一個人有力量做卻不知道要做什麼，這樣的素質漫無目標，所做的努力也只是白費。」

知行合一，理事雙融，這不就是佛法所強調的嗎？

憂煩淒戚之地

達卡飛往加爾各答後，行李遺失了。但心中一點也沒有焦慮。兩位在飛機上認識的日本朋友，第一次來印度，比我還著急，我說，「這是印度，而且，發生在孟加拉航空。」

報失行李之後，我像識途老馬般，雖然時值深夜，我把他們帶到加爾各答背包客最常落腳的 Sudder Street。

我知道第一次來印度碰到的所有事情的「第一次」，都足以讓人驚慌失措。隨緣的異鄉小幫助，有時令人終生難以忘懷，就像第一次搭火車時，面對數不清的車廂，正紊亂無頭緒，不知如何找到自己的車廂時，那位印度年輕人一把抓了我的手，拉著我在人群中穿梭，最終把我送上車廂一樣。

我永遠感謝他。

156

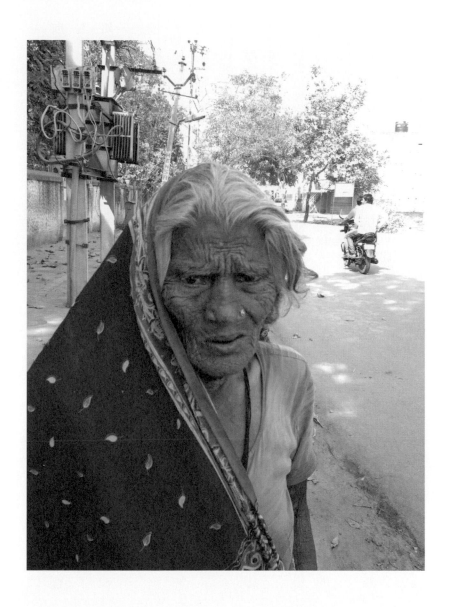

加爾各答的髒亂和失序的現象依舊，乞丐掙錢的手法也屢見新意。例如，有時會遇上媽媽抱著熟睡、看似生病的孩子向你乞討，這麼可憐而需要幫助的神情，心生憐憫之下你會毫不思索掏出十塊盧比，但她不要，說，「孩子需要奶粉。」然後指了指附近的商店。當你幫她買了奶粉，她滿臉謝意和感激，等你轉身離開之後，媽媽就把奶粉以七折的價錢賣回給商店……。

一位外國人目睹了這整個過程，告訴我他們「掙錢」的新手法，我在恍然明白過來。下一位「媽媽」再出現時，我看到她的「需要」，於是又掏了一些盧比，然後是相同的台詞，「孩子需要奶粉」，並指了指商店。我堅持只給這些盧比，而她堅持要奶粉……，最後「媽媽」知道「騙」不下去了，拿了零錢氣沖沖地罵了幾句，才轉身離去。我心想，「我不能幫助你無止境的貪婪，僅能幫助你這麼多了。」

沒多久，另一位乞丐接著跑了過來，向我伸手，我看了看他，雙手合十說「namaste（印度問候語）」，就走開了，他追上來並糾纏著，我又回以「namaste」，不拒絕也不施錢。

經過這幾個事件之後，覺得好像解開了面對乞丐的「天人交戰」，我突然瞭解到施予有很多種方式，錢財施予是一種，一句親切的問候「namaste」，是一種；一個微笑、一個關切的眼神也是其中一種，或者，一杯茶……

佛教有所謂「財施、法施、無畏施」，隨人之需而方便佈施。有人需要錢財，有人需要善知識的一席話解開疑情，有人需要信心、溫暖、關懷或撫慰……

一個午後，我坐在街邊的茶店享受一杯印度奶茶時，一位小女孩緩緩向我走來，伸手向我

乞討。我把掌心放在她的手掌心，微笑對她說：「namaste，我請你喝杯茶，好嗎？」一會兒之後她把手收回去，不囉唆也沒有進一步的苦苦哀求，也不要一杯茶，輕輕地轉身，走了。她走了幾步之後突然回過頭來，回眸向我輕輕一笑。瞬間，我愣住了，好燦爛天真的笑容啊！我下意識地也向她微微一笑，但眼眶裡已經泛滿感動的淚水。

有時候，在街頭的角落裡，一位滿臉滄桑的老人兀自蹲坐著，無言而淡漠的神情，但卻可以隱約讀出他身後一大堆故事，從臉上的皺紋和風霜裡透露出身世的不堪或悲苦。我常常怔怔地看著，閱讀他們把一輩子的悲苦濃縮在眉宇之間的悵然。

我看過一位老婆婆，一個人倚在泥塑的牆邊發著呆，成千的蒼蠅在她身邊飛舞，她就如同身旁也滿身飛舞著蒼蠅的牛一樣，一動不動，任由蒼蠅盤旋叮咬。我心底震慄地想，到底是怎樣的淒苦，讓她無衷於肌膚之感啊？

印度，實是人間所有悲苦哀愁，憂患淒戚之所集！

轉換角色

不知是受到《探索奇蹟》這本書的激勵還是心裡的開敞與躍然，我開始有了可以嘗試去「玩」一些遊戲的孩子心情。

有幾次與人閒聊中，我有意地避開熟悉的藝術工作，嘗試不同的角色或身分，例如：做生

意的、賣電視的、做早餐的、出版社……等等。當我在敘述這些職業時，必須快速地進入「角色」中去體會、揣摩，使得我有種抽離自身慣性思考而瞬間進入其他不同領域的「感同身受」中。

我也發覺在角色的轉換間，有時非得自然快速和毫不思索，片刻猶豫不得，一躊躇即「破功」也。事後對本來就保守矜持的我而言，真是不可思議！

有一次我進到一個餐館，裡面滿滿都是人，店門外也排了不少人，顯然這家餐廳的口碑不錯。正等待空位時，看到店裡的小弟已經分身乏術忙不過來，而櫃台老闆正催促著小弟收拾桌上的碗盤，我毫不思索就走過去把桌上的碗盤收拾乾淨。客人坐定之後我從櫃台拿了菜單、紙和筆，為客人點了菜之後交回櫃台。只見老闆瞪著一雙大眼睛，不敢置信。而我則瞬間從店小二的身分迅速轉換為正在等待空位的顧客。

行李遺失之後，過了一天，仍然沒有動靜，於是直接到機場的孟加拉航空交涉。櫃台只有一位值班小姐，她示意我稍等一下，然後去接聽電話。正等待時，我身旁的另一支電話響起，我看她忙不過來，於是便毫不遲疑地隨手接起電話，說：「這是孟加拉航空，有什麼需要我協助的嗎？」

對方以印度腔的英語說了一些話之後，我接著說：「麻煩你稍等一下，我馬上請我的同事為你解決。」孟加拉航空小姐這時剛好放下電話，微笑著走過來，以半開玩笑和感謝的眼神說：「孟加拉航空雇用了一位台灣的職員囉！」

160

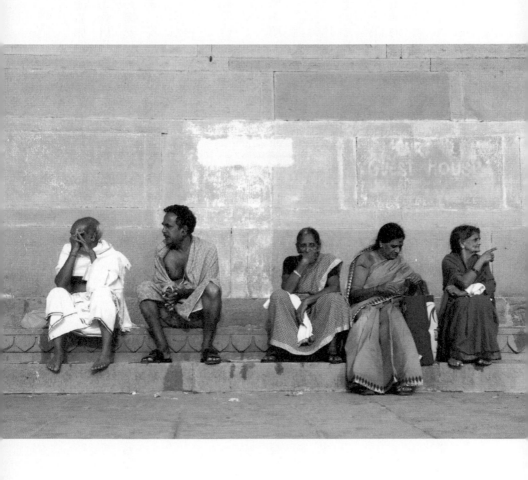

我從孟加拉航空接線生回到申訴行李遺失的乘客，若無其事地淡然一笑，但在心中卻為自己怎能如此自然轉換「角色」而驚訝、驚喜！

行李雖然仍沒有消息，心中卻沒有半點憂慮。幸運的是，第二天我再度去機場的孟加拉航空，行李已尋獲，於是我就著手準備赴菩提迦耶的火車票。曾經半年的印度生活，一切是如此熟悉，一切似乎都沒什麼改變，很快就辦好了第二天晚上出發的車票。

藝術沒有偶然

無所事事的午後，我仍然咀嚼著葛吉夫的話語，他書中談到有關「藝術」，身為一個藝術工作者，自然想知道他的觀點。不同於奧修的「靜心是一門藝術，而藝術是宇宙的奧妙」的注解、克里希那穆提「藝術家只能洞悉一部分的真理」、禪宗「無心的創造」的渾然天成，以及林谷芳老師拈提的「道藝一家」，葛吉夫則以另一種角度和語言談論藝術：

活在地球上的人可以分屬非常不同的層面，雖然表面上他們看起來都一樣。正如人有多種層面的人，藝術也有多種層面的藝術。這些層面之間的不同遠遠大於你所想的。

我並不將你所稱為藝術的東西稱為藝術；你所稱為的藝術，只不過是機械性地重新製作，對大自然或他人的模仿，或僅僅是幻想，抑或企圖做得像是原創性的。真正的藝術是相當不同的

162

東西。

在藝術作品中，特別是古代藝術，你會看見許多你所無法言喻的東西。但當你不知道其相異處何在，你就會很快地忘了它，而繼續把每件作品當作同一種藝術。

在你的藝術中，一切都是主觀的──它是藝術家對各種心情的認知，它是藝術家藉以表達心情的種種形式，它也是其他人對這種種形式的感受。對同一種現象的認知，一位藝術家感覺到某種東西，另一位藝術家可能感覺到另一種相當不同的東西。同樣的日落，在一位藝術家心裡挑起歡愉，在另一位藝術家心裡卻可能挑起哀愁。

兩位藝術家可能使用截然不同的方法、不同的形式，來努力表達相同的認知；或者是使用相同的形式，來表達完全不同的認知──這都是根據他們如何被教導，或他們對那些教導有多叛逆。而藝術作品的觀者、聽者或讀者所感知的，也將不會是藝術家所欲傳達，或他自身感受到的東西，而是他用以表達心情的形式，讓他們興起的聯想。

一切都是主觀的，一切都是偶然的，也就是說，對於藝術家和他「創作」的印象而言，是基於偶然的聯想，以及觀者、聽者和讀者各自的認知。

葛氏似乎刺破藝術家的「自我想像」，同時指出欣賞者的「自我聯想」和天馬行空的「自我解釋」。而林谷芳老師也提醒說，「藝術家總敏於一根，敏者，病也。」

真正的藝術中沒有偶然的東西！

它如數學般地精準。每樣東西都能被計算、被預知。在這種藝術中，藝術家「知道」並且「瞭解」他要表達的是什麼。他的作品不可能讓一個人產生一種印象，而讓另一個人產生另一種印象。當然啦！我是假定這兩個人位於相同的層次。它總是以數學的精準，製造相同的印象。同時，同樣的藝術作品會為層次不同的人製造不同的印象。層次較低的人將永遠接受不到層次較高的人所感知的。

這是真實的、客觀的藝術。想像某些科學性的著作，例如一本論述天文或化學的書，不可能這個人對它做這樣的瞭解，而另一個人對它做那樣的瞭解。每一個已有充分準備，有能力讀這麼一本書的人，都將恰如其分地瞭解作者所要表達的意思。一件客觀藝術的作品就是這麼一本書。差別只在於它不單單影響人的理智部分，還會影響人的情感。

「這種客觀藝術的作品今天還存在著嗎？」鄔斯賓斯基問。

「當然還存在，」葛氏答道：「埃及的史芬克斯。還有一些歷史上知名的建築，某些神的雕像和神話中的角色，能夠被當作書來讀，只不過並非以心智而是以情感來讀——如果那是已經充分發展了的情感。」

什麼是「充分發展了的情感」？我心中好奇，而且有種「似曾相識」的同感。

我想到奧修在談論禪宗的公案時，下了一個注解：「一個公案，短短的幾行文字，卻包含

164

了一整部佛經的內容！」這似乎是說，如果一個人瞭解了一個「公案」，全身上上下下裡裡外外徹頭徹尾的完完全全瞭解一個公案，那他就等同於瞭解了佛法的精髓！

突然有種明瞭的感覺！

「在我們旅行於中亞的途中，」葛氏繼續往下說，「在興都庫什山（Hindu kush）山腳下的沙漠裡，我們發現了一個奇怪的神像。最初我們以為祂是某位古代的神祇或惡魔。剛開始時，它只給我們一種稀有古物的印象，但一陣子之後，我們開始『感覺』到這雕像包含著許多東西：一個很大的、完全的、複雜的宇宙系統。

「慢慢地，我們一步步開始去解讀這個系統：它在神像身體中、腿中、手臂中、頭中、眼中和耳中；到處都有。在整個雕像中沒有一處是偶然的，沒有一處不具意義，我們開始去感覺到建造神像的人的思想和情感。他們所要表達的東西穿透數千年的光陰被我們領悟到了，而且不僅是它的意義，還有一切相關的感觸和情緒。那的的確確是藝術。」

劉若瑀在教導果托夫斯基的「行動」時，也常常提到「客觀劇場」。除了果氏亦曾提到的「警覺」、「有意識地」與雲遊師父和葛吉夫的根本教學相關之外，果氏的訓練更建基在「有機的」反應上。而有機的，看似隨興、即興，果氏卻特別強調藝術要建構在「河的兩岸」的嚴謹基礎上。兩岸，也許就是技術、方法和自覺的紀律，「沒有技術，就沒有藝術；只有技術，也沒有藝術」！而河水似乎就是隱喻藝術所傳遞的內涵……。技術與方法正如河的兩岸，沒有嚴謹、精準的技術，河水就不可能朝向特定的目標前行，流入大海中。

這讓我體悟到，「沒有技術就沒有藝術」，而只有「技術」，也不會有「藝術」的道理！

「有兩種完全不同的藝術——客觀藝術和主觀藝術。所有你們知道而稱之為藝術的都是主觀藝術，也就是那些我不稱為藝術的藝術，因為只有客觀藝術我才稱為藝術。」葛吉夫如是說，「你們說藝術家創造，而我只有在關連到客觀藝術時才這樣說。關於主觀藝術，作品隨著他『被創造』。

「客觀藝術和主觀藝術不同的地方在於，客觀藝術的藝術家真的『創造』，亦即做他自己要做的東西，在作品中放入任何他想要放入的觀念和感覺。在主觀藝術裡，每一件事都是出於偶然。這種藝術家不創造，是作品創造它自己。這意指他受制於自己的觀念、想法、情緒，對它們完全沒有控制力，它們統治他。

「而在客觀藝術裡沒有一件事是不確定的。」

當中有一人問道：「不是說某種不確定，難以捉摸的特性，正是藝術與科學的分野嗎？」

葛氏回答他說：「我不知道你在說什麼，我衡量藝術的標準在於它的『有意識』，而你的則在於它的『無意識』。客觀藝術的作品必須像一本書，唯一的不同是藝術家並不直接透過文字、符號或象徵圖形來傳達他的觀念，而是透過他有意識感受到的某些情感，以一種秩序的方式，知道他在做什麼和為了什麼而做。

「客觀藝術至少需要客觀意識狀態的閃現，為了正確瞭解和應用這些意識的閃現，必須要具有相當大的內在統一和自我控制。」

葛氏也提到客觀意識必須經由自我意識而來，一個人在「記得自己」的時候，就是在鍛鍊

他的自我意識。當我們努力處在「當下」，的確是可以在沒有任何觀念、想法橫亙在心靈之間

時，真實地看到一朵在朝陽下盛開的花，而同時經驗到某種發現後的驚喜「情感狀態」。

這種「情感狀態」並非是日常情緒性的好惡，而是帶著似乎未曾有，卻新鮮、新奇的感

受，但，當你經驗它時，會知道確是稀有的、喜悅的情感。有時覺得，只有「啊！」這個既驚

喜驚嘆的形容詞，才能完整表達這種情感狀態。

「記得自己」似乎與「活在當下」的練習，甚至跟東方的「覺知」有莫大的關連，亦與禪

門「知乃眾妙之門」，似乎有共通之處。我這樣思考著……而葛吉夫「衡量藝術」的標準在於

它的「有意識」，實令人玩味省思。

掙脫認同

加爾各答火車站外依然人潮如織，上演著如電影般的逃難場景，漫天塵埃如狼煙四起。昏

暗的車站內四處躺臥著人。我熟識這樣的混雜和氣味，心裡不覺得懼怕。我在偌大、人來人往

的車站大廳，找了一個簡陋的咖啡廳坐了下來，繼續咀嚼著葛氏啟人深思的話語。

鄔氏在書裡的記錄方式，彷彿重現葛吉夫當年的「談話」，字裡行間建構出一幅幅活生生

的場景，讓人如臨現場般的真實。而葛氏的談話內容，有時不免讓我與雲遊師父的談話有種連

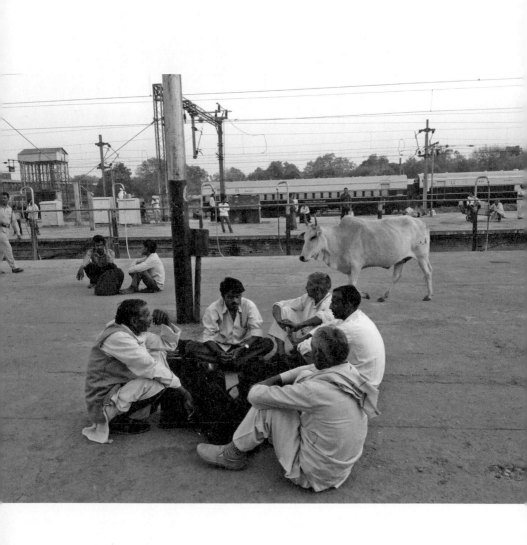

結。例如「認同」：

「人經常認同於某一時刻吸引他注意、想法、欲求及想像的事物。認同是如此普遍，以致於我們在觀察時，很難把它從其他事物分開。人總是處在一種認同的狀態。認同一個念頭而忘記其他的念頭。認同一個情緒、一個心情，而忘了其他的情緒和心情。特別使人難以脫離認同的原因是，人很自然的會認同他深感興趣的東西，因為他在其中付出了時間、努力和關切。為了要掙脫認同，一個人必須時時警覺，對自己無情。」

我想起雲遊師父的話：「把你自己從紛雜的念頭想法中分離開來，不去認同它們。你的名字不是你，你已慣性地把名字認同為就是你自己！」

說，很容易，但做了之後就知道困難重重。認同的強大習性會以一種難以抗拒的吸力把你拉回到認同的狀態！一個人如果沒有堅定的信念，幾回合的拉扯對抗之後，身心俱疲之下，就會宣布投降在認同的力量之下。

「想要記得自己，首先就要不認同。要學會不認同，一個人必須先不認同自己，不要無時無刻都稱自己為『我』。追求自由，首先就是要掙脫認同。」

想起那段在菩提迦耶學法時，常常警覺地掙脫心中升起的念頭、情緒和想法的努力，也常常設法把心安住在自身或安步在當下的走路中……三個月的練習之後，雖已能不為諸念所牽，但頭腦像是一個不聽使喚的機器不停地運轉，念頭「習慣性」的不斷升起，完全不受控制。

170

心念，是不會聽命於你的。

人沒有強大的力量，可以隨心所欲地思考，因為我們生來就沒有具備這種控制諸種心念的能力，周遭的長輩和同儕，甚至學校，也不知道如何教導這種駕馭心念的方法和訓練。

「人甚至連一個屬於他自己的思想都沒有。」葛吉夫斬釘截鐵地說。

是的，如果一個人曾經安靜地、不認同地、不評論地觀察過自己的種種心念，就會稍稍瞭解，想法、情緒、認知、價值觀……等等，不過是借來或是從哪本書、哪個權威人士的說話中「認同」而來的，其中絕大部分並非自己的真知灼見。

「認識你自己。」

「一個人必須從頭觀察自己，就像他從未認識自己，也從未觀察過自己。」

夢迴的小鎮

火車到站的時間差不多了，闔起書，提了背囊往月台走去。

始發站的火車通常不會誤點，而火車也會準時出發。我很熟悉二等臥鋪的種種，叫賣零食和熱茶的聲音不斷在耳際迴盪。深夜，車廂裡寒涼，打開睡袋，在規律的搖擺中沉沉睡去。

清晨，抵達迦耶車站。街上的紛雜擾嚷還沒醒來，搭了馬車，出迦耶大城，馬上就可以感受到鄉村的恬靜，沿著記憶的軌跡，馬蹄悠悠傍著乾涸的尼連禪河，往夢迴的菩提迦耶而去。

心中升起昔日的種種，這小鎮，還依舊嗎？

抵達緬甸寺廟時，朝陽正從 Sujata 村落的方向升起，遍灑大地。寺裡管理掛單的工作人員認出我，說：「啊！你回來啦！」

我住在寺廟後面二樓，最邊緣的房間。出了房門，望眼就是一片稻田，令人賞心悅目和幽靜安然。

久違的菩提迦耶，令我忘卻塵勞，迫不及待想再看看它的風姿。信步走到河邊遠眺，啊，不遠處已經搭起了一座橋橫跨尼連禪河，連結到對岸的 Sujata 村落。以前，要去景仰供佛羊奶的遺跡，必須徒步橫跨乾涸的河床。而那時，我常常站在岸邊，遙望兩千多年前的光景，想像著那時，佛棄苦行而接受了牧羊女 Sujata 供養的羊奶後，涉河而來，走到菩提樹下……。這想像和望遠，曾經增強了自己的信心，在孤獨地工作自己的路上，可以有力氣往前走，也堅信「解脫」對一個人而言是可能的。

走到摩訶菩提大塔，附近已鋪了地磚。除此之外，一切都不曾改變，朝聖的人潮仍絡繹，但悠閒的小鎮氛圍依然。昔日在 Lassi 店工作的小孩已長大了，他看到我，高興地說：「啊！你回來啦！」

老闆還特別請我喝一杯 Lassi（印度的優酪乳飲料），「免費的，歡迎你回來！」啊！真好，人情真溫暖啊！我不知道他們的名字，他們也不知道我是誰，只是曾經有一段時間，每當「參問」後的寂靜現前，我總是起座走到這裡喝一杯茶。久而久之，不須交換名字和言談，心

172

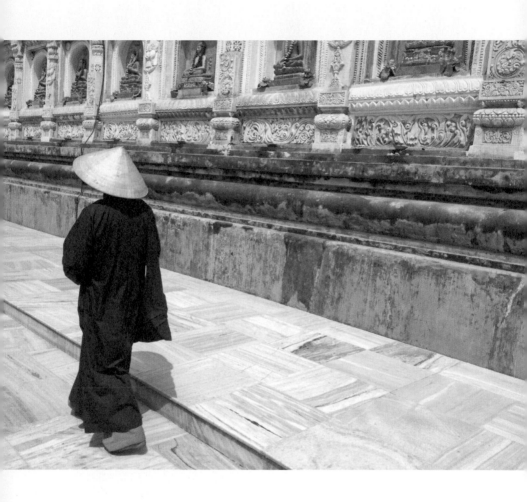

裡早已彼此相熟。

中午時分，我來到昔日常常吃一份五盧比 Thali 的小店，再次品味一口一口分明咀嚼的滋味；飯粗水淡，但吃不在味，在於細細品嚐啊！

還有一個我惦記著的，就是猶如至親的中國和尚。多年過去，對於一年如一日的他不知過得如何？也想聽聽他這幾年來修持的體悟。在大塔附近遍尋不著他的蹤影，於是回到寺廟，走到他的住處，輕叩房門，卻久久無人回應。順手推門，卻看到一室空然，莫非，他搬到其他地方去了嗎？於是，走到寺廟管理處，一問才知道，「那位從中國來的和尚，上個月已經圓寂了。」

中國和尚圓寂

突然間，我整個人完全愣住！怔怔地一股悲傷從胸懷迅速湧了上來。良久，我躇步回到他的房間，坐在椅子上，昔日的情景一幕幕地在心裡浮現。當時，我就坐在這張椅子上，跟他分享體悟，也聆聽他來印度的經歷；想到他坎坷的身世，最後終老於聖地，於他，是至福也？唏噓也？

房門外還遺有他的書櫃，當時送他的幾本書仍整齊地排列著。隨手翻開，已無心於文字。

腦海掠過一幕幕當時跟他討論佛法的光景，他那炯然大睜，無言聆聽的眼神，如今，多麼令人

懷念啊！

又想起昔日他送我上了公車，在塵沙中低著頭的身影，現在回想起來，徒添一份傷感⋯⋯

幾天之後的月圓之夜，我爬上頂樓重溫銀藍色的魅力時，一位在寺裡工作的年輕人，也正好沐浴在月色下，於是問了他有關中國和尚的事。

「兩個月前吧，他受了風寒，引起感冒。這個人很奇怪，不看病也不吃藥，他說只是小小的感冒，休息幾天就好，沒什麼。」我瞭解中國和尚的硬脾氣個性，他生了病是從不吃藥的，也知道他對死生的隨緣。

「後來，感冒愈來愈嚴重，最後演變成咳嗽。我們勸他，他還是不吃藥，寺裡的住持也來勸過他，他仍然不肯吃藥。他說，如果真的過不了這一關，就隨緣而去吧。」那年輕人沉默一會後，接著說：「他的病情愈來愈嚴重，整個人非常虛弱，最後只能躺臥床上。我們幾個人輪流幫他料理三餐，照顧他的病情。有一個晚上，突然，」他眉宇間有種驚訝的神色，「他可以起床走動，彷若無事般，我們想，他的病是不是突然間好轉了！」我心想不是的，應該是迴光返照。

「他自己起來，像平常一樣，煮了稀飯。吃過後去洗澡，完全像個正常人一樣。我們幾個輪流照顧他的年輕人都暗自為他高興，以為他真的沒事了。」

「他洗過澡後，穿上袈裟，就像平時去摩訶菩提大塔唸經做功課一樣，穿得很正式。然後，跌坐床上靜靜坐著。」

「第二天早上，有人去叩門，探問他的情況。良久，卻沒人應門，於是推門而入，發現他端坐床上，走了！」

「我們通知寺裡的住持，住持為他唸經和做了儀式之後，把他的大體擔到尼連禪河，就地火化了。」那年輕人指了指幾步之遙的河床。

聽到這裡，傷感、欽佩和歡喜之情頓然交雜於心。

我順著他的手指望向明亮月色下分外潔白的尼連禪河，怔怔地入神。腦海裡回想著當年，正如此刻的月圓之夜，曾經跟他一起在月色下漫步閒話的情景。有一晚我們也在這頂樓上，就著月光賞花，品味銀藍的流光自葉端流瀉而下的驚奇。

月圓的無可言喻依舊在，只是斯人已逝矣。心中有股難以言說的情緒，淡淡地蔓延、翻騰……

我不知道他去了哪裡，但可以確定的是，他歸其所歸處。

月色灑在緬甸寺廟的大門，分外明潔。我想起他送我離開菩提迦耶的那天，我在公車上回望，塵沙裡，我看見他低著頭，落寞身影默默走向寺廟……

（此章仿宋字體段落摘自《探索奇蹟──認識第四道大師葛吉夫》）

176

177　在印度‧聽見一片寂靜

10

變成一隻鸛

如果我心裡是一片黑暗，如停電的暗室，

我怎麼看呢？

就算努力想看，也看不到啊！

緬甸寺廟座落的位置，是個置中的地方。除了位於大路上，一端通往大塔的人群聚集處，另一端通往鄉村的靜謐之外，如果爬上屋頂的露台，清晨時分可以靜觀 Sujata 的日出，傍晚則欣賞日落的百千餘暉。

我住的房間靠近西邊，推開房門，一片寧靜的稻田映目，令人心曠神怡，坐在陽台就可以觀賞日落的變幻萬千。住在這裡，說不出的安定安靜和豐富。回到菩提迦耶，本就想再體驗二六時中，無時無刻的看著自己，精進修法的日子。尤其是孤身一人獨處，更可以心無旁騖地

往前探索。

但我知道需要一段安穩的時間才能深入修法的必要，就如有人在甲地打地基，又在乙地打椿，尚未打好又去丙地築基一樣，如此一來，勢不能建立一棟堅固牢靠的建築。有所謂「一門深入」者，意謂在一個地方全心全力地固基打椿，才可能建造出穩固的宮殿。

但長時間止於一處，恐又陷入耽溺之虞。因此，待上一段時間之後，想去旅行、去碰撞、去印證出出入入。禪門裡有所謂行腳，「訪盡叢林叩盡關」的參訪驗證，旨在使習禪者離開熟悉的環境，以所體所悟印證所學。

典籍裡有許多行腳中遇緣示現而開悟的故事。如玄沙的踢石腳痛，而悟「四大本空，痛從何來」的體證。盤山寶積禪師於市肆行，聽聞屠家「哪一塊不是精肉底？」而豁然有省。以及凌雲志勤禪師「自從一見桃花後，直到如今更不疑」的朗然透澈。

處處空門，卻處處無門可入

禪門亦名「空門」，常聽到學佛法的朋友，說到「空」和「空性」，是佛法中的精要。雲遊師父也曾說過：「空無」（emptiness）的名相。但我資質駑鈍，只能從字面上想像、推敲空就是「沒有」的意思。但眼前的花草樹木、蟲鳴鳥飛，確是實然的世界，怎會「沒有」呢？

而我只知「當下」的真實，物與我皆真實存在的實然，至於「空」，實難以理解，難以契

入。葛吉夫書中提到的「創造射線」，由「絕對者→銀河世界→太陽→行星→地球→月球→空無」的宇宙圖像時說過：「空無也是絕對者。」

這句話頗令人玩味，這讓我聯想到東方佛教「空」的觀念，經典中有「真空生妙有」這樣的闡述；林谷芳老師提到日本茶人與浪人武士對決時，也評說茶人舉劍如舉壺，「處處空門，卻處處無門可入」的三昧之境……。

動人的故事，心雖嚮往之，然於空之體驗與理解，卻抽象得毫無邊際，摸不著似的，難以測度，猶如「蚊子叮鐵牛」，於事於理總不能契入。「空」，到底是怎樣的呢？如何體得？如何進入？如何悟得？心中暗自思忖著。

似乎有一些「未解」從四面八方迎面而來，而這些「未解」，又似乎不能從頭腦的思慮中去找到答案和體悟。頭腦的知道只是身體其中一個機能的部分知道而已，並不能窺見全貌。雖然如此，該做的功課還是要做的。每天五點起床，靜坐。趁太陽還未升起之前，爬上屋頂的大露台，演練少林拳和太極拳，然後看著一丸紅日在 Sujata 村落的方向，緩緩升起……

早飯之後，靜坐。起坐後，坐在陽台上看著一片綠油油的稻田，偶爾有村童和村婦農夫走在田埂上，畫面真是天然詩意，一派恬靜。有時，也會散步到尼連禪河遙望苦修林……

也知道家人的想念，除了寫信給若瑀之外，特別為年幼的兩個孩子寫明信片，描述菩提迦耶的有趣，佛陀的小故事……等。

菩提迦耶真像一個小型動物園，這裡隨處都可看到狗、貓、豬、羊、牛、馬，還有人

等。昨天下了一場雨，今天陽光普照，小鳥在積水的田畦中戲水和洗澡。小孩子不時在田埂阡陌間遊走嬉戲，這情景好像一幅田園畫，長在都市中的孩子，就像你們一樣，可能不知道赤腳走在田地裡的實在感，對不對？待你們長大一點，身體更健康一點，會帶你們來這裡，看看佛陀及菩提樹的。

印度，是一個人一生中，值得來一次的地方。

這是大菩提塔旁邊的蓮花池，清晨或傍晚，這裡的小鳥特別多，吱吱喳喳的在唱歌。

爸爸第一次來菩提迦耶學法，有很長的時間，爸爸在樹下參悟了許多事，是爸爸記憶特別深刻的地方。

傳說，佛陀悟道之後，有一天，遇上暴風雨，無處躲雨，一條巨蛇就伸出了寬寬的脖子，遮住佛陀，讓佛陀得以安全度過暴風雨。

它也象徵當一個人成道，大自然會特別保護他。

祝

玩具收好好。

昨晚的菩提樹下，令人深刻難忘，因為葛印卡（S. N. Goenka）在菩提樹下主持了一場「內觀」，氣氛凝肅，讓人恍然重回十日內觀的情景。他的語調、話語，以及散發的愛、慈悲，令人動容。當他離開法會，吟唱著最後一日內觀，送走內觀者的那首歌時，身

182

上油然升起一種奇特的覺受，熟悉的、慈悲的。他年紀很大了，上下階梯均需要攙扶，即使身體不方便，仍然分享他的愛與慈悲。

今晚的菩提迦耶，真叫人難忘。目送他離去，心中一直默默感激他，感激於曾經受法教於他。

今早，他又造訪了緬甸寺廟。

菩提迦耶於我太熟悉，太安全了，對修行靜心而言，這個氣氛是有幫助的。我想待一段時間之後，也許一個月吧，待內在某種深化之後，我想我會去旅行，去哪裡不知道，只是很想去「碰」。因為待在菩提迦耶，覺得少了衝擊、激化，驗證所學應該要去「碰」，去嘗試，否則這種「寧靜感」沒有價值，很容易流於舒適而停滯。但目前，我清楚待上一段足夠的時間是需要的。

除了家人，最關心的仍然是劇團的團員，雖然此時團員大都東西分散，各自去體會三個月的自修，但仍然寫了長長的一封信，分享閱讀了葛吉夫第四道的若有所解。

通常，中飯之後，小寐，然後繼續禪坐用功。直至傍晚時分，氣溫稍降，又爬上屋頂的大露台，再演練一趟少林拳和太極拳。待日落餘暉將盡，晚飯之後，就走到摩訶菩提大塔的菩提樹下，看著金剛座，看各地來的朝聖人潮，聽著不同語言文字的經文唱誦，伴以風聲裡菩提樹的沙沙作響……。語言文字雖不同，而虔敬莊嚴之心卻同一。

不識本心，學法無益

不知是這樣簡單悠緩的生活作息使然，還是什麼，每天的心情總是愉悅的，身心輕泰而安然。雖然心中有「未解」，但正因未得其解，反而每天都處於摸索和探索似的未知狀態。

我有時會打破原來的慣性，不依循原來的方式，例如：走路，走快或走慢一點，同時聽、感受、覺察身體、呼吸，以及觀察，到底是怎樣的呢？

只覺得內在好像「拉筋」一樣的伸展，向四面八方拉扯開來，有一種「衝擊」和「喚醒」的感覺。同時發現這些感官知覺在同一時間發生，一起運作是可能的。它們似乎互相關聯，但也發現內在有一個「不動」的中心在，一旦起念，覺知的心被念頭帶走，所有「同時發生」的就俱不在了，只剩下單一感官的知覺，感覺像失去「整體」或「身體內外統一感」的感覺。

我也嘗試不同的方法對治狂妄不羈的念頭，總認為念頭的此起彼落是使人分裂而不能經驗「統一」的原因之一。尤其是曾經有幾個月的時間，頭腦突然停止，一念不生，體驗到一種真實、全然，又全體俱現的經驗後，更認為諸念是使人不能「一體」之首因。除了任不受控制的心念自行升落，而提醒自己回到當下之外，也嘗試只是看著念頭，把心放在念起處的方法，念一動，覺心即如劍般先動，斬斷思慮……

也嘗試「安那般那」（Vipassana）（止）觀息法，將心止於鼻子前緣，覺知呼吸的進出，以及「琵婆瑟那」（Vipassana）的觀察覺受的內觀法門……。但總覺有一法置於前，而不能「直接」親見似

184

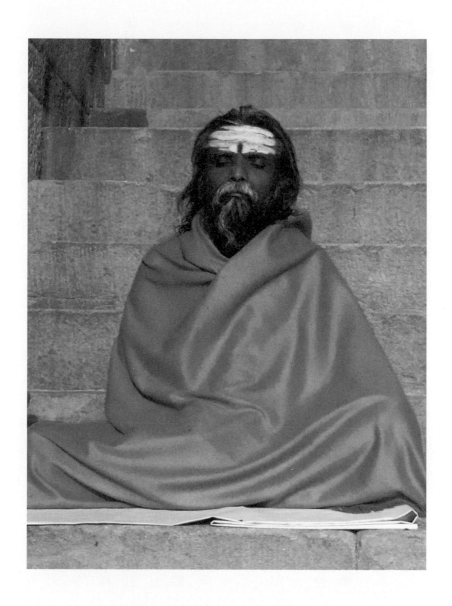

的。

某天，看《楞嚴經》的七處微心而至觀音法門時，心中似有所解，但解歸解，思慮之解如探囊取不著物般。於是嘗試「聽聲音」的方法⋯⋯。往往一入手就感覺有不錯的效果，狂妄的心念似乎被制服般的，然而再持續用功時，又彷彿被「打回原形」。也不知是禪修中所謂心緒亢奮的「掉舉」還是什麼，每禪坐，身體裡總有一股強悍的能量，有時身心舒然，有時卻像找不到出口似的在「衝撞」。

一天，禪坐完，從背囊中拿起《六祖壇經》閱讀。令我詫異的是，經文的開頭並非如一般經典「暖身式」的開經偈、諸佛的唱名，也沒有皈依文、薰香聞習，法界蒙薰之類的繁文縟節。而是直接以六祖慧能大師的故事作為開場，就如禪宗的直指本性，直截了當。

「時，大師至寶林，韶州韋刺史與官僚入山，請師出於城中大梵寺講堂，為眾開緣說法。師升座次，刺史官僚三十餘人，儒宗學士三十餘人，僧尼道俗一千餘人，同時作禮，願聞法要。大師告眾曰：『善知識，菩提自性，本來清靜，但用此心，直了成佛。』」

然後，就是慧能述說自身的故事，從聞聽「金剛經」，入黃梅拜祖求法，書「菩提本無樹，明鏡亦非台，本來無一物，何處惹塵埃」的偈文，到三更入祖室，弘忍大師為慧能說金剛經，慧能聞「應無所住，而生其心」而大悟。

慧能：「一切萬法，不離自性。」

「何期自性，本自清淨！何期自性，不生不滅！何期自性，本自具足！何期自性，本無動

搖！何期自性，能生萬法！」

五祖弘忍知慧能已悟見本性，對慧能說：

「不識本心，學法無益。若識自本心，見自本性，即名丈夫、天人師、佛。」

看到這裡時，心頭一震！隱隱然把之前書本裡看到的或善知識們提過的，「以心傳心，不立文字，直指人心，見性成佛」的禪宗精神有了一些扣合和知解。

尤其讀到「本性」二字時，心中似乎有所感應，這兩個字就像一把利劍似的直扣心底深處。

「不識本心，學法無益」這句話，令我呆若木雞，良久不能動彈，陷入所思未思的狀態。時值正午，我捧了書到寺廟對面緊鄰尼連禪河旁，一間由帳篷搭建深受許多遊人所喜愛的 Pole-Pole 餐廳繼續研讀。

坐在以泥砌成的椅子上，卻想起多年前的一個晚上，也是在這家餐廳裡，眾聲喧譁，我恰好從大塔的菩提樹回來，也許是第二天我將離開菩提迦耶去印度各地旅行吧，渾然不覺就走了進來。也不知怎樣的因緣巧妙，最後剩下一起學法的五位門徒也聚在這裡。而更巧妙的是不多久，雲遊師父突如其來的，也來了！

他安靜地坐下，不受周遭吵鬧與嘈雜所影響，神色自若。當中有門徒提問，而他總是以不離「當下」的核心意義回答，似乎念茲在茲地提醒我們這批初學者，活在當下的課題。突然間，他問我：「你要去哪裡旅行？」

「我去阿格拉的泰姬瑪哈，然後去拉賈斯坦的沙漠城市。」我說。

「啊！你要去看泰姬瑪哈，真好……」他停頓一會說：「你會再回來菩提迦耶嗎？」

「我不知道……」語氣不能確定，「我本來只打算來印度一個月，但是……也許會回來吧！」

說完這句話，我直覺可能會在旅行之後留下來，好像前方有一番際遇正等待去發生和經歷，正如此時重回印度一樣，似乎有什麼事正一步一步地揭開……

無念狀態

那時離開雲遊師父後，在北印度旅行了一個多月，最後再回到瓦拉納西。那一個多月的所遇所見所感，卻在心中積累了遍身的疑情之火，不斷地燃燒……。正如此刻一樣，暫時跳開了熟悉的環境，看到幾年來艱苦的工作。當身在其中時總是不明所以，一旦跳離，卻看到了那時嚴格的訓練之下，背後的珍貴意義。而此時感覺到，似乎還有一團迷情在眼前，如霧裡看花，似真未真，伸手亦不能構摸到，又覺得正好走到門口，只是不知如何把門撞開，一窺門內風景。

「五祖送慧能至九江驛，師徒上船後，五祖把櫓自搖。」我繼續讀著《壇經》，無心飲食。

188

慧能說：「請和尚坐，應該由弟子來搖櫓。」

五祖：「應是我來渡你。」

慧能：「迷時師渡，悟了自度。蒙師傳法，今已得悟，只應自性自度。」

五祖：「如是如是。」

這段師徒對話，何其浪漫啊！我望向不遠處乾涸的尼連禪河，回想起初識雲遊師父時，那天與他同舟共渡的情景……。這是一輩子都難以忘懷的畫面啊。

接下來的事蹟，雖有「風動幡動」之爭的引人，但最令我若有所悟的，卻是兩個事蹟。

慧能別了五祖南下，第二天眾弟子驚聞衣法已傳不識字的慧能，數百人追來，欲奪衣缽。慧能在兩個月中，逃至大庚嶺時，慧明搶在眾人之前追到。慧能於是置衣缽於石上，慧明竟然提拿不起，於是大呼：「行者！行者！我為法來，不為衣來，望行者為我說法。」

慧能說：「你既為法而來，可屏息諸緣，不生一念，我為你說法。」

慧明靜坐良久之後，慧能對他說：「不思善，不思惡，正當這時，哪個是你明上座本來面目？」

慧明言下大悟。問說：「上來密語、密意外，還更有密意否？」

慧能：「既已對你說，即非密也。你若返照，密在汝邊。」

190

這不思善、不思惡，不正是兩頭俱截斷，過去現在未來頓然放下的真實境嗎？克里希那穆提曾說過，「否定所有的經驗」！而《心經》裡，「無眼耳鼻舌身意，無色聲香味觸法，無眼界，乃至無意識界，無無明，亦無無明盡，乃至無老死，亦無老死盡，無苦集滅道，無智亦無得……」一連串的否定！否定！否定！否定！無、無、無！似乎正扣合這「不思善、不思惡」的妙語啊！

善惡、好壞、美醜、真假，愛恨悲喜……這世間的種種二元境，不正是我們時刻糾葛其中，難以解脫出來的困境嗎？

不思善惡，就是不執於世間種種的二元對立啊！我心中作如是解。

一個人參禪打坐，總會多少經驗到「不思善惡」的無念狀態，妄念霎時消融，葛藤一時頓竭的清明時刻，「你若返照，密在汝邊。」

返照，是不是就是迴看自己，記得自己呢？

慧能對慧明的這番開示，似乎也加深了我的信心，彷彿雙手已觸摸到「門口」般的喜悅與震懾，以及一種肯定感。

磨磚不能成鏡，坐禪豈能成佛？

而第二個事蹟，正是慧能離開了十數年的避難獵人隊後，來到廣州法性寺，在二僧風幡之

爭時，以「不是風動、不是幡動，仁者心動」這句話，被印宗延至上席，確知是黃梅衣法南傳的慧能後，於是問：「黃梅付囑，如何指授？」

「指授即無，唯論見性，不論禪定解脫。」

「何不論禪定解脫？」

「為是二法，不是佛法。佛法是不二之法。」

「如何是佛法不二之法？」

「明佛性，是佛法不二之法。佛言：善根有二，一者常，二者無常。佛性非常、非無常，是故不斷，名為不二。一者善，二者不善，佛性非善非不善，是名不二。蘊之與界，凡夫見二，智者了達其性無二，無二之性即是佛性。」

看了這段對話，心頭又是深深一震！

我們日常所見所聞，所思所言，都落在善與非善的二元對立境界，欣喜厭舊，喜歡美麗的事物，而厭惡醜陋……等等的情境中，而「佛性非常非無常，非善非不善」，「凡夫見二」，落於一邊，而「智者了達其性無二」。

奧修有一句話比喻得很貼切：「沒有此岸與彼岸，一條河的兩岸，在深處是相連的。」

以前看過「菩提即煩惱，煩惱即菩提」這句話，深感迷惑不解，讀了上述對話，漸漸有了些許明白。尤其讓我深深震撼的是：「唯論見性，不論禪定解脫」這句話。對閒來無事可以終

192

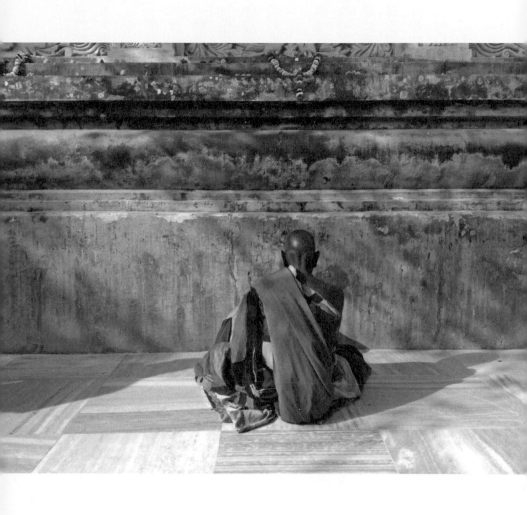

日坐禪的我而言，不啻是一記「棒喝」和「破除」邊見之提醒。這讓我想起在課堂上聽過的一則故事：馬祖道一終日坐禪。有一天懷讓禪師在馬祖身旁磨磚。刺耳的磨磚聲，令得馬祖不得不問：「師父你為何磨磚呢？」

「磨磚成鏡。」

「世人皆知，磨磚豈能成鏡？」

「磨磚不能成鏡，坐禪又豈能成佛？」

馬祖當下若有所悟。

懷讓禪師繼續說道：「譬如有人坐在牛車上，車不行時，你是打車還是打牛？」

馬祖言下大悟。

剎時間，忽然驚覺枯於坐禪的無益，即使再坐上一萬年，身心安頓，不思不想，百事不入於心而清明安穩，復又何用！於「見性」、「開悟」和「瞭解」終究是惘然，無所益處的。

雖然略有所明這個道理，然而每天除了練拳之外就還是禪坐，畢竟知道自己並未完全明白，思慮知見上的明白非真明白，如果不是通身周知，即非真知灼見。而此刻唯一的方式，就是乖乖做功課，不可流於想像的「未悟言悟」的自我欺瞞。林谷芳老師常提醒學人「未悟言悟」這句話，「學人常以字意、言語、思慮上的有所解，誤以為有所了悟，這『差之毫釐』，卻『謬之千里』，當慎之審之。」

194

晚上從菩提大塔回來，就著窗前，以及任紗窗怎麼都隔不了的蚊蟲干擾下，一字一句的繼續閱讀著《壇經》。偶有特別發人省思的嘉言慧句，就停卷下來，深自攀索……。

看累了，順手推門而出，坐在陽台，聽稻田裡傳來的蛙鳴蟲嘶，以及夜裡深邃寂靜的聲音……

寺廟裡有一條老狗，有時聞聲而至，走過來俯趴在身邊，不擾人，陪我一起聆聽寂靜的綿長無盡……。相較於《楞嚴經》，《壇經》算是短小精簡的一部經書，我常常沉浸在言簡意賅的經文雋語中，若有思若有感，也常常如發現新天地般的驚喜或被剌破疑情的「棒喝」交集中。

「世人妙性本空，無有一法可得，自性真空，亦復如是。善知識。莫聞吾說空，便即著空。第一莫著空，若空心靜坐，即著無記空。」

「世界虛空，能含萬物色像。日月星宿、山河大地、泉源溪澗、草木叢林、惡人善人、惡法善法、天堂地獄、一切大海、須彌諸山、總在空中。世人性空、亦復如是。」

之前對於空的不得解，不得契入，只知當下物我實然的二分，在「世界虛空，能含萬物色像」，以至「山河大地……總在空中」的這段話裡，在觀念上總算稍稍有點理解，稍稍可以想像「空中含諸色」的抽象概念了。

直至看到慧能的弟子玄策與智隍對應：「汝云入定，為有心入耶？無心入耶？若無心入者，一切無情，草木瓦石，應合得定；若有心入者，一切有情含識之流，亦應得定。」

智隍說：「我正入定時，不見有有無之心。」

玄策於是說：「不見有有無之心，即是常定，何有出入？若有出入，即非大定。」

心頭又是猛然一震！發人深思之。

定若有出入，即非真定；二六時中，不離那個！

然而，在坐中，時而清明，時而妄念紛至，時而空蕩無所依憑，時又昏沉瞌睡，我們總會以某個方法介入。而尤其正當所謂殊勝之境現前時，又往往耽溺其中，「惡易唾，善難除」！

真定，非關出入。心裡這樣思索著。

「迷人直言常坐不動，妄不起心，即是一行三昧。作此解者，即同無情，卻是障道因緣。若言常坐不動是，只如舍利弗宴坐林中，卻被維摩詰斥。」

「道由心悟，豈在坐也？」

再次覺得枯坐禪定之無益。

但是，功課仍然得乖乖地做，因未明也。心中懷著「各自觀心，自見本性」的揣想。

意識就是光！

一日，在坐中，不知怎地，頭腦中念頭狂亂，紛至杳來，一念接一念，無有止息般的跌蕩起伏。用盡所學過的方法，怎麼止也止不住。

煩亂的心緒在一炷香之後稍有平復，但再次入座，又是狂亂不止，不知怎麼辦時，我想起《壇經》中：「若見一切法，心不染著，是為無念。」

「若前念、今念、後念，念念相續不斷，名為繫縛，念念不住，即無縛也。」

想起某次課堂上，林老師曾說過一個故事，一位武士於對決前入叢林禪室，問法於禪師，師告以「若執於敵之劍尖，即被劍尖所奪，若執於劍刃，即被劍刃所奪，若執於步法，即為步法所奪，應無所執而全體即是……」

不執即不住，念念不住，即沒有繫縛，如果被此刻狂亂的心緒所羈，就是「住」也、「執」也！

同樣的，若我心求無念亦為「無念」之想所繫縛！心求無物，亦是住於微細念中。

「若百物不思，當令念絕，即是法縛，即名邊見。」

不禁反問自己，為什麼一定要「當令念絕」才認為無所縛呢？若見一切法、一切相、一切念，念念遷流，心不罣礙，而念念不住，不就無念無縛了嗎？

「心若住法，名為自縛。心不住法，道即通流。」

我是不是自己綁住了自己？我學了很多方法，也禪坐了很多年，然而，妄心現前時，為何難以止息？是不是所有的方法都沒有用？我是不是，被方法綁住了？多年來，我心求解脫，這解脫的渴望，是不是，綁住了自己而不自知？我起坐，推門而出，坐在陽台上，望著陽光燦爛下恬靜的稻田，心中不斷地問自己。

村裡的孩童正嘻笑地快步跑過田埂，不知是嬉戲的追逐，還是穿過曲折的田陌回家去。而

此刻，十點鐘的光線，氣溫涼爽適中，正是最燦爛明亮時。

啊！腦海裡突然想起某天晚上，在房間掉了一件小東西，而經常停電的菩提迦耶，恰巧就

真的迅雷不及掩耳地突然停電了，整個房間漆黑一團。我在黑暗中搜索失去的東西，在地板、桌底角落用手摸索著。

約十分鐘搜尋不可得，在燠熱的夜晚裡已是滿頭大汗。懊惱的想著，在伸手不見五指的黑暗中，如果要找到，幸運的話一、兩個小時吧，如果……突地腦中靈光一閃！「黑暗中，如果有一束光，一照之下不就很容易找到了嗎？」於是，摸黑從背囊中取出手電筒，不到十秒，就看見那件失落的小東西，正在床底的邊緣角落。如果不是有光，我想真的要摸索兩個小時咧！

心底突然與摸黑探物的經驗關連起來，我用了很多方法企圖止息妄念，似乎有消滅某種心中恐懼不安，可能也受到「過去之念、現在之念、未來之念」是使人無法活在當下的這個想法所導致吧，心中總有萬念停息，才能獲得當下的謬想。而在「於諸法上，念念不住，即無縛也」的拈提之下，突然有種新發現的棒喝！

我突然瞭解到，在這樣無益的止息下，猶如在黑暗中摸索。幸運的話，在一萬年之後找到，而笨拙如我，萬劫亦難尋獲「掉落的東西」啊！我是不是該摒棄所有學過的方法？

只是，單純的看。不逃避、不阻攔、不截斷、不干涉，也不加以評論，只是，看！但是，如果心裡一片黑暗，如停電的暗室，要怎麼看呢？就算努力想看，也看不到啊！正疑惑時，突

然腦中閃過一句話：「意識就是光！」

啊！啊！啊！

有意識，覺知地，就是那盞背囊裡的手電筒，就是心中的光！

於是，心中毅然決定，就是那盞背囊裡的手電筒，就是心中的光！只是，單純的看！不論心中升起什麼樣的念頭，好的、壞的、善的、惡的、美的、醜的、愛的、恨的……，所有心念，我都將只是看著它！不逃避、不阻攔、不截斷，不干涉也不加以評論，就只是，看！我將帶著意識的一束光，不加入主觀的觀察，我想要好好看看，心念起落到底是怎樣運作的？

我想要瞭解心念的生滅過程。解脫與否，當下，管它的！於是，我坐下來，像是一個陌生人，與己無關似的，坐在河岸旁，觀看心裡的諸念遷流，就如觀看河水流動，不干涉也不評論。說也奇怪，當決定了好好去看、去瞭解念頭的過程時，念頭似乎就慢下來，讓你好好的看，好好的檢查審視。

我看著一個念頭升起，然後逝去……，下一個念頭升起，然後又逝去……升起、逝去……

然後發現！當一個念頭升起後，它會駐留一段時間，然後變化，變異，然後消逝，然後消逝，不見！

凡所有念，不管是你認為的善念、惡念，好念、壞念，喜歡的、不喜歡的……所有的念頭，升起之後，最後一定、絕對，消逝不見！它們到哪裡去了？不知道，只能說，歸於空無了吧。

不論你多麼喜愛的心念，你想要抓住它，企圖不讓它消失，或企圖延長你喜愛的感覺也

200

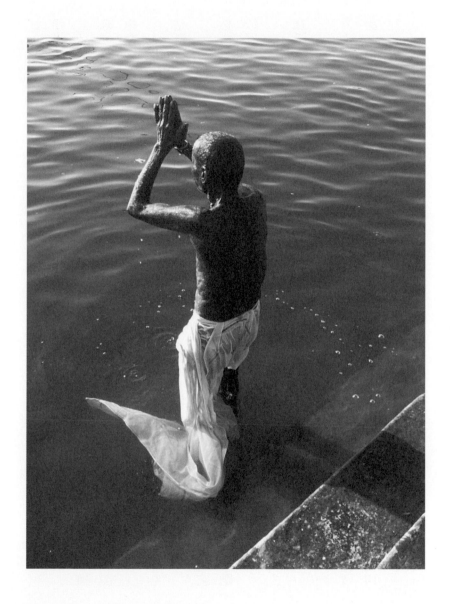

好，最後，所有的念和感受，無一例外，都會消失！這個結果就像是命定一樣，任何人，任何權貴，都沒有辦法可以去改變的「法則」。

然後發現！不論你認為的諸心念，你所經歷過的愛恨情仇，多麼的堅實，多麼的深刻、難忘，它們都會變化變異，像是一縷沒有堅固體性的炊煙，沒有自我，沒有堅定不移的性質，卻像軟弱，虛弱飄渺的一縷輕煙般，最終都將消失於空氣中，不存在，不見了！

心中突然瞭解，凡升起的諸念，不論你要不要，想不想保留，還是認為止息諸念就能令心清靜的想法，它最後都將歸於空無！既然如此，那麼，想不想努力抓住它，或止息它呢？

看到了心念的運作，也瞭解了它的運作過程和必然結果，又何必努力抓住它，或止息它呢？如果它必然的結果就是這樣，又何須在意入定出定？而不管心念多麼的複雜、刁鑽，神出鬼沒，或難以理解，都逃不開這簡單而不變的四個過程：生、住、異、滅。

啊！我禪坐了那麼多年，為什麼連這麼簡單的道理都不懂呢？還花了那麼多的努力，試圖去截斷、止息，它不需要人為的干擾啊！而只須瞭解，只須看，不就明明白白攤在眼前了嗎？

突然間，一股笑意急湧而上，我忍不住大笑起來！一直笑、一直笑……。笑自己怎麼那麼笨！到現在才「看見」這個簡單的事實；笑自己怎麼那麼愚痴，以為止息諸念即能讓心回歸清靜。事實上，不管你想不想，要不要，所有的心念都自動回歸清靜，不需假手於你啊！你又何須白費功夫，截斷眾流，庸人自擾啊！

一直笑，一直笑，真的停不下來。也不知過了多久，等笑聲停歇後，心想這「生住異滅」

的道理，在經典中或同行同修的善知識中，亦曾聽過的，我一點都不陌生。但是，聽到而後「相信」是一回事，當真的「看見」，又是相當不同的一回事啊！反觀幾年來的努力下工夫，其實也並沒有白費，因為，「能夠看見」的能力也是一種工夫啊！

了然生住異滅

我再次反問，如果諸心念最終必將消失，本身就是無體無自性的，是虛的、假的，而相較於慧能所說的「本性」的實相是真實的話，是不是先看見什麼是假的，才能看到什麼是真的呢？

所謂假的，並非不存在，也不是沒有，反而是有形有相的具體，可見可聞可感可知的事相，而其性質是會變化變異而滅去的。它存在的條件是依各種因緣條件的聚合而顯其相，當賴以聚合的條件缺少其一，而不俱足時，其相則消散，就是所謂的「假」的。從萬象中看見，分辨出什麼是假的，就可能看出什麼是真的了。我心中如是思維著。

「在我們目前居住的世界中，山河大地，萬相淋漓，舉目耳聞都是各形各色各種各類的形相，在可見可聞可感可知的萬相叢中，哪一個哪一種哪一樣不會變化變異而滅去的呢？」我這樣思考著，也舉目環顧著周遭的種種。

顧盼良久後，發現：：沒有。

沒有一物可以永恆不滅的存在！

沒有！

以石塊砌建的摩訶菩提大塔，看似堅固牢靠，但一萬年之後呢？還在嗎？

沒有！

大如高山，小如一草一木，而至於人的血肉身軀，百年之後，尚在否？

沒有！

更遑論那剎那剎那在變幻變異，難以羈握的諸種心念了。舉目所及，身心內外，沒有一物，可以常存不變的。

沒有！

就如心念一樣，凡是假的，變異的，不需下手，最終都將入於空，消失於本然清靜中！

突然間，又大笑起來，心裡笑著說：「明白了！明白了！」原來身心、諸念諸相實為無我，無自性之體，它自行生、自行滅，又何勞有心人下手啊！心中突然冒出四句偈：

　　自生自滅
　　自來自去
　　自行了斷
　　自行解脫

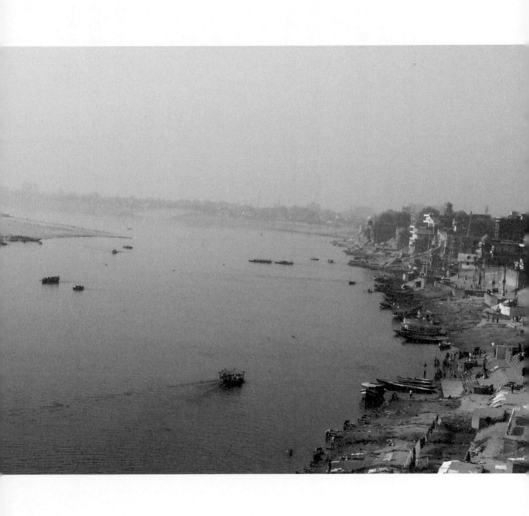

　在印度，聽見一片寂靜

剎那間，只覺「我法」二執俱破，身心像卸下了一層包袱般，感覺輕鬆安然許多。「明白」的感覺真好，讓人說不出的愉悅自在。

也不知怎的，不假思索就隨手在筆記本裡寫下感想：

試問我在誰身中

身心念相杳杳然

念念相相妄執我

執此身心以為真

雖則，破則破已，明則明已，但此臭皮囊猶在，餘習尚存，未證空也。

見到諸念逝於空的事實後，對於之前「空」的不著邊際，已漸漸可以感覺到不那麼抽象而不可捉摸了。

我傳真了這份明白的喜悅和劉若瑀分享之外，也隨手寫了一首詩跟團員分享。我把陽台外交錯的田陌和不遠處的一座小山峰，昔日曾經登高望遠，坐於峰頂的極目了然的開闊心境，和月出時月色照亮整個菩提迦耶的情景相連起來，隱喻目前心境：

阡陌縱橫錯

206

孤峰子然坐

一輪明月照

大地山河破

自從發現生住異滅的過程和「法則」之後，我已摒棄方法，就只是坐著，待在那裡，佇在那裡，像一個陌生人在岸邊看著河水的遷流一樣，不下手，不出手，也不干擾評論，只是看著它升起、駐留、變異、逝去，自生自滅，自行來去。而奇特的是，念頭反而少且緩慢，每升起一個念頭，就忍不住笑了起來，笑它的虛妄無實性，也笑念頭的荒謬荒誕，明明與自己八竿子毫無關係，卻在自己的內在顯現，而最終卻難逃逝去的命運。我又不理你，你又何苦升起呢？有好幾次笑得實在太大聲，引來隔壁鄰居和打掃寺院的人在窗外好奇探視。他們眼神驚詫，可能認為我瘋了。我只好盡量壓抑住笑聲。

欲望轉化成愛

自從那天親自「一見」之後，讓我如釋重負、纏縛自解、身心透然，也開始有了一些轉變。靜靜的努力不見了，好似「等待」一樣，念起即笑，念滅等待。看到「念」的升起，其實過程是很簡單的，一點都不複雜，重點是「不認同」。

念頭，不真實、狡猾、自我解釋、蒐集、善於「扮演角色」……等。一旦跟他認同，就愈來愈複雜了，我們常陷入認同於諸種心念，自以為這就是「我」。而心念就如物質一般，無體無性，變化生滅，經典裡說「有為法即生滅法」，我們於生滅法中打轉而不自知，於生滅中妄執為我，不就是顛倒夢想嗎？

「不思善，不思惡，正當這時，哪個是你本來面目？」本來面目，我不知之，只知善與非善，皆一入於空。

只覺自己像個稍稍懂事的小孩一般，沒有什麼負擔，有種喜樂在洋溢，對人對物對境，心中有種隱隱的「愛」。跟小孩子談話時尤其親切，就像看到自己的孩子，突然間領悟到這不就是「慈悲」嗎？或者說是慈悲的種子。

跟陌生人聊天，跟人分享生活所知所聞，看到每個人在天南地北時，敞開心懷升起的快樂，而這種快樂是無價的，沒有利益糾葛，沒有貧富差別，突然瞭解到「分享」的意義！走在路上，常常有些驚奇的眼神看著我這個外國人，但是一聲「namaste」，一個微笑，對方也笑了。很真誠真實的笑容，剎那間的「交流」與「溝通」，沒有言語，就只是心與心簡單直接的交流，然而雙方都喜悅快樂，這是多麼無價珍貴啊！此刻就像一個帶著遊戲心情的小孩，很驚奇周遭的一切，彷彿在探索這個世界，這個世界真的很新奇，很有趣！某一天，我看到書中禪僧問：「如何成佛？」這句話時。啊呀！剎那間覺得這個問題怎麼那麼熟悉，但又非常我想起來了，第一次得法如此，而現在又回到那個點，只是瞭解更多了。

208

陌生似的。看著自己才發現，隨著那一見，以前要成佛的欲望，要解決生死問題、解脫、渴求身心境界的欲望，都到什麼地方去了？好像不見了。怎麼突然間不見了，我非常驚訝！因為自己曾經這麼的在意。

而此刻發現這些欲望、渴求被轉化成「愛」，愛人愛物，漸漸地有很多人開始向你微笑、打招呼，我也微笑打招呼，很單純，但是很喜樂。

一把打開心門的鑰匙

仍然每天禪坐，只是放鬆地看，如貓捕鼠般，念起就忍不住笑起來。

有一次，我實在難抑大笑，如果你曾經因為大笑不止卻必須壓抑的話，就會知道那種難受。於是只好起座，推門而出坐在陽台上，看著印度三月的陽光燦爛下，一片綠油油的稻田。此刻陽光和煦，氣候宜人，就享受自己，享受這一切的光景吧。

心中無事，真好！也沒有什麼特別要下工夫的事可做，

昨天下了雨，田裡有一些積水，有幾隻鳥，長長的喙，應該是鸛吧？在淺淺的水中找尋食物。其中有一隻鸛看起來特別警覺，牠時而停止不動，觀察……然後以迅雷不及掩耳的速度，一啄！時而謹慎的提腳，慢慢落下，時而舉足不落，如金雞獨立的姿勢，停住！……牠身上散發一種強大的收攝力，「活在當下」般無比醒覺！

我看著牠，愈看愈入神，被牠的神態動作完全攫住！我全神貫注地觀察牠的一舉一動，心中沒有升起一個念頭，身心完全進入牠此刻正尋覓的當下世界……。牠抬起腳，心中也跟著牠抬腳，牠尋找、我也尋找，牠停止、不動，我也不動，如箭之待射般充滿張力！牠一啄，我也一啄；牠吞，我也吞；牠移動，我也跟著移動……。我完全入神了，完全融入，與牠同步，毫釐不差，牠做什麼，整個人就做什麼，我變成了一隻鸛！完全與牠合而為一。

此時，我聽到一種從來沒聽過的聲音，像百萬伏特的電壓，滋滋聲中以非常低沉的聲響，從頭頂慢慢罩落下來！直至全身都浸潤在百萬電流的滋滋作響中。

我發現身體內的三個中心，身語意；身體中心、情感中心、理智中心，連結成為一個。三雖然連成一，卻又涇渭分明，清清楚楚。然而，這三個的界線又並非你我他般這麼分明若判，卻又是彼此相通相融般的成為「一」！

這是個看起來既矛盾卻又不矛盾的狀態，三個是一，一又是三，既清楚分明卻又渾沌沒有界限！而且，全然主動，又全然被動！

既主動又被動！既矛盾又和諧！既是三也是一，既是分明又渾然！

語言文字的描述，在這樣的狀況下，只覺途窮而有限。只覺得全身上上下下，裡裡外外統統「甦醒過來」！我完完全全變成了一隻鸛，跟隨著牠的一舉一動，在尋找食物，牠提腳、觀察、不動……快速的一啄，吞嚥……然後，再尋找、提腳、警醒地落步……。我整個人完全變成了牠！

時間不知過了多久，當牠飛去，我心中大喊「明白了！明白了！」這就是藝術的奧祕！靜坐的奧祕！這就是竅門，一把鑰匙，一把打開心門的鑰匙！

心中非常雀躍，非常雀躍。像是個如獲至寶的小孩，又像丟失了玩具，如今終於找回來的跳著腳拊掌大笑！這不就是林谷芳老師說的：「三密合一，一個人就變身了！」的奧祕嗎？這不就是「道藝一家」了嗎？我是牠、牠是我，然而我又不是牠，牠也不是我！明明白白的二分，卻又渾然無隔的一體！

我曾聽說，梅蘭芳演貴妃醉酒，座上的人都為之神迷而醉，但梅先生一下台就如若常人般喝茶自歇。而一上台時，心入醉境，其神態體態如醉似醉而醉煞多少人也！這不也是剎那之間，讓自己的「三密」連結而進入「角色的狀態」中，自醉醉人也！而演醉酒的梅先生，卻是功底紮實，程式一絲不苟，不容絲毫差錯的嚴謹「做功」啊！表演者都知道，觀眾可以瘋狂，但演員不行，演員必須當下清楚分明，移位走步，動作聲音都是排練好的，從無數次的排練中，演員漸次入於作品的內涵，演出時以精準卻如醉未醉的引人入境，而自己則醉而不醉，形醉而意不醉！

我稍稍有點明白，為何西方人常說「西方沒有形式，而東方卻有劇場的形式（form）。」

正因為東方表演者透過形式而傳達內涵，「以假作真」正是東方藝術的表達精髓！在東方，一個藝術家會從技術入手，數年甚至十數年鍥而不捨地磨練，而終至心有領神有會，而他又以其生命所瞭解的心境，貫穿到作品中。而現代人常以強烈的視聽渲染，卻常忽略

212

了厚實技術和生命底蘊至於藝術之必要。但耽於技術，卻又如禪宗所言「死於句下」般的「死於技術」。

我瞭解到心有一個功能就是「感同身受」，那是一種具體的想像和感受能力，而頭腦是天馬行空的幻想，並非真實的覺受力。而當下真實的觀察就是頭腦空空，一念不起卻有知有覺。心的感同身受和頭腦無有一念的觀察以及返觀，一個人就「變身」了！

一個人的三個中心，身語意、運動、情感、理智中心就互相連結而成為「二」，當成為「二」的時候，一個人會經驗到「空」。這個「空」卻又並非「空無一物」般的死寂，既是了了分明、清楚，卻又渾然，既全體主動的活潑盈滿，又如佇立當地的不動如鏡，「漢來漢現，胡來胡現」的映現萬物。當眼前之物映現在這面鏡子時，卻也同時與物相契相應，水乳交融與之合一，如見故友的親密親切。

我與物合一

自從變成一隻鸛的經驗之後，很奇特的是，當風吹過稻田，掀起稻浪，我成了那個稻浪；鳥飛於空中，我成了那隻小鳥；我聽，聲音成了我；看見頭頂著罐子，赤足走過林間的婦女，我成了那個頂罐赤足的婦女；看到殘疾的人，心中就溢起悲愴傷痛；而一回頭看到小孩無邪的笑容，心中又瞬間充滿歡

離枝的樹葉在風中飛舞，我成了那個在風中凋零，隨風飛舞的樹葉

214

喜，期間的情緒沒有轉折轉換，只如鏡映物般真實呈現。

映入眼前的一景一物，也映入心田，相應相貼的契入感。有一種奇特又奇妙的情感狀態，與所見所聞的世界，界線消融似的，隨時隨地可以融入，與物合一。

然後我瞭解到，人是可以扮演各種角色的，千千萬萬的角色，人、樹、鳥、風、稻浪、聲音……等等，訣竅即是三密合一，一個人就於空境中變身而相契於萬物，於合一中又了了分明，於分明中又融為一體。是戲、假的、幻化的，可又是真的！於當下，無幻入幻。也明白了當下既是把過去現在未來一時俱放，卻又不昧過去現在與未來。

從前的坐禪如螺旋式的爬階梯狀態，不知道到底走行到何處，只覺有時進、有時退、有時像冬雪枯寂，沒有消息，有時又如春天花開，處處繁華，有時上、有時下，有時殊勝、有時掉落。但總不敢放手、不能放手，也無從放手，生恐一放手就會無所依附直落深淵。

而現在覺得這長長的第一層階梯終於已經爬完，可以放手了。而第二層階梯已赫然在眼前……。我也覺得待在菩提迦耶的時日差不多了，雖然恬靜的一片稻田讓人流連，但我知道該動身去旅行了。正如當初所預想的，待上一段時間之後，去「碰」、去「衝擊」、去經驗出出入入。

11

空愛不二

考山路的喧囂與莊嚴的道場與紅塵不即不離，

行腳托缽僧的道場與紅塵不即不離，

彼此同在，卻也不覺悖離妨礙。

去達蘭薩拉之前，我想先去其他地方旅行，但是去哪裡呢？不知道。去佛陀涅盤地拘尸那羅（Kushinagar）呢？還是瓦拉納西……？心中實無清楚的目標。突然想起某次跟人聊天中，聽到瑞希凱詩（Rishikesh），言談中得知是印度的另一聖地，頗為有趣，於是就決定去那裡吧。

在等待啟程之前，無所事事，每坐禪畢，去尼連禪河邊散步走走，或是重讀《探索奇蹟》、《六祖壇經》和《楞嚴經》。重讀一次，會發現怎麼之前讀過的，似乎遺漏了某些段落

216

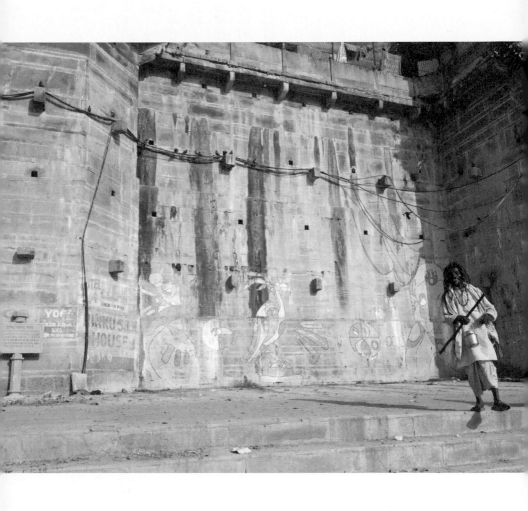

或語句，有些二則是更解其中深意，有些話語似乎有更深一層的涵義；尤其是觀世音菩薩的「耳根聞性」，文字之優美，言簡而意賅，讓人深深被吸引：「初於聞中，入流亡所。所入既寂，動靜二相了然不生。如是漸增聞所盡聞。盡聞不住覺所覺空。空覺極圓空所空滅。生滅既滅寂滅現前⋯⋯」

文字不僅流暢優美，其意境尤引人入於勝境！

有時，看完一個段落，推門而坐於外，四周寂然，獨自品味經文的餘韻。夜深時分，寺廟裡寂靜無比，只聞田中蛙鳴之聲，寂寥一片。繁星點點的無月之夜，闇黑把天地連成一片，如無限延伸的無聲之河，而明月朗照時，卻又全體通透，物物分明，光耀千里。心中忽有所感，頓然間詩意湧上心頭，隨手寫下：

高掛九際孤明天
月出星河相失色
蛙鳴寂靜長河延
暗夜繁星爭奇妍

時而，仲夜時分，眾人皆睡，在遙遠的村落，卻突然傳來歡愉的鼓聲和吆喝聲，似乎在慶祝什麼，而月明的寂照和蛙鳴的寂寥，卻又與歡騰喧鬧相融相合。

218

震鼓笙歌動地來

劃入清寂相依賴

閴閴如如不動尊

明月孤照朗乾坤

也許是對眼前唾手可得的一片靜謐稻田情有獨鍾吧，有一晚，我偷偷帶了一瓶酒，在月明而萬燈熄滅的深夜獨酌，享受朗然卻蛙聲蟲鳴迴盪的孤寂感。而寺院裡的老狗，聞推門聲而至，伏臥在身邊，像陪伴老友似的，不擾人。此情堪稱溫馨，而此景，螢火蟲正一明一滅逕自飛舞……

獨坐蛙鳴中

孤狗來相伴

九酌無分杯

夜火明滅飛

如果可以，夜深月明下真想與你乾一杯啊！

不知夜多深沉，只覺微醺中，安然而眠，而老狗也回到了牠的住處。

突然會寫詩

不知怎的突然會寫詩，下筆不作思索，亦不修飾，想到就寫到。知自己非敏於文字者，詩亦非好詩，好詩非中道，只是當時心境而已。但有時，詩，於渾然中，於寫景敘境時，卻比一長串文字更朗然清楚。

我所關心的範圍很狹小，無非是家人、團員和行政優人。想到劉若瑀的奔波辛苦，就寄詩給她，希望她身忙而心不忙：

　　化苦為露億還一
　　百千萬億化身苦
　　奔奔舟車心不已
　　塵塵沾衣身不衣

第二天，我又寫了一首給她：

　　心非奔逸亦無佇
　　常在塵中無垢除

220

三身無身何言苦

無億無一無寸土

我想到阿暉，從優人神鼓開始，為劇團打拚了很多年，在團裡也擔任重要角色。阿暉對「美」的事物特別敏銳，有時他拾起路上的油桐花，放在盛水的碗裡；有時在山路上撿起掉落的枯枝，放在排練場一隅，還真的憑添幾許禪意。而有時他的遲到，或心情不好，繃著臉的不快，讓人不知如何化解。但是，當他一展笑顏，所有的烏雲皆煙消，頓時如晴，他的笑容有種令人釋懷的萬里長空。

凡聖善惡念

不思不立言

非對亦非立

何處天堂嶽

無心也無意

去來都如一

天自空，海自闊

不如意還歸不如意

染淨生滅他自己

不氣

笑，獨自下棋

而阿海，好學好問，長於思辨，猶好問道。在開會或分享時，總是「為什麼？」「為什麼?」的，把眾人的疑惑不明提問出來。

我喜歡阿海的「疑惑」，疑惑有一種向未知領域觸探的詢問感，沒有疑又怎會有悟呢？所謂「大疑大悟、小疑小悟、不疑不悟」。

求事求理求菩提
不求一心反求疑
明心明相明自己
一切何需求故里

有一天，他的疑惑反向詰問自己時，那是可以翻轉生命能量的。他對「道藝一體」最是勇於探索的，他從香港來到優，就是希望能解其意。冀望他能瞭解心的空無，真的有無限可能，尤其是喜愛戲劇的阿海，空無中，有股活潑如鏡的東西，能契入萬物萬象，合一卻了然，無需

想像、情緒行事，卻又情感豐沛，與形式相契。

無事無理無菩提
但求一心莫遲疑
非心非相非自己
一切咫尺如故里

小琳能言善語，「正事滔滔多如一」之外，也希望她體得「觀此自在無礙意，才說一句便嫌綺」的默然無語之境。博仁敦厚善持，「還須殺人刀」的勇猛；阿努拉則「氣蓋山河獅子策」，無一物中須蘊含。

秀妹「入山本非修道意」，離枝而長於都市的原住民，她來劇團的初衷是希望在大自然的母懷中工作和生活。應徵考試時，本不看好，但她唱歌時，頓然令在場的每一個人專注聆聽！一首歌，她進入了優人。

有一次在排練「心戲之旅」時，劉若瑀指示她，「你如何叫現在正在排練中奔跑的人停下來?」秀妹嘗試了一些方法，例如喝令大家停下來，用厲言或柔語，甚至走到奔跑的人面前，刻意阻攔，用手拉扯，企圖讓奔跑的人停止下來……。她試了很久，都不能讓正在奔跑的人乖乖停步。她於是停步，看著奔馳的人，似沮喪又無奈，慢慢走到一塊石頭上，坐著，然後，唱

歌……

她自顧自的唱著，不管正在奔馳的交錯忙碌。她的歌聲像在述說什麼，漸漸地，所有奔跑的人放慢步伐，停了下來，駐足聆聽。我那時也是奔跑者之一，喘息中忽然聽到歌聲中有種撫觸人心的溫暖，使人不得不停下腳步，聆聽她的敘述。

每次開會或分享時，她跟阿海正好相反，她總說，「說那麼多，聽不懂，做了再說！」而教她「一」，她就學會「一」，教「二」學會「二」，不浮誇、不跳級，如實地學，深得我和劉若瑀的心。

她在三個月的自修中，回到部落尋根，接上族人的腳步。她性子直爽，也恐她執於山林，執於所學，於是以詩勵之：

執一，一取

執山，山奪

不執不取中，山山一一峰

修不修，了義莫空逢。

才尋，就不得癲瘋，

誰攬塵勞倚？誰執縛繫？

且看他翻天覆雨，何益何逸。

224

回身處，定！

臨境不疑，虹天不相依。

待他風過雨過天自怡。

第二天，我又寫了一首給她，期許她從文化上曾經失根的自憐和自卑中走出來，心與身分可以是無關的，正如《壇經》裡，慧能初見弘忍，弘忍和尚問他是哪裡人？欲求何物？

慧能答曰：「嶺南新州人，遠來禮師，唯求作佛。」

弘忍試探地問：「你是嶺南人，又是獦獠，怎麼能夠作佛？」

慧能：「人雖有南北，佛性本無南北。獦獠身與和尚不同，佛性有何差別？」

雖有諸種人，諸種言語，文字和膚色，而自性無有差別。

自古雲天不共

風雨不從

回望自處

闊如天地同

而行政優人的工作辛苦，並不比山上的優人輕鬆。如果團員是「手工藝生產部門」，行政

工作就如同「包裝、行銷、推廣部門」了，其間的細節和細膩的處理，層層相扣，實與藝術表演者所付出的心力不相上下，甚至更多。一進辦公室，總似乎有處裡不完的事，一件一件接踵而來，加班到晚上十點，是常有的事。而為了趕在某個案子的期限內送出文件，無日無夜的趕進度，工作到凌晨也是常見的。眾人皆酣睡時，只見他們低頭無語地離開辦公室，身心俱疲。

望不斷千江影塵，萬里浮載沉，

不棄衣襟帶一水，隨流高枕。

非望非斷、非即非離、非沉非流、

非直非曲、非急非閒、非看非聽、非要非腰、

非非亦非、許你微塵中遨飛。

懷不在懷、各人自有一塊，

閒中速偷……

嗨！偷見山海自壞心自快。

寄語辛苦勞心的行政優人，忙中偷閒，疲累之外有一個永遠不疲累的所在，那裡沒有日

夜，沒有冬夏之別。

每日晨昏，仍然練拳，但心中想，拳法中的套路，有種「慣性」存在。在雲門工作時，每日的基本訓練動作中，幾乎都涵蓋左右、前後的相反練習，讓舞者能夠同時掌握兩邊，使身體平衡，不致落入慣常的一邊。於是，我也嘗試「正向」和「反向」練習少林拳和太極拳。葛吉夫神聖舞蹈的訓練裡，也有所謂「鏡相」（mirror）的練習。在學了一套序列的動作後，「反向」地做出與之前的序列相反方向，相反運動的動作，如人照鏡時的相反。

當慣性的拳術反方向而為時，身體的確經歷一種陌生而奇特的感受，似乎在連結、整合，同時也在彌補「落於一邊」的不平衡感。

在神聖舞蹈的集訓期間，有時老師會要求學員觀察自己平時的動作慣性，例如走路時，是習慣右腳先走？還是左腳？提拿東西時，慣用哪一隻手？……等等。然後嘗試在覺察到慣性動作，以另一個非慣性使用的手或腳去做，打破慣性。優人在山上時，也曾以左手吃飯，練習虛弱的另一邊，除了破除慣性，補足缺失之外，同時，一個人的警覺性也會跟著提高，像小孩子學習新東西的專注和注意力的集中。

特別等到月圓之後，再離開菩提迦耶。離開前夕，我來到昔日中國和尚的房間，如今已空空如也，徒剩四壁，站在一室空然中，憑弔這位摯友，分外愴然。

第二天清晨五點，在小鎮尚未醒來的靜謐中，離開了。

228

大家都眉開眼笑

火車站裡也似乎安靜許多，大廳內躺臥了許多正等車的人。上了火車，夜正破曉。車廂內的旅人幾乎都熟睡，我熟悉地放好行李，上了鎖，就爬到臥鋪上倒頭補眠。

火車上的飲食供應無缺，叫賣食物的聲音絡繹不絕，有時行駛了三、四個小時之後，火車會停在一個大站，通常會停十五分鐘以上，我就下車，在月台走走，或是買些食物。火車啟動之前會有長長的鳴笛聲，就算火車開動，也會龜速緩緩移動，你有足夠的時間搶進車廂。我已經摸清楚印度火車的底細，悠然而遊。

心中有種放開來的感覺，我主動跟同座的旅人聊天。賣茶的人來了，我會問身旁的人，「要不要來杯茶？」當同座的人遲疑著該不該接受時，我就跟賣茶人說，「請給每個人一杯茶。」而同座的人，喝到一碗茶時，心防似乎也解開了。他們會把從家鄉帶來的隨身糕點，小心翼翼地拆開來，主動與你分享。

有時，稚齡孩子以渴望的眼神看著零食，媽媽繃著臉說，「不許！」我知道，二等無空調車廂裡，大部分都是中下階層的印度百姓。其實，媽媽的眉宇間也透出想買給小孩的神色，只是，有苦衷吧！而哪一個小孩不喜歡零嘴呢？於是，我買了零嘴遞給小孩。只見媽媽不好意思的笑開懷，小孩，也眉開眼笑地高興品嚐，同座的人也輕鬆地笑了起來，周遭洋溢著一股歡欣的氣氛。

快樂，真是人間至品啊！

偶爾，在車廂裡打掃的孩子，蹲著身子把車廂裡外打掃得乾乾淨淨後，一一向車廂裡的每個人討酬勞，有人給，他就喜；有人別過臉，揮手，不給，他就憂愁。看到一個十幾歲的小孩，為了討生活而非常認真的打掃，希望掙得一口飯吃的賣力，心中動容不已。

我給了他一些盧比，看到他臉上滿心歡喜的神情，笑得闔不攏嘴的模樣，心中也跟著高興起來。鄰座的拒絕，他已經不在乎了，快樂地揚長而去。

啊，真好，看到一個人快樂，真好！而快樂，是可以傳染的，同座的每個人，都可以感受到他們釋放的歡樂與開懷。

盲眼吹笛人

午後，日頭炎炎，火車在一個不知名的小站小停。我看到一位失明的老人，被孫女攙扶著上了火車。相較於月台上的步履匆匆，他沉緩的腳步特別引人注意。

火車緩緩啟動之後，他拿起手中的笛子，吹奏起來。笛聲頓時充斥整個車廂，所有人無不被他笛聲中充滿憂傷的情感所收攝，紛紛安靜下來。只覺得剎那之間，時間和空間凝結於深深的聆聽中，彷彿天地間只剩下這困苦哀傷的聲音在空氣中流蕩。

我只覺整個人消失無蹤，全身彷彿剩下聽覺在運作。而就在心輪的地方，與笛聲同步響

起，與他連成一體。他吹奏時，彷如己出，完全知道他的旋律怎麼吹。幾句旋律之後，音符暫時的停頓，心裡也跟著停頓，從凝結的空無中笛聲再度響起，聲音也從心中的空無響起，跟他同步一致的在「創造」。他的笛聲充滿了困苦哀傷，整個人也變成了困苦哀傷！

他的孫女經過每個旅客時，伸出手，好多人安靜地掏出錢，給困頓哀傷一點價值。沉緩的腳步，慢慢地往一節節車廂而去，直至笛聲杳然，火車的隆隆聲再度襲來。胸膛間已止不住欲哭的抽搐。

車廂裡維持了好長的無言安靜，憂傷的笛聲似乎把人的煩惱和追逐的心，像經歷一場宗教儀式般，洗滌得既孤寂又莊嚴。望向窗外，正看到一根枯樹，無枝葉，在將臨的夕陽下挺立，不爭天地的孤絕。

遠處蒼茫……

過了好久，車廂內才恢復「正常」的交談。而我也突然明白，當下深深的聆聽，就是「創造」！不同於「創作」過程中，總有某些元素的運用和目的，透過頭腦的編排和有機的組合，以及創作者的所感所思而「創作」出作品。在「創造」中並沒有過程和目的，只是當下的空無中，契於物，而與之完成一個全新的狀態。而當中，你我無隔。沒有前後內外之別，只在當下此刻與正在發生的，在一起。

第二天早上，火車往山林間行駛，翠綠的樹叢在明媚陽光下，分外令人心情明快。一對兄弟，彈著琴沿著一節節車廂走來。跟他們聊天，得知他們生活窮困，家裡常常有一餐沒一餐的。

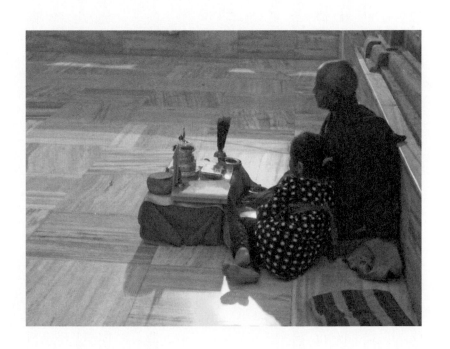

「某一天，我從一個人手中得到一把琴，那個人教了我一些彈琴的技巧和一些歌曲，我們學會之後，就在火車上彈唱，以此為業，希望能紓解家中的拮据。」隨即，他就彈唱起來，年輕熱情的歌聲，充滿了北方山林的輕快遼闊與奔放。他旁邊的兄弟邊以手擊打著拍子邊唱和，然後伸出手，彈唱的年輕人就說：「當我兄弟伸出手來，雖然有點髒，但請你施捨一些盧比給我們的未來吧。」

熱情奔放加上懇切的請求，任誰都難以回拒的。我給了一些盧比之後，他們邊彈邊唱，歡喜地往下一節車廂而去，而熱情的餘溫和自食其力的感動，仍在心中迴盪著。

聆聽，不需要耳朵

中午之前，火車就抵達瑞希凱詩。

對印度人而言，瑞希凱詩也是一個非常重要的聖地。恆河自喜馬拉雅山流淌而下，流經山腳下的瑞希凱詩，河水清澈，河岸邊的沙礫潔白。上游平緩，下游則巍峨礁石，河水湍急，譁然之聲令人有被沖刷洗滌之感。這裡也被稱為通往喜馬拉雅山的入口。這城不大，像菩提迦耶一樣，散發著小鎮的氣息，但印度教寺廟林立，或稱為 Ashram 的靜修所，沿河依山而建。這裡也是學習瑜伽的地方，每個寺廟幾乎都提供瑜伽課程教授。

旅途勞頓，睡了一個長長的午覺後，精神恢復，便信步走到恆河下游，找了一塊石頭坐下

234

來。夕陽正西下，色彩變幻莫測，瑰麗燦爛。

望著湍急奔流的河水，聽著群鴉起鳴。只見河中央一顆粗獷的大石上，站著一隻鷺鷹，像

聆聽著水聲深淼，不顧一切，神氣無比，獨立於天地，俯昂自得。而河邊正有印度教徒，沐浴

淨身後，把祈願的水燈流放於河。稀稀燈火，承載了曠曠心願，順流而下……

群鴉蜂起鳴

與石為伴不隨流

江中孤一鷺

不顧不盼獨昂聆

縱身恆河浴淨身

萬劫罪恨

隨含花一盞燈，漂流去

縱有千里亦不乘

心願願，一生滅卻貪痴嗔

夕陽將暮時，印度教徒聚集在瑞希凱詩最大的寺廟前舉行祈福儀式，河岸邊搭了一個舞台，面向恆河。教徒們和著琴聲和塔布拉鼓鼓聲，邊拍手唱邊手舞足蹈，唱到興致處，愉快的笑容掛在臉上。節奏旋律輕快歡悅，與當代的流行樂有異曲同工之妙，但不輕浮，才發現原來印度教在沉靜冥想之外，也有不嚴肅的一面。正如西塔琴對靈性的召喚之外，在塔布拉鼓跳動的節奏感中，卻挑動著感官的極度舞動。這一動一靜之間，卻能彼此平衡融入而又相輔相成，互為一體，既是官能的，又是靈性的，既是矛盾的，卻又不相妨礙。

旅行中，仍然維持每日的功課，民宿頂樓寬闊的陽台正是練拳的好地方；房間裡，睡覺的床也是打坐的蒲團。

自從在火車上與盲眼吹笛人的笛聲相遇之後，發現「聽聲音」的奧妙。音聲直接以心輪聆聽，完全沒有透過耳朵這個器官的媒介。

一天早課，有兩位印度人在房門外的走廊閒聊，寧靜的清晨，聊天聲格外清晰，有時伴以小小的爭辯和笑聲；如果一個人正靜坐用功，一定會覺得魔音穿腦般的干擾，難以入定也難以修法。但是這兩個人的聊天，在心輪映現時，卻沒有干擾的感覺，反而有種奇趣和享受。享受我聽不懂的對話和高低起伏的音聲之外，似乎也正在他們旁邊，默然參與和聆聽。有趣的是，偶爾的爭辯或開懷的笑，也沒有牽動內心的情感波動，或被擾亂的感覺，閒聊中的喜怒哀樂，只是在心輪的位置，如實呈現當下的音聲反應而已。

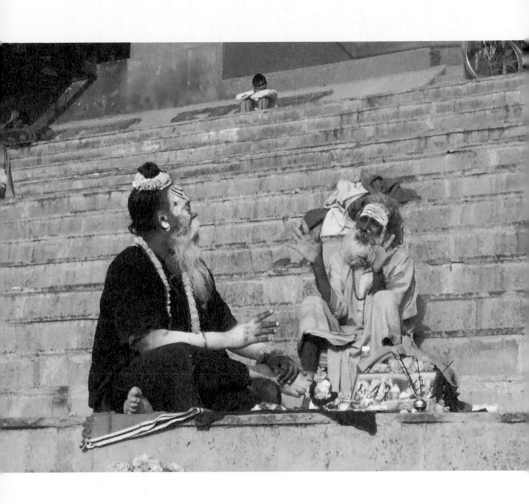

我發現，聆聽，是可以不需要耳朵的！

以耳聽聞，會落入只聽自己所喜歡的，而拒絕或逃避自己所不喜歡的，聽到心所喜的則喜，聽到心所惡則惡的二元對立之境。

以心輪聆聽時，心喜心惡的分別思辯剎那間就泯除了，只是接受和讓事物自行呈現，而沒有好與不好的問題。

因為事物不會一直停留存在，它會變化變異，他自行顯自行滅。所謂好的，來了會去，不好的，也同樣來去，自行生、自行滅。

目所見如此，耳所聞如此，身所感如此，心所受亦如此。

愛，無止無盡

有一天，趁著溫煦的陽光，沿著河的上游，散步到林木青翠處。

半路上，看到一個失明的老人，坐於街邊，面向恆河。他和著手風琴，開合間，唱出哀哀蒼涼又遼闊蒼茫的歌曲，略帶沙啞的嗓音特別引人矚目。我停下腳步，找了一塊石頭坐下，聆聽他如述說的歌聲，旁邊也漸漸聚攏了駐足聆聽的旅人。雖然不知道他所唱的字詞是什麼，從一些單字，如「恆河」、「濕婆」，大概知道他唱著有關印度教中最崇敬的神，偉大的恆河之美的詩歌吧。

238

這位遊唱詩人獨特又飽藏生命閱歷的歌聲，充滿著一種情感，讓人愈聽愈入神。我望向恆河，覺得他的聲音所傳達的內容，竟比咫尺之遙的恆河還要真實、豐富，甚至有生命力！他唱出了心中所愛的神，和孕育印度人精神的恆河，充滿了愛的歌聲裡沒有煽情、激情，也沒有耽溺的情感。歌聲中也並不只有平順、安詳、莊嚴，卻更多是「個人特質」的再詮釋和盡情開懷的唱詠，他那令人深刻又動容的情感透澈心腑，頃刻間整個人消融在歌聲裡⋯⋯

我似乎坐忘於歌聲中，而不知時間之已逝，身旁原本聚攏的旅人，不知什麼時候，都已一一離去。當感覺到中午的炎熱時，他已唱完了最後一曲⋯⋯。

帶著無比尊敬的心情，我給了他一些盧比，轉身離開。才走兩步，突然間，心中有一道閃電般「啪」地一聲，恍然有所悟，內心深處湧出「空愛不二」！

啊！我瞭解了！我突然間瞭解了「那隻鶴」的更真實意義！更瞭解道藝一體的涵義！原來所有的創造，所有的活動、生命、生活、藝術、靜心、工作、人際關係⋯⋯一切的一切，背後的原動力是「愛」！

原來空無中，活潑又說不出來的那股能量，是「愛」！遊唱詩人心中如果沒有愛，他唱不出透澈心腑的歌聲和情感；他如果還有「我」，恆河和崇敬的神就進不去他的心中；如果他還有「我」，他就會自我想像、自我解釋、自我扭曲。他必須要「空」、「無我」，讓所愛的充滿他、轉化他，最後成為他所愛的，與之合一。而他對恆河和濕婆神的熱情和超越世間的「愛」，唱詠中，個人的小我融入了崇敬無限的大我，所以他才能於愛中顯「空」、才於「無

我」中傳遞深沉的情感。

空與愛是一體之兩面，無二無別。

愛即是空，空即是愛，空愛不二！

突然有種明瞭之後的喜悅，奇妙的情感瞬間泉湧而蔓延至全身，心中怎麼樣都抑止不住抽泣，怎麼樣都止不住湧至的眼淚，大步地跑到河邊，放聲大哭，盡情地大哭，一直哭、一直哭……。不是悲傷、也不是感動，是喜樂！此刻，只有哭才能表達心中的瞭解和猶如花開的喜悅。

暢快地哭完後，看到河邊有婦女正在洗衣，便快快樂樂地吃飯去也。鄰桌，不經意看到小孩無邪的笑，我也笑了。

也許恆河有盡，而「愛」，卻無止無盡。

　　千山有路千山入
　　夜夜清心夜夜新
　　應鋒知者始能了
　　萬水千波不空曉

240

春天的山中小城

在瑞希凱詩待了幾天後，決定從這個喜瑪拉雅山門戶，去達蘭薩拉。

在火車站等車時，不經意卻錯過了火車，但心中沒有焦慮，心想，那就多待一天也無妨。

我走到站務室問問可否換票，站務經理看了看車票，說：「你要搭的火車正停在二十多公里外的某某車站，等待北上列車會合之後才會開動，你可以坐電動三輪車去，你有足夠時間。」

於是我搭了車到那個不知名的小站，順利搭上了火車。果然，兩個多小時後火車才啟動北上，這可說是印度火車之旅的另一番奇特際遇。第二天清晨抵達帕坦科特之後，一切都甚為熟悉，坐了人力三輪車去車站，順利搭上往達蘭薩拉的公車。帕坦科特是北印度的軍事重鎮之一，車站內外和街上，隨處可看到軍人。公車進入喜馬偕爾邦之後，青翠的山林景色和逐漸涼爽宜人的天氣，令人忘卻塵勞。

車行約莫兩、三小時後，一座雪山像地標似的，遠遠挺立，達蘭薩拉已在不遠處。四月的季節，這裡仍有春寒的餘威，尤其夜晚時分和雨後，氣溫陡降，甚為濕寒冷冽。而白天和煦的陽光，又令人如沐春風，溫暖舒適。

春天正降臨這個山中小城，滿山滿谷的蝴蝶，隨風飛舞，整個小城都充滿了輕快的心情，令人驚喜連連。我從來沒看過這麼多、數不清漫天輕舞的蝴蝶！剎那間好像身處虛幻、無憂的童話故事裡。打開房門，不經意間，蝴蝶就飛了進來。蔚藍的天空，老鷹倨傲飛翔的英姿，舉

目所見的雪山和陡峭如巨斧劈開的雄偉山勢，明快暢然的氣勢，與蝶舞之曼妙，令人有大開大闔，既剛且柔之感。

清晨時分，趁著陽光的溫暖和空氣中微微的涼意，散步在人跡罕至的幽徑。身旁的松林，挺立參天，各具其形；綿延的山脈，峰峰自孤，各自雄峻。看著鷹飛翔於空中的神氣，瞬間，就可以「變身」為牠，與之翱翔，共遊藍天。

看著一塊巨石，就成為巨石；看著一棵樹，就成為樹；看著一朵花，就成為花；看著山間牧羊的少女，就成為少女。心與物似乎無隔，如見久違故友般親密親切。眼前所見，個個自有其位般的「自然」，互不妨礙。我走到山間一處豁然開朗處，昔日曾常常在這裡休憩過的一家小茶店喝杯茶，隨手寫下：

　　空谷蝶影隨風舞

　　花開逢春林中廬

　　巨斧劈喇峰峰孤

　　星月無礙天自獨

　　峰自孤傲鷹自舞

　　幽谷曲徑不見吾

心中的籬笆

冬雪夏木秋葉瑟
無礙星月無礙無

達蘭薩拉市中心商店密集，人潮如織，頗為熱鬧。而周圍更散布著大小村落，近者步行十分鐘，遠亦不過二、三十分鐘之遙，即可遠離市囂，尋得幽靜。許多從印度各地而來的旅人，除了避暑，也希望在山谷林間覓得一方清幽，享受恬靜與自然之趣外，也可以好好做自己的功課。

前兩次來到這裡，都住在僻靜處，專心用功。而這次，我覺得可以嘗試遠離幽靜而近市廛，因為在靜處得靜易，而如果在鬧中亦能不失靜境，這樣的安靜才有價值啊！於是，我找了一個近繁華處，人車必經的一間民宿住下來。我想驗證，是否可以打破安於僻靜的慣性，在鬧中取靜正如嘗試吃肉，試圖打破、衝擊累積多年的慣性，和所建構的心理籬笆？

我們是不是常常自己建造了圍籬、高牆、規則和禁忌，阻隔了外界，也阻隔了自己？囚禁自己？束縛自己？「朝向特殊目標」的嘗試，真是一件有趣的事！其結果如何，已經無關緊要，過程中的未知和儘管一試的行動力，讓人不計成敗好壞的往前走，往前探索，才是興味之所在。

244

早上九點之後，大街上的熱絡慢慢隨著陽光蒸騰，尤其是汽車和電動三輪車的呼嘯與不時鳴放的刺耳喇叭聲，雜以腳踏車急促的鈴聲和高聲呼喊，雖沒有北印度的頻繁，但也已達到擾人清幽的標準了。

說來奇特，自從在心輪體悟「創造」的經驗之後，所聞之聲似乎理所當然地跳過了耳朵的聽覺媒介，直接就映現在心輪處。聽起來似乎惱人的市井之聲，卻一點也沒有干擾，不覺躁亂亦不煩人，反而有與之同在的當下感。

喇叭聲突兀、突發地爭道而鳴，心中也隨聲而鳴；呼嘯聲迤然而過，心中亦與之呼嘯而過……不抗拒也不逃避，不即，也不離。間或鳥啼、鷹噪、風吹、樹颯，叮噹鈴聲，人聲窸窣……都一一在心輪處映現過往，不駐不留，任音聲來去自如。

幾天之後，覺得這近市塵處，不覺吵鬧、擾惱，亦不覺得有失靜感，於是就住下來，與喧囂共處，品嘗動靜。

道藝一體

閒閒的午後，無事，就重讀《探索奇蹟》和《六祖壇經》，每讀一次，似乎更為深化。書裡的一句話，當時的瞭解，跟現在再重溫時，似乎在原來瞭解的基礎上，又撥開了一層外殼般往內更深入一些。

我想到林谷芳老師有一次說道，「東方的藝術家，在歲月的琢磨中，把藝術的境界一步一步推升、提煉與見證。在東方，藝術從來不是體力體能之所關乎：二十歲時有二十歲的魅力，四十歲有四十歲的風華，六十歲有六十歲的風光。一首『二泉映月』，二十歲時有二十歲的詮釋，四十歲有四十歲的感懷，六十歲時，則有六十歲對生命的體悟，而『二泉映月』，旋律音符皆同，卻因藝術家個人生命之感悟而有不同之境界。藝術於此直與生命相扣相合無有涯盡。」

「嚴流島一役後，武藏終其一生，卻須擔起天下第一劍的事後見證！」

練拳的人都知道的，每持續地練了一段時間之後，會體悟到動作已全然不只是動作，似乎有些「意義」從動作中冒出來。這冒出來的意義，跟動作無關，倒是跟「心理」有關。一套太極拳何嘗不是如此，每天演練的都是同一套程式動作，而日復日、年復年，忽有一日，在鬆沉移轉中忽有一股「氣力」遍滿身體，於一招一式中忽覺「動中有所感」，舉手投足間帶有某種「情感」，有氣有勢，有神有覺，於渾然中亦不失清明。

讀一部經典亦復如是。

初讀時索然無味，五年後有感，十年後若有悟，二十年後恍然，三十年後，理行雙融而內外通透。經典裡一字一句皆同，改變的其實是個人生命之體證感悟。知識並無增減，而是個人素質的轉化和轉變，致使一個人於一句一語，一偈一經中，深入深化，終至有所悟解。

「知識與素質平行發展，才能產生『瞭解』。」這不就是「理行合一」嗎？

有一次在木柵社區大學招生的表演，林老師跟若瑪說，「兩年前，看你演奏這首鼓曲，兩年後，同樣的鼓曲，沒變，但是卻比以前更有氣勢了，到底是什麼不同呢？」

他沉默一會後，說，「功力！」

他又舉了千利休的例子說：「如千利休者未成名前，亦必日日舉壺不下千次，鍛鍊基本功；於是有一日，忽然技術與功力『啪』地相合，舉壺沏茶即入於三昧！這就是東方『道藝一體』的實踐。而中華文化，自古以來，本就是道藝一家，個人生命境界之深度厚度與高度，與藝術相契一如。」

「功力」是東方藝術的精髓，所謂「有功無拳，江湖走十年，有拳無功，江湖走不通。」

「台上一分鐘，台下十年功」也正是如此拈提的。

「禪，同於劍刃上事，一出手，便知有沒有。」演員在台上的一舉一動，亦如「禪，同於劍刃上事」般殘酷，一出場，即使只有簡單的走路、走位，明眼人一看便知，演員的功力已表露無遺，一目了然，換句話說：「一出場，便知有沒有。」騙不了明白人的。

一個表演者，圖的並非掌聲的虛榮和表現的優異，只圖每一次在台上演出時的「兩刃相交，無所躲閃」時的交鋒，把自己逼向一層一層的高度和深度，到後來，在有限的舞台上，在「河的兩岸」裡，在不自由的框架、紀律中，自由地游刃有餘吧。而舞台上嚴謹的紀律，實是表演者自由飛翔的雙翅。

而藝術之淬鍊，也並不只博眾人之快，實乃圖一己生命之圓融與了悟也。藝本來就非無盡

248

處，藝術或能寄情，但終歸不是生命之所依託處，以虛依虛，何以有涯之身追逐無涯之境呢？

但生命之體證感悟與藝術相契相應，卻又使得藝術終於有了實義。

而藝術就以「媒介」、「載體」，和「橋梁」的功用，與探索者的日益琢磨，一層一層地深化瞭解相合。自此，藝術就並非如空中花般無根，彩虹般之瞬間燦爛，曇花一現般的短暫，而成為可以流傳千百年，可以供後進者循階而上的基石了。我亦希望自己的肩膀，可以厚實的為後繼者，踩踏上去，企及更高的境界。

而每一種工作，亦如藝術般，在日常的例行中琢磨、留心、用心，以覺為本，當下做好「一件事情」，專精專研，即便是一個清道夫，也可以掃出他自己的哲學的。賣茶的有賣茶的哲學，賣牛肉麵有賣牛肉麵的哲學，市井裡吆喝賣菜的歐巴桑也有她們獨到的哲學……哲學來自真實的經驗，他們的哲學並非憑空想像而來，而是從工作中體悟而得。

工作與道之合一，藝術與道之一體，都是相當的，無分彼此。《維摩詰所說經》裡有一句話說得很真切：「一切市井買賣皆與道不相違背」，換句話說，殺豬的屠夫亦有佛性，皆可成其道業！

此刻，我正在街上蹓躂，一群小乞丐伸長著手向我走來，啊！乞丐也有乞丐之道啊！如何從你不願的手上掙得一分錢，就是「工作之道」。從他們臉上沒有深入肌髓的悲苦之容，就知道是在大人指使之下而為的。早晨時分，他們從周圍的村落來到熱鬧的麥羅甘吉乞討，傍晚就準時「下班」，回家去了。

我並沒有拒絕他們，看著他們的「表演」，忽地會心一笑，好幾個小孩也跟著笑了起來。

突然間我們對彼此開懷笑著，有幾個孩子就用印度語跟我說話，我聽不懂，大概是「這個小孩怎樣怎樣啦」，「那個又怎樣怎樣的」，像互相告狀，又互相調侃似的……，只覺得，他們好快樂！

情不自禁地，給了他們一人一盧比，這群孩子就笑嘻嘻地，跳著輕快的腳步，飛揚而去。當中一個年紀比較小的小妹妹，回過頭來，她那蓬亂的頭髮，黝黑的臉龐下，猶如天使般燦爛的笑容，陽光的神采，讓我動容！

我怔怔地望著他們遠去……好快樂的一群孩子啊！

解除制約

民宿另一邊，是一條泥濘小路，也是登山幽徑之一。每天清晨，涼意尚未消退，總看到一位腳殘的乞丐，孤伶伶地坐在路邊。每天出門早餐時，我總會路過而給他一些盧比，幾天之後，他就知道每天早晨的第一個「顧客」，是一位不知從哪裡來的東方人。而漸漸地每天的施與盧比之後，他總是露出喜悅的笑容。慢慢地，當他看到我正走來時，就笑容滿面，如破曉的陽光般燦然。

當我要離開達蘭薩拉的那一個清晨，我心想，如果我今天不施錢，他仍會滿懷笑意嗎？於

是我決定試試看，經過他時，雙手一攤，表示今天沒錢可施，只見他臉上的笑容，轉變成疑惑，不能置信，最後變成怒目。早餐之後，再次經過他，我把一些盧比放在他的缽中，只見他從如墜地獄般的沮喪之情，瞬間笑得如天堂般的燦爛。

「啊！謝謝你。」我說。謝謝你為我上了一堂叫「制約」的課。

生活裡，我們不是常常碰到類似的事嗎？讚美時心生歡喜，遭遇貶抑時則心生厭惡沮喪，彷彿自己一無是處。我們是不是常常被自己的觀念所制約？被自己的情感情緒制約？如你所意者則喜，不如你意者則惡的慣性制約？我們是不是被自己制約了而不自知呢？

我想起葛吉夫說過：「人是一部機器。」「這部人體機器被他自己的本能機能、運動機能、情感機能和理智機能所制約。」機能就是各中心的工作，除了上述的四個中心之外，葛氏另外還特別提到第五個中心，「性中心」。

當性中心以它自己的能工作時，是一件非常大的事，但這很少發生。光是性中心獨立的運作和它強大而精緻的能，就可以轉化有機體。

只是在一般的情況下，性中心並沒有完全發揮它獨立運作和正確的工作。更精確的說，性中心向別的中心借能來運作，以及其他中心向性中心借能來工作。當四個中心盜取了性能量而工作時，我們可以在一個人特別的品味、癖好，特別的激動、熱心，或反之，多愁善感，嫉妒與

252

殘酷……看出來。

性中心的能量在理智、情感和運動中心的工作可以從非自然狀態引起的激動辨認出來。理智中心職掌思考的功能，但是用了性中心的能量就不只是忙於研究哲學、科學或政治學，它總是在對抗什麼，爭辯、創造新的主觀的理論。

情感中心「感受」，感受歡喜的、悲傷的、愉快的、不舒服的……等等的情感狀態；運動中心執行動作，如日常的走路、跑步或更複雜的體操、舞蹈動作等。四個中心又各有正負兩個部分，而諸中心奪取了性中心的能，產生完全錯誤的工作和充滿了無用的興奮，然後反過來給性中心無用的能，使它根本無法工作。

情感中心盜用了性中心的能，而宣揚宗教，禁欲、苦修或是害怕，恐懼罪惡，地獄，所有這些都以性中心的能量進行。或在另一方面它發動革命、暴動、殺人、放火，這也利用同樣的能量。

而運動中心則忙於運動，刷新紀錄、爬山、跳高、跳欄、角力、打架等等。

當理智、情感和運動中心使用性中心的能量時，總會有一種特別的熱切，而所做的工作並沒有用。

當性中心的能量被其他中心盜取而花在無用的工作上，它自己就一無所剩，而必須從其他

中心偷取遠低於它又粗糙的能量。然而性中心對整體活動非常重要，尤其是有機體的內在成長。

我想起雲遊師父曾說過「把你和念頭、情緒、想法……等等分別開來。」而分別開來的內在工作，是一件非常艱巨又精細的工作，是常人所難為的，非經一番堅忍的工作，才能明白啊！

畢竟認同的強大習性真的非常強大，它就像人溺於一股巨大的浪潮中，沒有辦法中流砥柱，只能隨波逐流，隨之浮沉而難以抵禦。

這分別開來的內在工作，似乎跟諸中心各歸其位有關。而諸中心的不正確工作，使我想到修行中所謂「業障」二字。

清除各中心不當和錯誤的工作，讓各中心各司其職，回到它自身的工作和機能，似乎僅是「進入門內」的準備工作而已。而這個準備工作，常常需要花數年甚至數十年的時間。因為，當各中心回到它自身的所謂「正常」工作時，可能會發現，某些中心卻處於未被發展的情況，一個人可能會發現他的情感中心，只停留在五歲的幼稚狀態，這時他就必須發展和工作他的情感中心，這樣的工作也許要花上好幾年的時間；而在這過程中，又必須與其他中心做「連結」的工作，使得各中心間可以互相瞭解。而這「連結」的工作，並不比發展一個虛弱的中心所花費的時間和努力來得少。

254

「身語意業皆清淨」這句話常聽修行的師父說，「清淨」除了有清除、掃除的意思之外，是不是也涵蓋了「導正」、「建立」和「發展」的內在工作呢？

從「那隻鶴」的經驗中，「三個中心連結而工作才能產生瞭解」，正是三個中心或身密、口密、意密正處在正常、各居其位、各司其職的狀態中，「連結」為一體的具體顯現。

由此或可得知，「空」並非憑空想像、感覺、冥想或不思不想中而來，而是從具體的鍛鍊和明確的工作而來的。空來自於三個中心的「清淨」和緊密的連結時，一個人會經驗到清楚分明，和解除制約的自由感，或者說從一個糾葛的事物或狀態中解脫出來的自在感。空與三個中心、身語意相關，身語意的實修又與經驗到空相關。

天地與你共舞

「除了四個中心和性中心之外，還有兩個中心：『高等情感中心』和『高等理智中心』。這兩個中心都在我們身上，已經發展完全，而且時時刻刻在作用，可是這作用無法達到我們普通的意識層次，原因就在我們自認擁有的『清晰意識』上頭。」

「不同於四個中心，有正面、負面兩個部分之外，這兩個高等中心和性中心，都沒有負面部分；理智中心的肯定與否定，是與否；運動及本能中心的愉快或不愉快的感覺。而性中心沒有這樣的分別，它裡面沒有正面和負面，沒有不愉快的情感和不愉快的感覺。它要不是有愉快

的情感和愉快的感覺，就是什麼也沒有，沒有任何感覺，完全漠然。」

高等情感中心和高等理智中心，讓我與「慈悲」和「智慧」關聯起來，而且「已經發展完全」，這更使我想到釋迦佛在菩提樹下成道時說，「眾生皆有如來佛性」！這句宣言式的宣稱，足以成為鼓舞追尋者的明燈指引，因為人人皆有的佛性，並非無中生有似的創造出來，而是發現！佛接著說，「只是眾生顛倒夢想，而不能成佛」，亦如臨濟義玄所說，「有一無位道人，時刻在六道門面出入」，似乎正與葛吉夫所言「時時刻刻在作用，可是這作用無法達到我們普通的意識層次」相吻合。因為，人有四種意識狀態，這第二種意識狀態稱作「醒著的睡著」，比較貼切。

「第三種意識狀態是記得自己、自我意識或自我存在的意識，這種意識狀態，或者我們想要時就可以擁有，但是我們的科學及哲學忽略了這個事實：『我們並沒有』這種意識狀態，也不可能只憑著渴望或決心就能產生。

「第四種意識狀態是『客觀狀態的意識』，人們可以看到事物的本來面目。人們偶爾會有這樣的靈光一閃，各民族的宗教都指出這種意識狀態的可能性，稱之為『啟蒙』（enlightenment），或其他種種不能用文字描述的名稱。但是達到客觀意識的唯一正途，是經由自我意識的發展。」

如上所述可知，自我意識不就是警覺、警醒、覺知的存在狀態嗎？有所謂「以覺為師」者，不也是這種自我意識的鍛練功夫嗎？

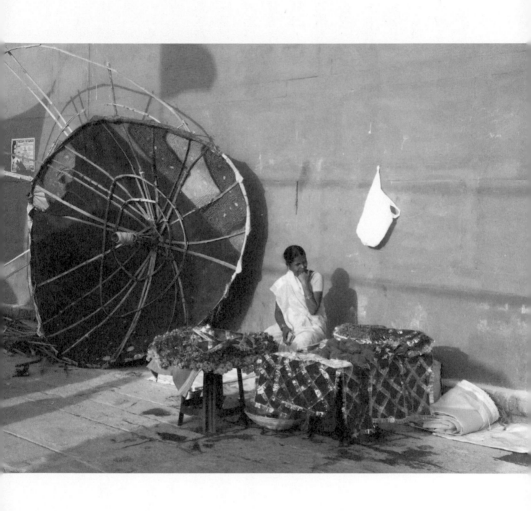

「這兩個高等意識狀態：『自我意識』和『客觀意識』都與高等中心的作用有關。」

換句話說，自我意識、警覺和覺知的訓練，是建構一條通往與高等中心的連結有關的路，而且是「唯一的正途」。

「如果一個普通人被某種人為方式送進客觀意識的狀態，然後再返回平常狀態，他什麼也記不得，只會認為自己失去意識，陷入昏迷狀態。但是在自我意識的狀態中，一個人可以體驗瞬間的客觀意識，而且事後能夠記得。

「第四種意識狀態是一個全然不同的素質狀態，它是個人的內在成長，是人透過長期艱苦工作得來的結果。但是第三種狀態是人天生就有的權利，如果人沒有它，只是受制於生活中不當的情況。毫不誇張地說，只有藉由特殊的訓練才可以使之變得恆久而固定。」

真的，他說的一點都沒錯！自我意識的訓練是一件非常艱苦、鍥而不捨的工作，即使只是把覺知帶入簡單的走路、吃飯、睡覺、聽和看，也會經歷一種與強大習性「對抗」、「奮鬥」和「掙脫」的感覺。但是當一個人經驗過客觀意識時，即使只有一瞬間，他會知道兩個高等中心時刻在作用，而日常的見聞覺知，即是妙有妙用啊！

當葛氏提到性中心的正確工作時，使我關連到密宗所謂的「拙火」修練。

「正確的工作自己要從『創造一個永久的重心』開始。當一個永久的重心創好了，其餘一切就各歸其位，各司其職。性中心在創造整體的均衡和一個永久的重心上，扮演舉足輕重的角色。依據它的能量，也就是如果它利用自己的能量，就相當於高等情感中心的層次，而其餘的

中心都從屬於它。如果性中心能用自己的能量在自己的崗位上工作，所有其他的中心也都能在各自的崗位上，運用各自的能量工作。」

「永久的重心」，似乎跟下定決心，一路行去的「不退轉」有關；而諸中心各自在自己的崗位上正確地工作，即是消除業障吧，我想。

不知不覺在達蘭薩拉已待了月餘，該準備回家了。當我搭上往帕坦科特的公車時，那群快樂的孩子突然也出現在車站，向我揮手道再見。我知道他們為何如此快樂，卻又不捨的原因，因為每次碰到他們，精神支持的 namaste 和關愛的眼神已經不夠了，盧比，還是比較實際和管用的！你佈施了錢財，同樣的，受者也會佈施快樂給你，兩相受用，各有所得。

火車從北印度往東行駛，三天之後的傍晚，抵達充滿活力的大城市加爾各答。在一個炎熱的下午，坐在昔日遇見回眸一笑的小女孩的茶攤，品味著印度奶茶和五月的襖熱。我想念家人、團員和行政優人。我的世界很小，認識的人也不多，但我知道，我帶了「禮物」回來與你們分享。回望這次旅程，心有所感，於是隨手提筆，為這次的旅行際遇寫下感想：

昂然不疑腳下步

遷遷長袖舞裡蹉

踏八萬里路

觀遍山海風雨

看花草修竹，與樹木

聽遍商徵裊繞，回頭

宜探微機深處

見非山非海，非風非雨

亦了無花無草無修竹，樹木枯

商徵不數不儲

空無非無

翻身迴轉

天地與你共舞

佛法在世間，不離世間覺

離開印度後，我又重回曼谷考山路，這裡的五光十色和熙來攘往的人群，依然如故。我信步走到路那一端的寺廟，殿堂裡那幅「皺著眉頭深思的佛陀」壁畫仍在，往日初見時的震撼與啟示，仍然歷歷如昨。我又走到另一端，單幫客、妓女和走私販毒盤桓的地方……。

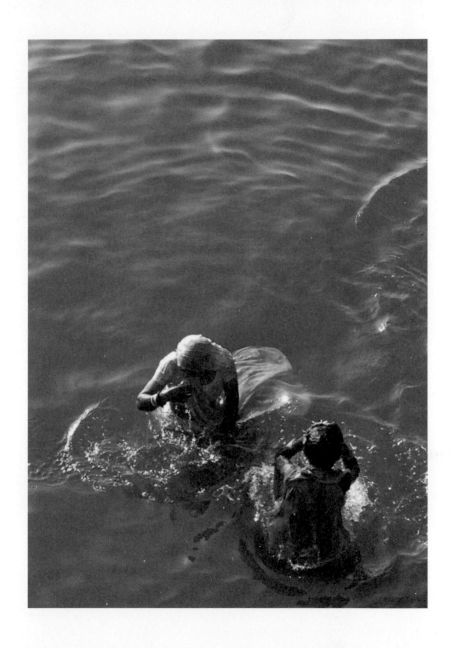

清晨，所有店家和聲光都已卸下光彩，街上的垃圾、酒瓶、殘餚散置於地，空蕩的街上，只見行腳僧托缽化緣，善信男女以半跪的姿勢供養食物、錢財，轉眼之間，這條街似乎轉變成莊嚴的道場。入世的喧騰和出世的清淨，在同一個地方上演著。腦海頓時升起《壇經》裡的偈語：「佛法在世間，不離世間覺。」「修道在人世，離世莫覓道。」

超然的佛法在二元對立的世界中仍然存在，而尋覓者也在二元世界中體悟超然。「若覓真不動，動上有不動。」

入世中有出世之清靜超脫，出世亦不離入世之動相騰騰。靜中有動，動中含靜。二元對立的世界，在此不但化矛盾為統一，更是渾然中「能善分別相」。

考山路似乎正是這樣的寫照，莊嚴清靜與喧騰狂歡於同一地俱現。而聲色歡騰時，我特別喜歡看著蜷縮在街旁一角的老狗，不理不睬的拙意，逕自睡去，如老僧入塵世般，於動中入嫻靜之境。出世入世，不相違背。

世間本就是二元對立的相對世界，善惡、美醜、天堂地獄、悲喜、苦樂、愛恨情仇、富貴貧賤……有高有低、有上有下、有長有短、有顯有隱……當然，有生，必也有死。有善必有惡，有惡，也必有善；我們居住的這個人世間，二元現象之觸目皆是，是為必然。

除惡，善亦滅，揚善，惡亦顯。相對的一方滅去，另一方並非彰顯，而是，同時滅去。

「去惡揚善」這個觀念、想法，是人的幻覺之一。

相對的一方，總是互相給對方存在的力量。一方存在，另一方必在，一方失，相對的一方

262

亦無立錐之地。也許是人這個有機體中的四個中心，有正面、負面、主動與被動之命定，而產生世間二元之相吧。反正，惡盡善亦盡，善泯惡亦泯，而世間，仍然是相對的二元世界。

改變世界的想法，立意良善甚至帶著夢想夢幻，但我們身處的這個「離絕對者非常遙遠，在宇宙的位置可說是偏僻邊陲的地球」，葛吉夫如是說，「地球並非宇宙的中心」，人，也非萬物之靈。人要工作，甚至努力耕耘才能存活在這個地球世界，而二元對立是「宇宙律則」在我們居住的世間所顯現的現象之一。

我們都知道，一個人改變自己都很困難，卻企圖改變別人，改變周遭環境，甚至改變世界！這是否也是人類的幻覺之一呢？我深思之。

然而，考山路的喧囂與莊嚴可以並存，行腳托缽僧的道場與紅塵不即不離，彼此同在，卻也不覺悖離妨礙。清晨的化緣行腳，與隨即而來的聲色光影亦不相妨礙；行者自行腳，聲色自聲色，各有分、各有界。

「百花叢中過，片葉不沾身」，林谷芳老師如此說過。

「道與一切市井買賣，不相違背。」

「惡」除盡，「善」，要放在哪裡呢？何不把善惡，對立的彼此，揉而為一，渾然而互成，於一而契空。

看著熙來攘往的人群在考山路上穿梭，而一旁逕自熟睡的老狗，不理凡塵色相，忽有感，而做：

形形、色色、真真、假假、哭哭、笑笑

宣逐金逐利爭俏

不提菩提與開竅

誰言出世

夜裡入世猖狂叫

如是非是，半醉半醒奈何橋

破黎托缽行腳人

輕衣一襲步履巧

問，誰願過橋？

真心幾人要？

眾生芸芸誰能識

珍珠貓狗難分曉

（此章仿宋字體段落摘自《探索奇蹟——認識第四道大師葛吉夫》）

264

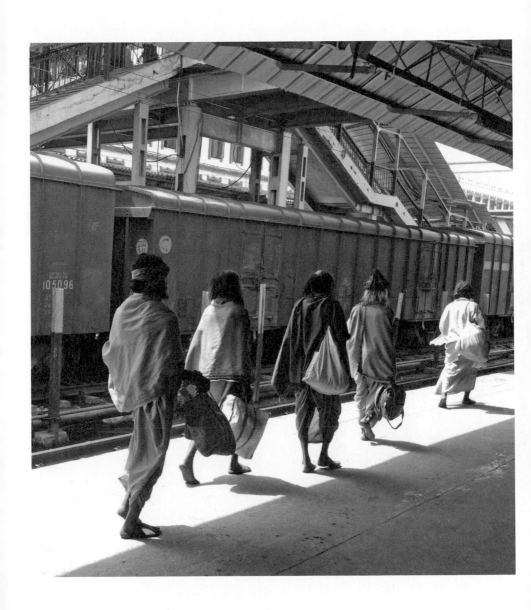

12

優人傳承

在長時間雲腳中，心漸漸安於當下步履，

十幾天後演出「聽海之心」，

這批繼承的團員，開始創造出屬於他們的「聽海之心」了。

劉若瑀在各自自修的三個月中，接觸了密宗的修行法門，我也漸漸地跟著一頭栽入。密宗除了前行、加行、儀軌、觀想之外，最令我印象深刻的是咒語的修持與唱誦。咒語不只供人依持，如漂泊大海中，望見燈塔般的安篤，也增強持者勇往直前的信心，同時喚醒藏在深處，潛睡著的如愛慈悲。我忽地頓然若有所解當日雲遊師父回答那人有關持誦咒語的回答，「除非，你有意識地。」依賴與依持，實有莫大的差別啊。渴望糖果、玩具和就地品嚐糖果和玩具之天壤差別，而咒語不僅音聲優美，在不斷的唱唸中，讓人升起渾然一片與堅定果敢的力量。一番

266

修持後，於是我們就以咒語為音樂，以文殊師利一手持劍、一手持經，以如劍之智慧破除煩惱無明，而生智慧堅心的意象，創作了「持劍之心」，也開創了以長棍擊鼓的新表演形式。

隔年，以「持劍之心」為基底，再發展而創作了「金剛心」。飾演劇中勇士的我，手中之長棍動作，衍生自武術的槍棍刀劍，不拘一格。時而舉棍望遠，若遠眺苦修林，遙想那人渡河而來的情懷轉化，時而劈棍欲斬，截斷諸念欲窺見荒原尋蛇之荒謬。而準提神咒（唵折隸朱隸準提梭哈）層層堆疊，不同的節奏和速度交互融入，則是取自菩提樹下，風吹樹葉之颯颯，與來自各地朝聖者在菩提樹下敬獻禮讚的梵唱聲，急緩快慢同時交錯交織的意象而來。

而若瑪在馬祖外島閉關三十六天，於諸念消融後，又經驗心念復臨，唱而說出「我坐著，就只是坐著，眼前突然出現一片光，我看見我，許多的我，許許多多的我！」的感懷，而創作出與準提神咒交錯繁複，如身置黑夜的蠻蠻荒原，「撥草尋蛇」[1]的荒謬感和哭笑不得的戲劇高潮。

而密宗老師「以水入水，以光入光，以空取空，以金剛取金剛」的偈語，為「金剛心」點提出全劇的玄關處。「金剛心」就在咒語、鼓聲、長棍和戲劇的張力下，以禪宗的「一棒如金剛王寶劍」、「一棒如探竿影葉」、「一棒如距地獅子吼」、「一棒不作一棒用」的偈語中，勇士最後放下手中之劍，以金剛手印的舞蹈，默然而終。

首演後，「金剛心」繼「聽海之心」之後，成為優的另一個經典作品。

隔年，在紐約「下一波藝術節」演出「聽海之心」，以及接著的「蒲公英之劍」後，阿

暉、阿海、秀妹、博仁幾位老團員有意離團。啊！不知歲月之已逝，不知不覺，他們或多或少也已待了近十年了啊！該是「下山」發揮人生另一個舞台的時機矣。而小琳、阿努拉無去意，留下來繼續著山林中年如一日的工作，撐持住劇團的演出品質和分擔了演員的部分訓練。

在這青黃不接的時刻，想到有一次，劇團在亞利桑那州土桑（Tucson）的一次座談中，一位觀眾提問，「你們有傳承的計畫嗎？」

新血小優人

從沒想過這樣的問題，一時讓人語塞！多年來，劇團一直維持著十二位團員左右的規模，初入者則相互試之，沒有一紙合約或口頭之定。有的進團一、兩年後離團，就考慮新人遞補，來一個就訓練一個。在訓練和創作的繁複工作中，的確沒有考慮更長遠的傳承計畫。而在「金剛心」之前，劇團仍在藝術和道之間上下摸索，實無餘力更想他事。

幾位老團員離去的中空現象，除了急切地召募一批新血以為繼之外，也召募年齡層更小的小優人，作更全面的培訓。畢竟，再過十年，餘下的老團員也年事漸大，亦需新的力量加入，而藝術家之養成，又非一日一年之功所能竟。

小優人在週末兩日全天集訓，除擊鼓外，還有鋼琴、西洋打擊、武術、體操、神聖舞蹈的訓練，以「身體」、「音樂」和「靜心」，所謂的優人三打，打鼓、打拳、打坐之外，更嚴密

268

嚴謹而含括中西的全面訓練。

而同時，也招募了一批將畢業和剛畢業的年輕人，每個星期，三個晚上的拳術和擊鼓訓練，以及星期天半天的神聖舞蹈。如此訓練一年，二十來人中，最後也僅國忠、雅倫、盈慈正式入團。

兩年來，每遇國際性邀演，總會邀請阿暉、阿海、秀妹、博仁回團支援，畢竟他們十年的功力，非新進者一、兩年之功所能比擬。除了技術的掌握之外，其中之一就是「功」。功又非一朝一夕所能成，非得在漫長時間中不間斷地用功琢磨、點點滴滴累積而來，騙不了人，更矇不了明眼人的眼睛。

過一年，佳謙、桂蘭、品岑入團。沒多久，書志、欽雄也相繼進團工作。這批新血的加入，讓劇團有如活水般繼續往前。他們工作穩定，待的時間也夠長，漸漸成為劇團裡的中堅力量。秀妹、伊苞離團在外闖蕩兩、三年後，也回到劇團工作。而後來，伊苞更是隻身進入彰化監獄，教收容人擊鼓。優人的訓練系統，加上她的耐心愛心的付出，半年之後，每個收容人的面相變得柔軟。

如有神助

自體驗「空」以來，讓我在創作音樂時如有神助。就如當年寫詩隨手拈來，常常不假思

270

索也不預作設想，在一片空無中，一念動，旋律、節奏就從心中汩汩而出。排練「禪武不二」時，劉若瑀的故事劇情編到哪裡，音樂就跟著編到哪裡，如禪門的「暮鼓晨鐘」、「日常作務」、以及劇中的「劫獄」……等，作品編完，音樂也寫完了。這個作品如此，尤其是取自詩的文字意象為文本，以葛吉夫神聖舞蹈為發想的「與你共舞」更是如此。我把當年的印度際遇，在火車上遇見的「盲眼吹笛人」、瑞希凱詩恆河邊的「遊唱詩人」、達蘭薩拉鷹飛蝶舞，峰峰自孤的「無礙」、曼谷考山路清淨莊嚴和喧鬧狂歡不相妨礙的「全然的生活」、意志堅定，赤足行腳的「托缽僧」，以及空無非無的體悟，以翻身迴轉為意象，天地「與你共舞」[2]不斷迴旋的舞蹈，編作了這個作品。

當「盲眼吹笛人」的悲傷意象從一片空白中升起，悲傷的音符就在心中出現：「遊唱詩人」以特定的序列移位，如恆河之水的流動，鬆柔延緩的動作，訴說一種特殊的情感狀態……這個作品編作完，動作和音樂也同時一起完成。

除了鑼鼓的打擊音色外，我也嘗試了鋼琴、笛子、大提琴、小提琴，旋律以不斷循環反覆，類似極限主義（Minimalism）的手法，而譜出音樂。

在創作這個作品時，時而專心於音樂的譜寫，動作就從音符中自行冒出來似的，時而轉化神聖舞蹈的動作和所謂「序列」（sequence）時，讀出動作中蘊含的音樂性，音樂就這樣流淌而出。

工作這個作品的過程中，讓我體認到「動作即音樂，音樂即動作」的互存關係，兩者雖然

形式不同，但卻是不可相分，我中有你，你中有我的交融，只是一顯一隱；顯中有隱，隱中有顯，一如「形式即內容，內容即形式」的互為一體。

動作是音樂的視覺化，音樂是動作的聽覺化。體認到動作與音樂的不可截然二分，使我對其他的藝術形式有了更進一步的瞭解。

音樂是藝術的靈魂。一幅畫，線條色彩是音樂；一篇文章的抑揚頓挫，起承轉合是音樂；雕塑是音樂，建築是音樂；乃至四季的變換，一日之時程，無非音樂。只是音樂不只在音聲中，而在藝術的本質中，眾相之變化中。甚至一棵樹的生成，一個人的成長衰微，生活中的起伏伏，否極泰來，泰極否來，都跟音樂有關。因為，廣義的音樂跟不變的「律則」有關。

山嵐縹渺

第二年，與北市國樂團合作「破曉」時，有幸近距離聆聽、領略國樂的韻味，讓我亟欲嘗試國樂器的音色與鼓的結合。於是，在旺盛的創作力驅使下，心中迫不及待有股往前探索的好奇心，而著手創作「入夜山嵐」。

那時，老泉山上因為修繕，優人有兩年時間沒法在山上工作，我常常緬想著山上的景物與四季的自然現象。

春天來時，是蝴蝶告訴我們的，初夏至，桐花盛開，炎暑的雷電驟雨，雨後的山色青翠和

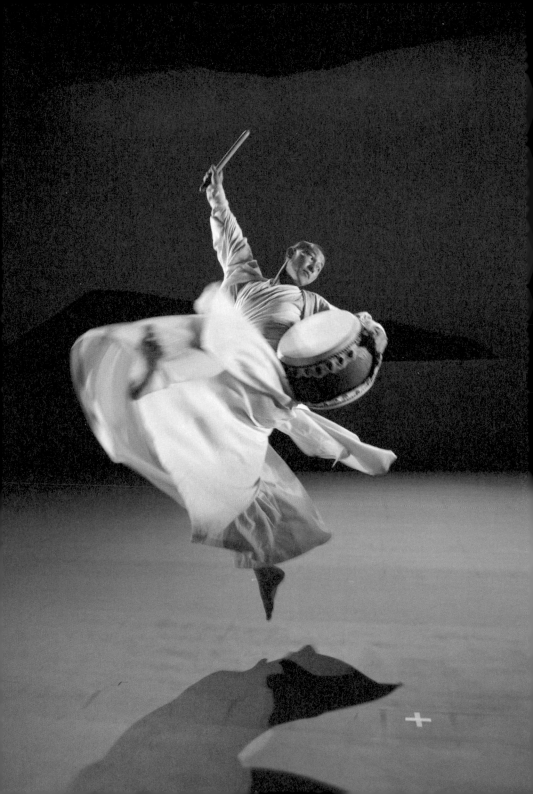

清涼，芒草花帶來的秋意，淡而遠致，冬天冷冽的寒風細雨，清冷而蕭瑟；乃至夕陽將暮，一日之作畢已，邁開輕快的步伐下山時，清越蟲鳴與螢火明滅，穿梭於葉間林木……多麼令人懷念啊！

尤其是有一年，山上演出「聽海之心」，颱風天後的西南環流，大雨驟來驟止，而恰好演到擊鑼的「聽海之心」時，一抹山嵐不知從何而來，輕柔無息地蔓延到正不停旋轉的男演員身上。曲終，不知何如，又悄無聲息地縹渺而去……

終於回到山上工作，有感，而作「入夜山嵐」。也為自己的山，寫下音樂和詩，感激老泉山讓優人依止，也孕育了優人的藝術境界。山不高，但離塵索居，得一方清幽。時而居高望遠，望台北的高樓櫛比與入夜前的燈火漸明，感海市蜃樓般的如幻如實。眼前之萬戶燈火，如山崗之來去無蹤，不可羈握。

著一裙近乎無色

如絲綢般的透然

激情不起來的步數　踮起

又無聲息地漫漶

遍山蟲唧

更加深了寧靜的量感　尤其

鳥已歸巢　蛇

隱蜷於穴

叢間樹影間隱隱作響的沙沙聲

許是最後一尾蠕動的身軀

就著月色歸去

化繞指低吟於花前

嶙嶙風骨如山　亦當

渺渺而輕盈迴舞

大喇喇地乘風遨山

近乎無色透然裙襬

趁銀色的樂章未歇

最後蠕動的芳蹤已然歸穴之前

你　隱於月？隱於

荒山？曠谷？林間？竹影？　還是

虛漠孤絕之於空？

譜寫「入夜山嵐」這首音樂時，以山嵐來無影去無蹤的特性，從空白的小節開始，不設前提。一念方動，旋律即從無中生有，層疊而出，樂句甫生方落，另一樂句又從落處生起，如此這般一句銜一句，接踵交疊而至。譜寫完時，心中不禁驚呼，「到底是怎樣寫完的！」也不知所謂的靈感是怎樣來的，只覺由空而生一，一生二、二生三、三生萬物般自然生成。這樣的創作狀態，猶如當年在創作「流水」時，不強求，也不攀索，有就有，沒有就沒有。就這樣，每天一點點，每天走一小步、一小步，然後發現，水終於流入大海。

扎扎實實接住了棒子

二○○八年的五十天雲腳台灣，是使新血年輕團員得以在技術和功力趨於穩定的關鍵。從台北老泉山走到台東，演出此行的第一場「聽海之心」時，發現團員在長時間的雲腳中，心漸漸安於當下步履。十幾天後演出「聽海之心」，技術與素質漸漸平衡，這批繼承的團員，開始創造出屬於他們的「聽海之心」的能量了。

何其欣喜！

時至今日，除了秀妹、阿努拉、伊苞之外，雅倫、國忠、盈慈、桂蘭、品岑、書志、欽雄，已是劇團裡堅實穩固的基石。感念他們在青春的歲月裡，奉獻理想與熱誠；在工作中難免有訶罵責難，但內心深處，對他們是非常尊敬的。尤其更重要的是那年秋天，優人再次受邀紐

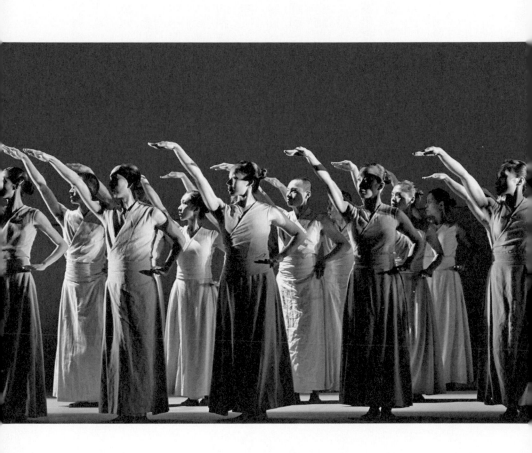

約「下一波藝術節」，成功演出「金剛心」後，他們終於扎扎實實的，接住了棒子！

紐約回來，有一段穩定的日子，沒有創作的壓力，每日如常地在基本功下功夫後，我就跟團員分享第四道的理論，希望補足理路的清晰。由理而行，由行而契理。因為，「知識」和「素質」一樣重要。

而有些小優人，轉眼已屆高中。於是，劇團與景文高中合作創立「優人表演藝術班」，培訓有志投入表演的孩子。也希望多年後，有人，再扎實地接住棒子。

繁忙的訓練，排練和演出，加以學生與外界的合作型創作，如「破曉II」、「1433」以及「聽障奧運」、「百年跨年」、「花博舞蝶館定目劇」等等大型活動，身心頗為忙碌，心中偶爾會飄掠再去印度的念頭。而有一次，恰巧有兩個星期的空檔，時值盛夏，菩提迦耶酷熱難當，只好到更北端的拉達克和喀什米爾。雖然巧得的假期很珍貴，但時間不長，修法略有進展，就已是歸期了。

直至二〇一一年的「時間之外」巡演結束，已覺身心萎頓不堪，於是毅然決然放下工作，去印度休養生息，整理身心。

我知道，只要時間夠長，印度，會給人新的養分的。

1. 「撥草尋蛇」為優人神鼓作品「金剛心」其中一個曲目。
2. 「盲眼吹笛人」、「遊唱詩人」、「無礙」、「全然的生活」、「托缽僧」、「與你共舞」均為優人神鼓作品「與你共舞」中的曲目。

278

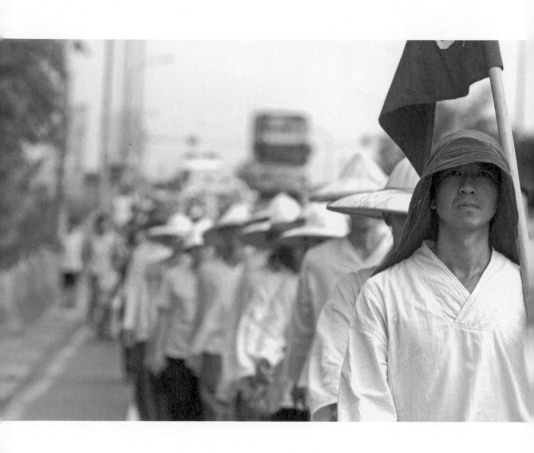

13

再見印度

站在蜿蜒的恆河邊，

從上游到下游，從宗教到生活，

一一俱現生命的眾多面相。

人的一生就在恆河裡濃縮示現……

深夜，抵達新德里。

出了機場，不假思索搭上計程車，背包客都知道，靠近康諾廣場（Connaught Place）的 Main Bazaar 是繁華商業區，也是平價住宿的地方，而且靠近火車站。我打算在此夜宿一晚，第二天買車票去菩提迦耶。司機卻把我載到城外的旅客服務中心，說德里過了午夜十二點宵禁，不能入城。我頓時傻眼！我向中心的人請求，幫我雇一輛電動三輪車，試試看能否入城找到任何旅館。不知道是不是真的宵禁，只見四周沒有一人，間或一二遊民，在路邊生火取暖，德里

280

安靜的深夜，透著一絲恐怖和詭異。路上問了幾間旅館，都稱說已客滿。無奈之下只好折回旅客中心。此時中心的人善意地幫我再查找旅館和火車票，甚至機票，得到的結果不是客滿就是一票難求。他建議我今晚去鄰近的阿格拉，並且說有司機專車接送，以及一日遊，並保證可以訂到去菩提迦耶的車票，當然，所費不貲。我心中想，如果是這樣，何不舊地重遊，從阿格拉到瓦拉納西，而菩提迦耶！於是欣然接受建議。

專屬的司機在半夜的公路上，瘋狂地飆速，他超車的技術已達 F1 賽車的水準，嚇得我一路上難以入眠。

我跟他說：「我不急著到阿格拉，你可以開慢一點，安全最重要。」

他說了「OK」之後，車速慢了下來，但不到幾分鐘，司機又回復拚命三郎的狀態，飛快疾駛。我只好瞪著疲憊的雙眼，不敢入睡。

終於，驚魂未定到了阿格拉，已近破曉時分。

事後我才明白，凡是深夜抵達德里的旅客，進城都經過類似這樣的「宵禁」經驗，據說是印度最新，而且是「合法的」欺騙手法。

　　　　＊
　　＊
　　　　＊

雖然有不得不上當的無奈，但是當我看到眼前泰姬陵的恢宏壯麗時，感動之外，卻被一股

無暇純淨、蕭穆寧謐的力量所震懾！一股安定散發出難以形容的魔力，頓然使昨夜的驚魂全然蕩散，把阿格拉擁擠忙亂的市囂和殘破市容拋諸腦後。

啊，二十年前初訪時，正是這樣一模一樣的感受。再二十年，或百年、千年後，我想，泰姬陵的懾人魔力應該相同吧！它靜靜安立於亞穆納河邊，靜靜地述說著一段淒美的愛情故事……而泰姬陵的建築構造所散發的氛圍，卻使我想到葛吉夫所說的「客觀藝術」。

葛氏描述一次在伊朗旅行時，他發現了一座奇特的建築，好奇地進去，參觀完後，他發現他的感受被改變了！原來的心情被改變為悲傷的感覺。第二天，他再度進去，又發現他的感受跟昨天參觀後的悲傷感受一模一樣！於是，他站在一旁，觀察其他參觀者出來後的神情。

他觀察到所有人，不論是生氣、憂愁或快樂歡喜，從這座建築物出來之後，都有著相同的悲傷神情和感受！他非常的驚訝，這棟建築何以有如此奇特的力量，能改變一個人的情感狀態？於是他再度進去，仔細地觀察和感受。他赫然發現建築內的結構、線條、色彩……等等的巧妙組合，和建造這座建築的創作者「有意識」地創作下，恰如其分地傳遞出「悲傷」的力量，而使得凡是進入這個建築的每個人，都經驗到「悲傷」的感受。

「這就是『客觀藝術』，」他說，「它並不隨創作者主觀的心情、想法而創作出來。」

創作者利用元素，精準巧妙地建構，創作出所欲傳遞的訊息，如同一本書。一尊濕婆神的雕像，一幅曼陀羅、唐卡……等，中國的太極圖，何嘗不是如此。一幅太極圖，蘊藏了無盡的道理，千百本書亦述說不盡。

282

撒開泰姬陵的淒美故事背景，它的設計結構、色彩和線條，正是使它永遠傳達出相同感受的主要關鍵。泰姬陵的創作者一定知道沙賈汗喪妻的心情，恰如其分地把一顆淚珠永垂在亞穆納河邊……

　　　　　　　*

　　　　　　　*　　*

　　專屬司機千辛萬苦地穿越阿格拉又是汽車、摩托車、驢車、馬車等眾聲交織的車水馬龍，好不容易突圍往火車站而去。猛一回頭，一丸落日懸垂在阿格拉的廣袤平原，令人怵然入神，難以置信喧囂與寧靜僅是一線之隔。

　　當回到睽違二十年的瓦拉納西，這個印度教永遠的聖城，一切似乎沒什麼改變。站在蜿蜒的河邊，內心卻升起奇異卻難以言說的感受。你會經驗到複雜而矛盾的心理狀態：宗教的莊嚴，寧靜的恆河日出，沉思的婆羅門，苦行的薩都、朝聖的虔誠，河邊搗衣的日常、死亡的悲傷、歡愉又莊嚴的慶典音樂……從上游到下游，宗教到生活，都一一俱現了生命的眾多面相。

　　人的一生似乎就在恆河濃縮般地示現，使得來到這裡的旅人，或多或少都經驗到生命的矛盾。

　　生命何其矛盾，只是我們不覺。我們的心理機制似乎創造了「緩衝器」，使得一個人不願面對、逃避矛盾。

　　順著河流走到焚屍場，死亡的真實與殘酷，毫不掩飾地就裸露在眼前，使人無法閃躲生死

如隔的宿命。

不禁想起當年心中升起那句強而有力的質問，「生命的終極意義到底是什麼？」這句話，猶如參禪，沒有標準答案。就只能一個人，在疑情之火的團團燃燒中，孤獨地攀索，孤獨地找到只屬於自己的答案。沒有人可以為你解答。

圍觀的人，和靜靜看著婆羅門舉行儀式後舉火的親人，神情蕭然，沉默猶如一股如雷的震撼，暗地裡漫流。生者不知是壓抑住悲傷，還是慶幸死者火化於聖河的至福，蹲踞的姿勢和無語，似乎含括了更多難以閱讀的言外之意。

每個親睹這眼前無可遁逃事實的人，似乎可以感知死亡正逼視著生命，生命也正凝視一道難以跨越的天塹。

而沉默，是此刻共同的語言。

世間有許多不平等，對每個人，死亡，都一律平等相待。沒有人可以陪你經歷這不可預知的時刻，也沒有任何世間珍寶可以交換。

你必得一個人，孤獨面對。

當死亡來叩門的時候，沒有人知道生命將往何處去。所有偉大的理論，和對死亡、死後的研究，都顯得無用和渺小。學理的論說，僅僅是對生者的自我撫慰吧。

你必得一個人，孤獨面對！

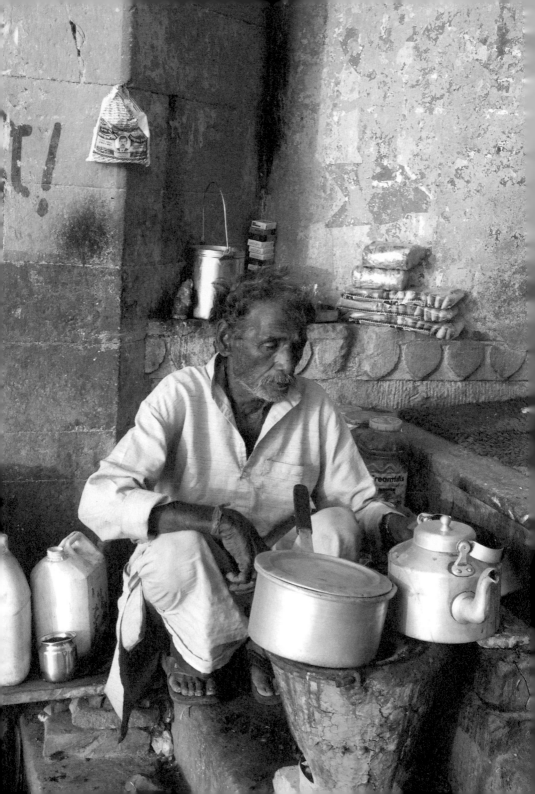

而沉默，是此刻生者與死者共同的語言。

火光愈燃愈熾，心中突然有種觸動，眼淚已悄然在眼眶打轉。而不遠的巷弄，卻響起婚禮的歡慶音樂……

離開焚屍場，不知是黯然神傷、喟嘆生命的有限，亦或是對死亡的無能為力與無所遁逃的必然，你會帶著沉重的沉默，不想說話。

只想靜靜地看著自己。

好好地，想想自己。

全然地，跟自己在一起。

　　　*
　　＊　　＊

清晨五點半，伊斯蘭的呼喚聲從市街傳來，喚醒該起身祈禱的信徒，聲聲如風輕撫的磁性聲音，也喚醒了我。

走向河邊，順著記憶，不經意走到昔日賣茶人的地方，啊！不可思議又恍如昨日，賣茶人仍在同一地賣茶！屈指細數，他至少也賣了二十年了啊！未來，他應該也會繼續，直至終老於恆河吧。只是，他那善巧玲瓏與恆河同名的小女兒呢？

「她已經嫁人了，生了一個小男孩。」他說。

286

看著他已蒼老的臉龐，喝著一杯茶，靜靜地看著遠方，靜靜地等待著日出的驚喜，這是多麼熟悉的情景與心情！

一別二十年，此刻正經驗二十年前同樣的光景，何等奇妙！我不知道下次什麼時候可以再來。或許，我不會再來，或許，有幸重臨，但不知道還能不能看見你在河邊沏茶的身影？

心中不禁慨然。於是，隨手拿起手機，以記錄的心情，記錄你一生如一的身影。

一輩子似乎很長，但是一個人的一生，似乎就只能「做一件事」。這一件事做到底就多少與道相謀矣。

世局變遷迅捷，我不知下次造訪是何年何月。生命難料，也許，這是此生最後一次於斯土，何不將此時刻當作最後的當下，過去了，就永遠不復來臨矣。就隨意記錄眼前久違的印度吧。

＊　　＊　　＊

天剛破曉，河邊已聚集了很多人，沐浴淨身，祈禱唱誦、冥想，靜靜地等待日出。

河中船影點點，輕舟划過尚未甦醒的恆河。

一片淡藍天色裡，一丸旭日從遠方薄霧漫漫的樹林緩緩升起時，一種難以言喻的莊嚴神聖、寧謐和虔誠，也隨日出渲染開來，令人屏息、凝神、不語，彷彿正聆聽一首聖潔又生氣盎

然的音樂。

橘紅的光彩，如一個音符接著一個音符，悠緩地暈染河面和初醒的大地。剎那間，天地間充滿了無限的喜悅，無窮的希望！心中不期然升起一股如希望般的盎然。

恆河日出，何等奇妙啊！

看著趕在日出前即於河水中靜禱的信徒，若有所解。原來，初升的陽光，帶給人一種不可言說的奇妙啊！

初醒的曉光，我看到宗教般的莊嚴、寧靜、虔誠和喜悅。也許，我們只需靜靜地觀賞日出，不帶任何見解就能領略所謂的宗教情懷。

因為，神，也許並不在那裡。

也許，我們不需要廟堂。

* * *

金色的陽光在水面跳動，彷彿跳著一支生生不息的舞蹈。此刻，就只想深深地凝視，不想說話，也不想自己。

漸漸地，凝視的目光擴散開來，沒有專注的焦點，就可以看到整條河的壯闊了。

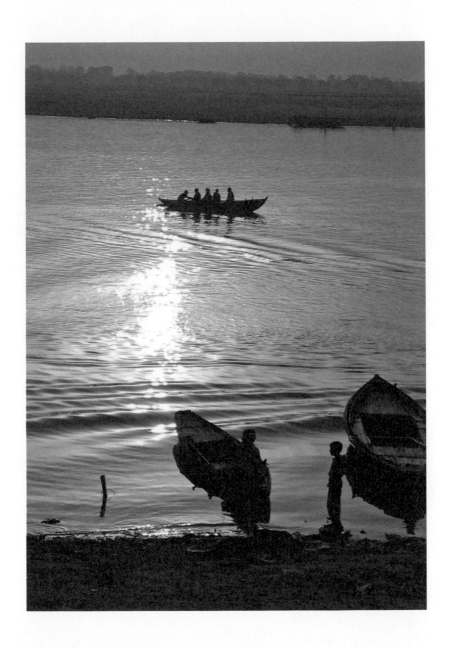

289　在印度，聽見一片寂靜

河水自遠方奔流而來，不息的流動流出了偉大的文明。

流出神話、宗教、文學、詩歌，和曾經強盛的帝國。

也流出信仰，和宗教買賣……

是否，也流出巨大而無法撼動的集體想像、投射和被催眠的洪流？

信仰是心靈的依託，而相信，是最廉價的信仰吧。

啊！恆河日出，何等奇妙！

也許，我們不用借助神話，就能領略它本身的美。

如果把神話、宗教和文學的想像擱於一旁，也許我們可以看見這條壯闊美麗的河，既不是神聖的，也不是不神聖的。

如果它是神聖的，萬事萬物都應該是神聖的。

如果它不是神聖的，那麼，萬有一切都將平凡無奇。

河流有起點，有終點。在印度人的深層意識中，恆河沒有起點，也不會有終點。

金色的陽光已轉變成璀璨的銀光，在河面上繼續輕快的舞蹈。

290

陽光正逐漸散發出熱力，河岸上湧進更多人，相繼走入河中，親炙恆河的神聖。有的吆喝著一起在水中淨身，有的在喧譁人群中獨自合十祈禱，有的找到一處無人所在，孤獨地凝視自己，有的在完成儀式之後，仍然坐在岸邊，默默祈求，或怔怔地望向遠方。

更上游處有人浣布搗衣，有人沐浴淨身後，順便也把衣服洗一洗，有的剛起床，走到河邊刷牙漱洗。

* * *

沿著河岸走，瓦拉納西似乎已經完全甦醒，吹蛇人的音樂響起，總是可以聚攏好奇的人群；薩都以各種瑜伽姿勢吸引人來人往的目光，有的薩都只是坐在一角或面向恆河，誦唸經文或者禪定冥想，不顧眾聲喧譁，逕自做著自己的功課。

放眼望去，整個河岸就著宏偉的寺廟群，顯得熱鬧繽紛，活潑有趣、饒富生命力。吵雜如市的恆河岸邊，定神體會，每個人似乎都有自己內在獨自的寧靜和空間，自外於形色和世俗，只屬於他自己跟恆河的私密對話。

而這份自身的獨處，是瓦拉納西最精采的。

也許是第一次，一個人卸下面具與自己真誠的懇談。

恆河，給了印度人生活的依靠，生命的歸宿和精神上的依歸。幾千年到現在，這個聖城彷彿還處在日出般的狀態，帶給印度心靈無窮希望。

信步走到一處開闊的廣場，一群孩童正快樂地溜輪鞋。一對衣衫襤褸的兄弟，應該就是印度階級裡沒有任何地位的賤民吧。哥哥牽著弟弟的手，迎著朝陽，入神地看著正興高采烈，在地上滑翔的孩童。

我被這對兄弟全然入神、如此享受當下和專注的神情所吸引。突然間，孩童當中最小的小孩，控制不住滑輪，摔倒在地，這對兄弟嘆地一聲開懷笑了起來，那無邪快樂的笑容，在朝陽下竟如此令人動容！我也跟著他們一起開懷笑著，但感動的眼淚，已情不自禁地流了下來。

在這個國度，你們一出生，就面臨了無所選擇的生活困頓，衣食無著，甚至沒有遮風避雨的一個家，你們注定可能愁苦悲哀地過一輩子，但你們卻有選擇快樂的權利。

你們的笑容彷彿宣示說，快樂，跟貧富無關；反而跟全然地契入當下有關。

如果快樂、喜悅是宗教經驗的稀有素質之一，此刻你們開心的笑顏，即是宗教性的自在。

入神的專注是最好的祈禱，開懷的笑是最好的沐浴淨身，安然地享受當下，就是生命最好的依歸。

在困苦艱辛處仍然不失快樂喜悅，是莊嚴虔誠最神奇的神聖示現啊。

　　　＊

　　＊

　　　＊

傍晚時分，涼風習習，穿過火葬場的騰騰火光，走到更下游處的渡口。漫天飛舞的鳥正當

歸巢，這裡卻是瓦拉納西最安靜的地方。靜靜地坐在這裡，靜靜地，緬懷雲遊師父，那天同渡一舟送你去喀希車站，其實是你渡我一程吧。

感念你那天晚上毫不留情的棒喝，以及送我一把開啟內在寶藏的鑰匙。我不知道你雲遊到何方，但你的教導一直都種在心田，永難忘記。

向晚的風有些涼意，夕陽正潑灑最絢麗輝煌的光輝，是世間的色彩所不能比擬的。

繽紛色澤渲染了寬廣的河面，瞬息變幻，天地間瀰漫著一股寧靜感。

最生動燦爛的光輝與不斷瀰漫的寧靜，共生共存，最後，終於融為一體。

暮色黯淡下來，一隻歸鳥掠過水面，正飛往回巢的方向。

* * *

* * *

從迦耶坐了馬車，沿著尼連禪河，穿越寧謐鄉村，一如往日的足跡，悠緩地回到菩提迦耶。

十年不見，這裡的變化很大。尤其是緬甸寺廟附近，已成交通樞紐，人潮往來不絕。沿河的道路，商家林立，已不能隨意走到岸邊，遠眺苦修林。

近年開通了曼谷－菩提迦耶的國際直達航線，加上摩訶菩提大塔已申錄為世界文化遺產，每天來此朝聖的人潮和觀光客數量倍增，昔日小鎮的悠然，如今已擁擠不堪，空氣中瀰漫著匆

294

忙雜沓步履，揚起塵沙漫漫。

我找了一處比較寧靜的村落，和一大片油菜花、稻田，牛羊馬豬狗、白鷺鷥隨地出沒的地方，安頓下來。

走進菩提大塔，雖然人潮如織，川流不息，誦唸經文的聲音亦此起彼落，但每個來這裡的人，在紛然中似乎都有自己的寂靜處，無言與佛相視。

坐在菩提樹下，依然可以感覺有種氛圍，在塵世之外……

清晨，趁著涼意和行人稀落，去大塔走走。塔外的廣場，我看見一個小小的身影，全身包裹著布，身前放著缽碗，一動不動，孤獨寂靜地坐著，清晨溫暖的陽光下，竟透著一股莫大的攝收力。

她大概是菩提迦耶最小的乞丐了。

我安靜地把盧比放在缽中，她惺忪地睜開雙眼，有些不知所措，然後靦腆開心地向我一笑。

不知怎的，我的眼淚忍不住流了下來……

* * *

我喜歡看印度的市井小民，看著看著，卻可以在他們身上看到一種生命的活力。

有時，不經意間，可以讀到經典隱藏不說的道理。

她坐在那裡，不修禪定，卻如此放鬆地安然，不入而入的安坐著。

走在路上，滿臉皺紋的老車伕，回首向你粲然一笑，頓然間就領悟文字語言之外的東西。

泥地裡哼著一首輕快曲調的小女生，穿過油菜花正盛開的田野，走到村裡的學校。沒有大喜、大悲的迭宕起伏，倒有如晨曦般淡然的愉悅心情……

走進鄉野，蓬勃朝氣的陽光無私地遍灑在一片綠油油的田地，母豬帶著小豬奔馳在田埂上……

如果我們只是靜靜地觀賞一朵花，也許，我們就學會無言的交談。

看著看著，念頭就消散無蹤了。

啊，地上冒出許多不知名的小花，在微風中輕輕搖曳！

＊　　＊　　＊

我以為住在這個貼近自然、遠離塵囂的地方是一種至福。殊不知隔壁的一戶人家，有七個小孩。在房間裡靜坐時，不時會傳來小小孩「呼天搶地」的哭喊，歇斯底里的嚎啕，以及媽媽不耐煩的嘶吼。我想，可能是孩子生病了，才會如此聲嘶力竭、驚天動地吧，而天底下又有哪一位媽媽不曾嘶吼過呢？過兩、三天吧，也許孩子病癒，這家人就會回復正常了。

之後的兩、三天裡，聲嘶力竭、嘶吼以及其他大小孩的嬉笑怒罵之聲，不時從窗外直透而來，而且次數頗為頻繁。直至晚上九點之後，這戶活潑人家的所有音聲，才漸歸沉寂，晚風將蟲嘶蛙鳴和寧靜氣息，從田裡吹入房間。

經過一整天的轟炸，此刻的靜寂如飯後甜點，無比甜美。

三、四天後……，轟炸未曾稍歇，而往後的五六七八九十天……乃至天天，都是如此！我認為的「不尋常」，對這家人而言，其實是「正常」。這是他們日常生活中「正常」的溝通和表達的方式之一。

無奈之餘，只好壓抑住胸中怒氣，修持忍辱波羅蜜吧。但效果不彰，仍然常被突如其來的嘶吼嚎啕所驚嚇。

每天入夜，萬籟俱寂，這戶人家總會歸於沉寂，晚風又會將田地裡的蟲嘶蛙鳴和寧靜氣息吹入房間。啊！心頭清涼的滋味，真美好！

如此過了許多天，我已不期望嚎啕和嘶吼會突然消失，但又不想搬離貼近自然鄉野的這裡，就只好默默於轟炸聲中繼續用功。直到有一天，正打坐時，忽地傳來隔壁工人正在敲擊牆磚，發出非常低沉的聲音，彷彿熟悉的鼓聲，一聲一聲規律的擊打著，非常引人。於是循聲仔細聆聽……聆聽……聆聽……每一聲擊打猶如直擊心扉。

心輪就像一道封鎖已久的大門被豁然擊打開似的，剎那間，我聽見了周圍很多、很多、很多的聲音……。遠的、近的、前的、後的、漸近的、漸遠的、大聲的、小聲的，此起彼落，夾雜

298

交錯著……，清楚分明，又同時俱在。

車子駛過的呼嘯聲、喇叭聲、引擎聲、腳步聲、行人交談聲、電話鈴聲、湯匙鍋碗落地聲、水滴聲、牛吼羊咩狗吠聲、鳥語、風聲……以及我那「可愛又可恨」的鄰居的呼天搶地和嘶吼嚎啕聲……。

此刻周遭正在發出的聲音，同時在心輪處一一映現。眾聲一時間響起，如同交響樂的諸種樂器交相演奏。所有聲音在「一面鏡子」般的心輪來去、生滅。不即也不離，不迎也不拒，不接也不避，不取亦不棄，任其自行來去，自行解脫！

只是聆聽……聆聽……

聆聽……

安然地不向外，也不向內，只是單純地，諦聽十方……

而同時，也看見了「一面鏡子」般的主體，反映著升起滅去的諸種音聲塵相。

慢慢地盡聞不住，能聞而不動。身體內外，在這樣的聆聽中，不知不覺地，就連結為一了。

自從這個體驗之後，我那「可愛又可恨」的鄰居再如何的呼天搶地、聲嘶力竭和嘶吼，就再也不受其擾了。

偶爾，嚎啕聲中，甚至可以聽見遠方寺廟傳來梵唱的聲音。

這個季節無雨，天空總是萬里無雲，顯得非常透澈、遼闊。乾涸的尼連禪河只剩下潔白的河床，岸邊遠眺，可以清楚的看到此岸與彼岸是相連的。無論清晨傍晚，信步走到油菜花田，一大片綠意盈然，綴上黃花點點，心裡就會升起寬闊的喜悅，隨著望不到盡頭的花田，心意可以一直延伸……。

黃昏時，落日緩緩沉入地平線，絢麗奪目的光彩真是迷人。田裡有一個偌大的池塘，把此刻的繽紛都倒映在無波的水面，天上的光彩在如鏡的地上映現，上下如一。

池邊有一棵挺拔的大樹，在開闊的田野裡，顯得非常的巨大高聳，看著看著，就會看到它背後有股生生不息、活生生的力量，如同看到「創造」的源頭。細心聆聽，會聽見一股寧靜的聲音，隨著夕陽餘暉，正不斷地擴散，蔓延開來……

你同時會看見自己，在這裡。

就在這裡！

鄉間小路穿梭行走的人，趁著餘光，往回家的路上。

牧羊人把散落田野和沼澤的牛隻趕回牛欄，婦女頭上頂著牛糞、稻草或日用食品，穿過田間蜿蜒小路，往回家的路上。

暮色隨著孩子的嬉笑聲、哭聲和奔跑的歡愉聲，也漸漸消失在回家的路上。

*

*

*

300

所有該回家的都已回家了。

夜悄悄地降臨大地。

晚風輕吹，四周一片寂靜。

*　　*　　*

村裡的聲音已寂，而菩提大塔的人潮，如恆河之水，川流不息。

聽說一場大法會在即，信徒如過江之鯽，從世界各地蜂擁而來。金剛座前，菩提樹下，顯得更為匆忙擁擠。人們臉上的神情安詳，似正沉浸於內心深處一個屬於自己的寧靜角落，冀望與佛相視，蒙佛加持。

我在想，人是因為「相信」，還是從小耳濡目染，逐漸深化成堅固的「信仰」？還是心有所求，而來到這裡？

而相信，比信仰還廉價。

無信仰不得其門而入，而信仰，又如一道隔屏般，入不得其門。

信仰是最初入門之引，心靈之依託，卻有可能是悟道之障，是不是該由信仰而契入於

「信」呢？

行者如梭，如潮般一波又一波洶湧而來。金剛座前，菩提樹下，匆忙又擁擠，人們臉上如

是安詳、沉浸⋯⋯

菩提迦耶之於佛教徒，是否一如恆河之於印度教徒，浸濡在一股巨大而無法撼動的「集體想像，投射和被催眠」的洪流中？

我想到丹霞燒佛的故事。

入門之前，一個人似乎必得對自己的生活和生命叛逆。反叛和革命！是通往瞭解之前必經的陣痛。路，從來不是平的。

瞭解，就是自己對自己的革命。

緩急起伏的誦唱聲裡，風吹過菩提樹，發出颯颯之聲，有人把吹落的樹葉撿起來，收在懷裡。

有人把樹葉撿起，經過精美的加工後，販賣信仰。

夜，愈來愈沉寂，菩提大塔的人潮隨夜色漸退。

所有該回家的，都已回家了。

沁涼的晚風輕吹，月色隱沒在光害中，葉尖，沒有泛泛流光洩下。你可以聽見，四周，一片寂靜。

一片寂靜⋯⋯

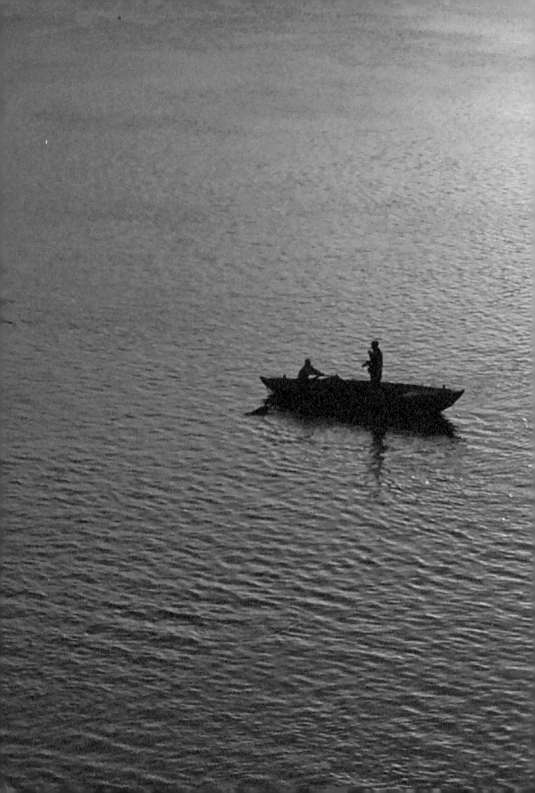

華文創作 BLC083A

在印度，聽見一片寂靜

黃誌群二十年探尋之旅

國家圖書館出版品預行編目 (CIP) 資料

在印度，聽見一片寂靜：黃誌群二十年探尋之
旅／黃誌群著 . -- 第一版 . -- 臺北市：遠見天
下文化，2014.01
面；　公分 . -- （華文創作；LC083）
ISBN 978-986-320-380-3（平裝）

1. 華文創作 2. 藝術 3. 心靈

980　　　　　　　　　　　　　　　102027985

文‧攝影 —— 黃誌群

總編輯 —— 吳佩穎
責任編輯 —— 陳怡琳
封面暨內頁設計 —— 林秦華
內頁照片提供 —— 優表演藝術劇團。
　　　　　攝影：謝春德（p.117, p.121）、邱嘉慶（p.125, p.279）、許斌（p.129）、
　　　　　李銘訓（p.133）、張智銘（p.136）、許正宏（p.269）、張志偉（p.273, p.277）

出版者 —— 遠見天下文化出版股份有限公司
創辦人 —— 高希均、王力行
遠見‧天下文化‧事業群 董事長 —— 高希均
事業群發行人／CEO —— 王力行
天下文化社長 —— 林天來
天下文化總經理 —— 林芳燕
國際事務開發部兼版權中心總監 —— 潘欣
法律顧問 —— 理律法律事務所陳長文律師
著作權顧問 —— 魏啟翔律師
地址 —— 台北市 104 松江路 93 巷 1 號 2 樓

讀者服務專線 —— 02-2662-0012 ｜ 傳真 —— 02-2662-0007, 02-2662-0009
電子郵件信箱 —— cwpc@cwgv.com.tw
直接郵撥帳號 —— 1326703-6 號　遠見天下文化出版股份有限公司

電腦排版 —— 健呈電腦排版股份有限公司
製版廠 —— 東豪印刷事業有限公司
印刷廠 —— 立龍藝術印刷股份有限公司
裝訂廠 —— 中原造像股份有限公司
登記證 —— 局版台業字第 2517 號
總經銷 —— 大和書報圖書股份有限公司　電話／(02)8990-2588
出版日期 —— 2021 年 2 月 23 日第二版第 2 次印行

定價 —— NT$450
4713510946015
書號 —— BLC083A
天下文化官網 —— bookzone.cwgv.com.tw